华岛

全集

2

海峡出版发行集团 福建美术出版社
THE STRAITS PUBLISHING & DISTRIBUTING GROUP | FUJIAN FINE ARTS PUBLISHING HOUSE

新羅山人

目 录

山水画

山水画

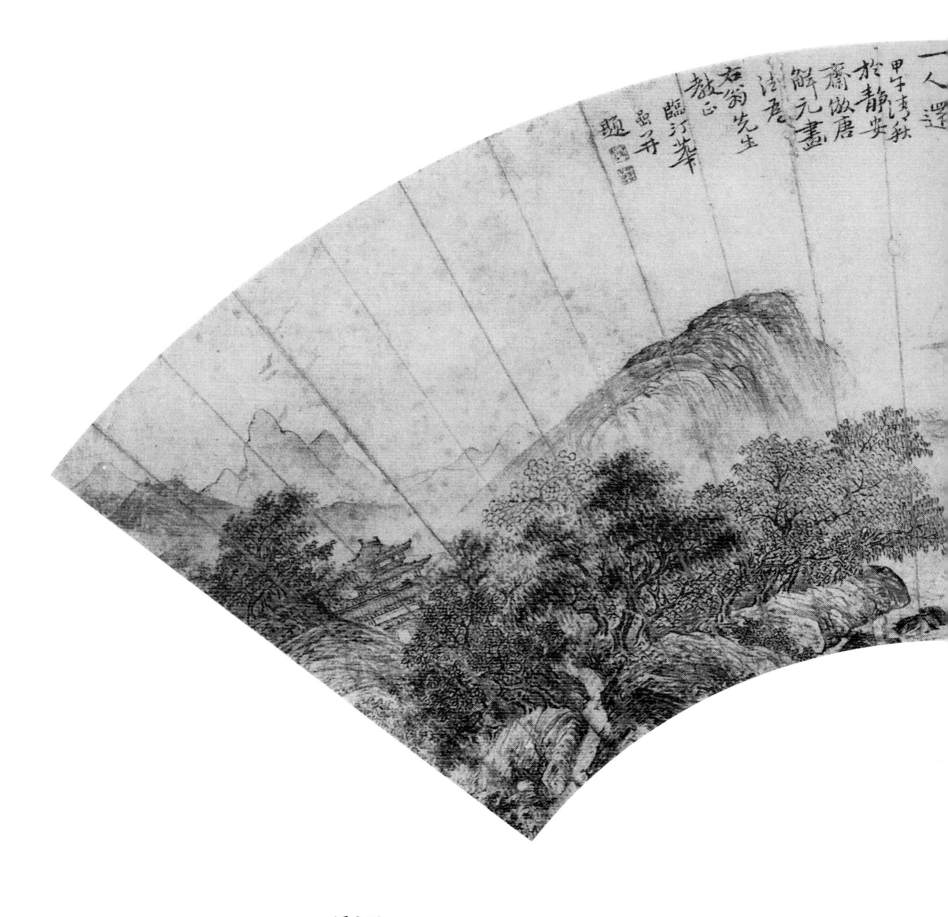

溪山图

扇页　纸本　水墨
康熙五十三年甲午（一七一四年）五月作
上海博物馆藏

题识： 闲将华雨洗溪山，山翠蒙蒙烟树环。别有高楼深涧侧，
芙蓉石畔一人还。甲午清秋于静安斋仿唐解元画法，为右翁
先生教正。
款识： 临汀华嵒并题
钤印： 秋岳（朱文）、华嵒（朱文）

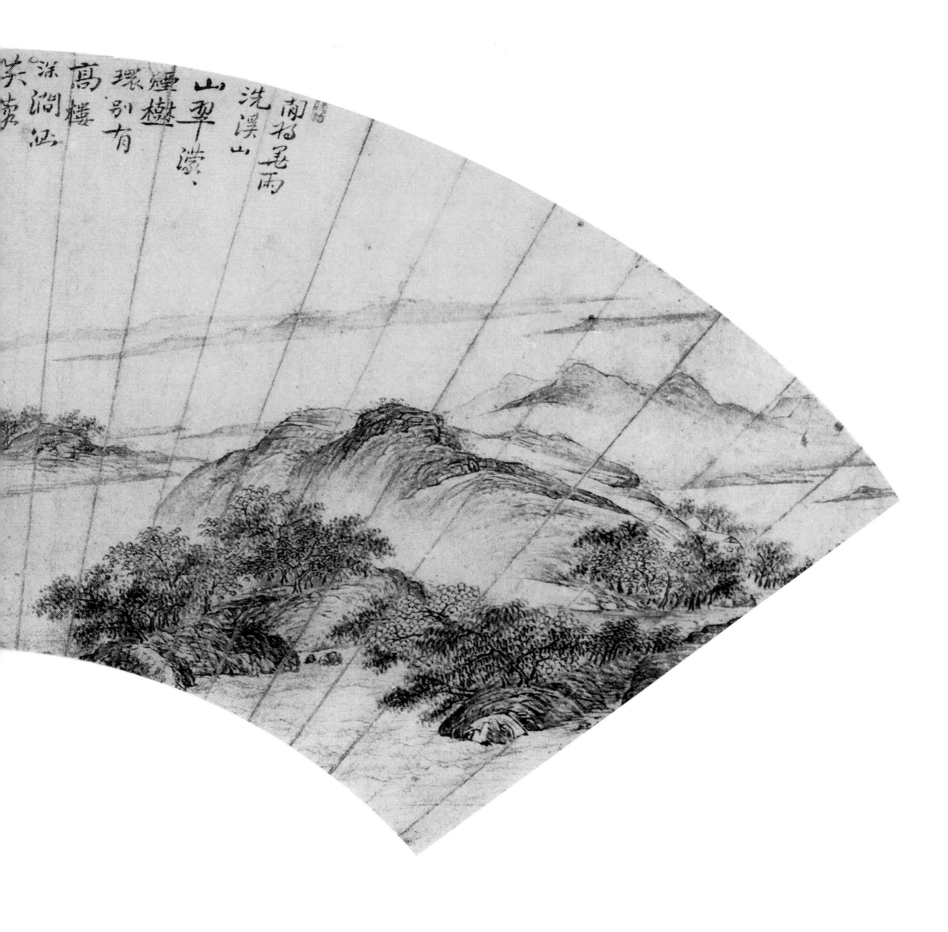

笑卖

深涧泅

高楼

环别有

烟树

山翠霭

洗溪山

雨根毛雨

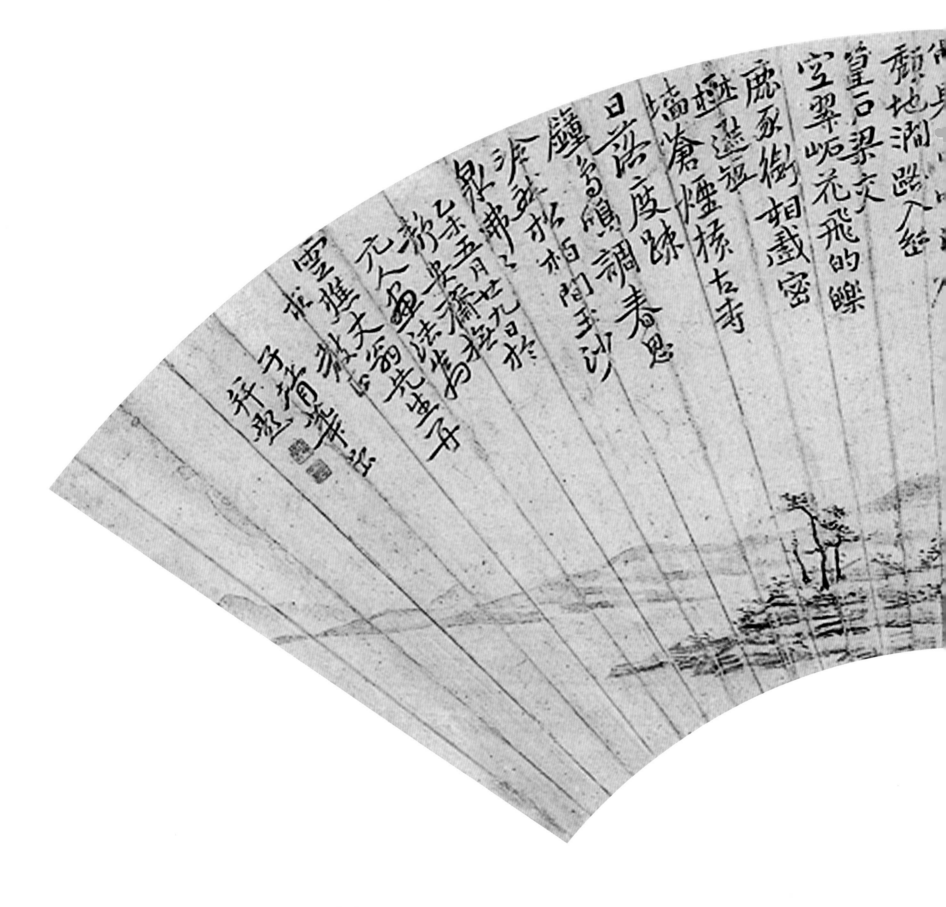

山水

扇页　纸本　设色
康熙五十四年乙未（一七一五年）五月作
16cm×45cm
中国国家博物馆藏

题识：灵崖沃墨精，众山吐奇气。瞥见山中云，沄沄欲颓地。涧路入幽篁，石梁交空翠。岩花飞的皪，鹿豕衔相戏。密树遮短墙，苍烟横古寺。日落度疏钟，鸟鸣调春思。冷然松柏间，玉沙泉沸沸。
款识：乙未五月廿九日于静安斋抚元人画法，为云樵丈翁先生并求教正。子婿华喦并题
钤印：秋岳（朱文）、华喦（朱文）

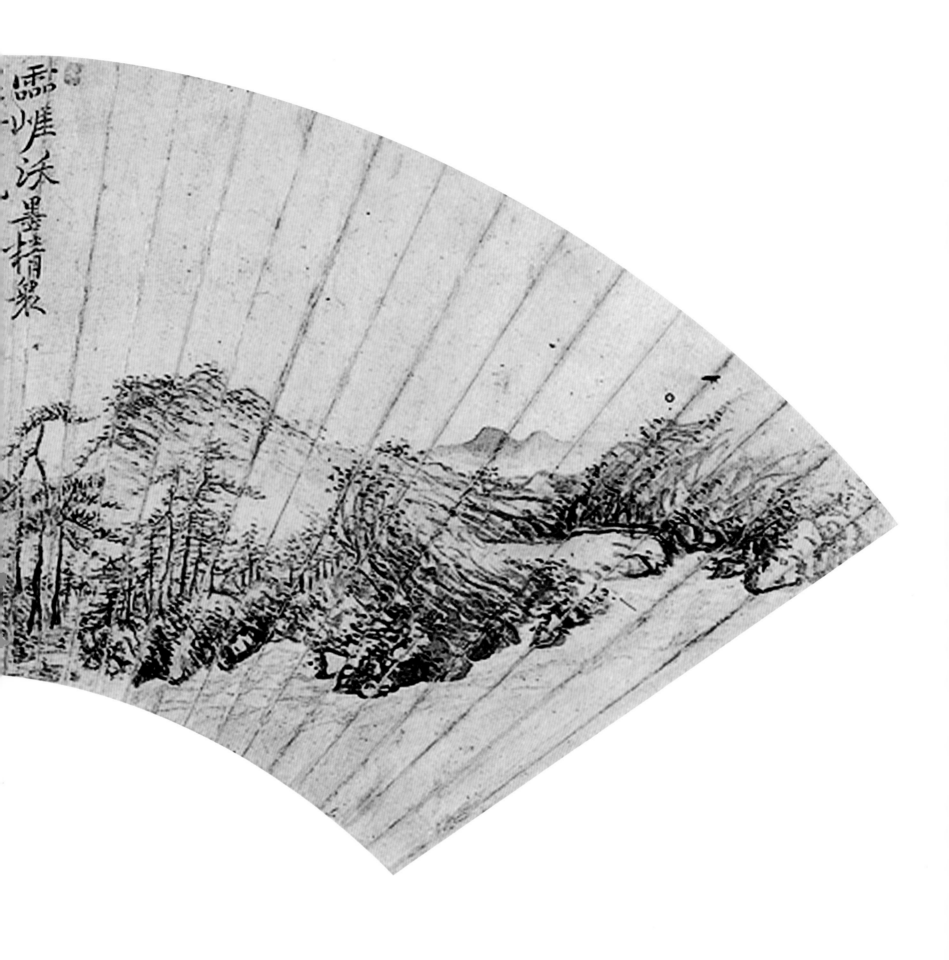

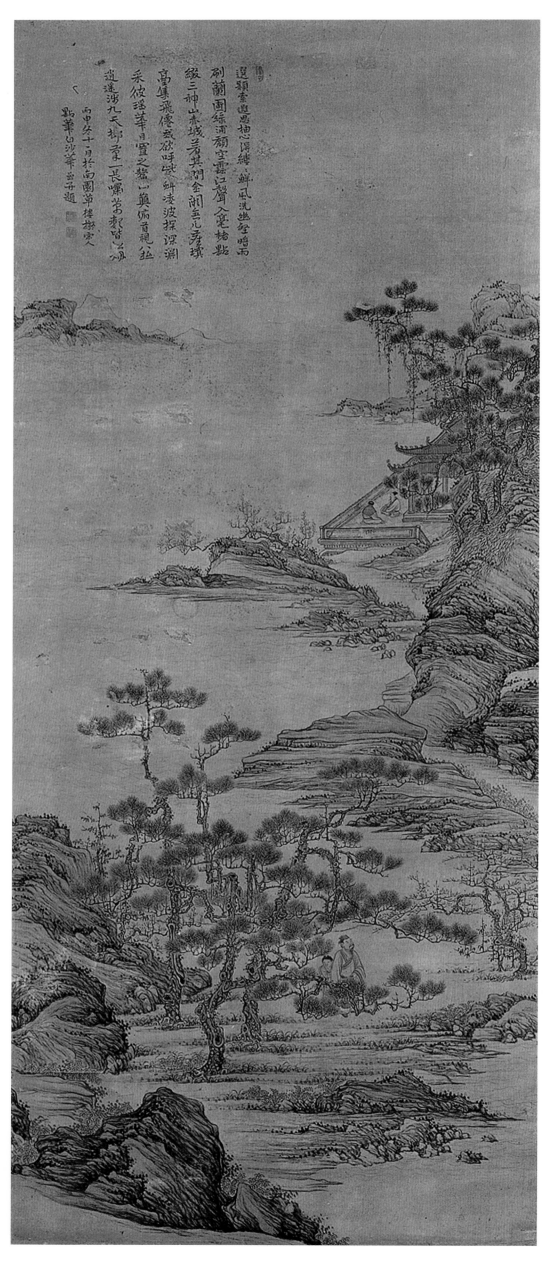

万籁松烟图

轴 绢 设色
康熙五十五年丙申（一七一六）十一月作
131cm×53.7cm
辽宁省博物馆

题识： 选颖索遐思，抽心得缕缕。鲜风洗幽壑，暗雨刷兰圃。绿浦颓空云，江声入毫楮。点缀三神山，赤城著其间。金阙无凡尘，琼台集飞仙。我欲呼紫蚪，凌波探深渊。采彼瑶华月，置之鳌山巅。俯首视八极，逍遥涉九天。掷笔一长啸，万籁皆松烟。

款识： 丙申冬十一月于南园草楼拟宋人点笔白沙华嵒并题

钤印： 华嵒（白文）、秋月（朱文）

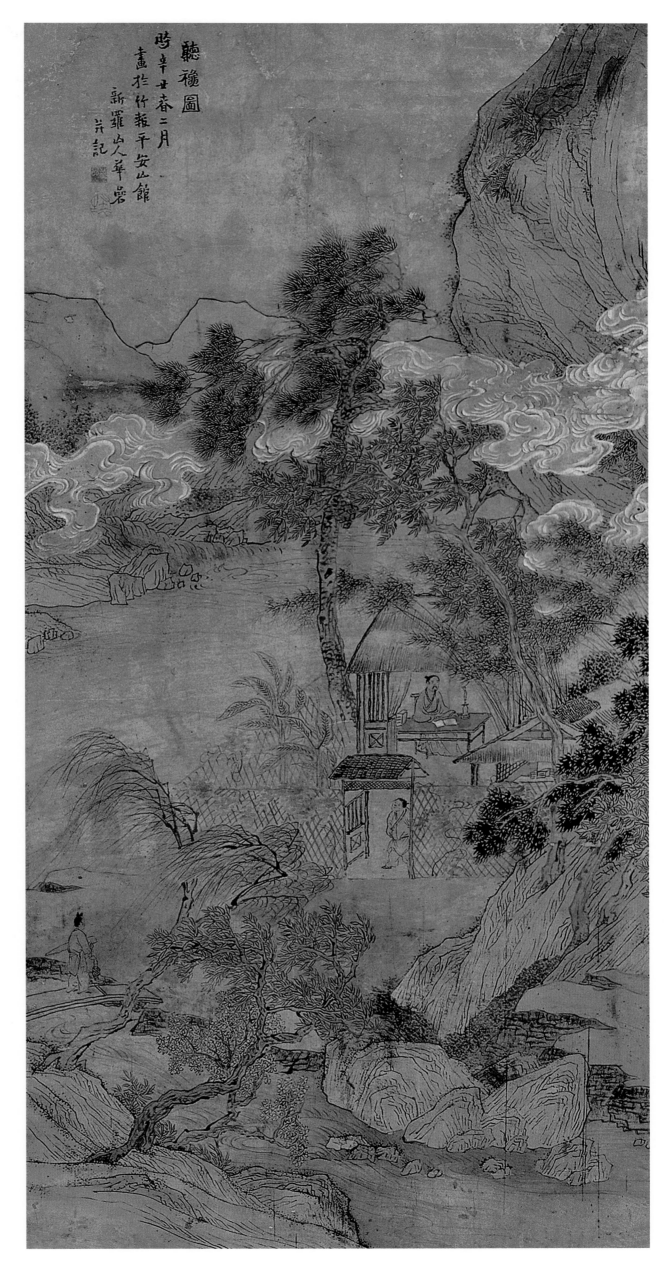

听秋图

立轴

康熙六十年辛丑（一七二一年）春二月作

120cm×45cm

艺术市场拍卖品

题识：《听秋图》时辛丑春二月画于竹报平安山馆。

款识：新罗山人华嵒并记

钤印：华嵒（白文）、布衣生（朱文）

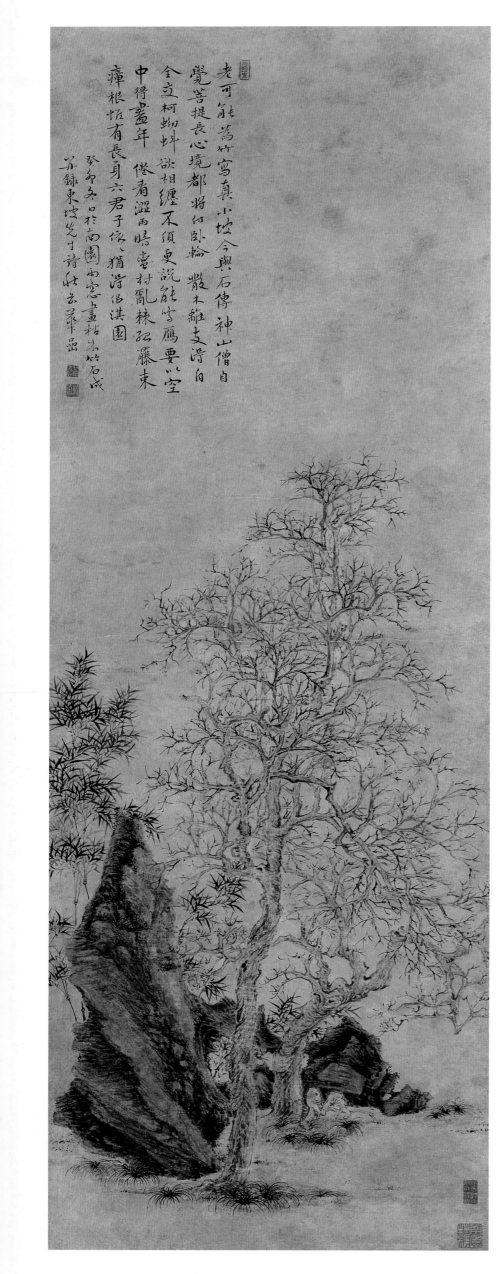

枯木竹石图

镜心
雍正元年癸卯（一七二三年）冬作
135cm×47cm
艺术市场拍卖品

题识： 老可能为竹写真，小坡今与石传神。山僧自觉菩提长，心境都将付卧轮。 散木难支得自全，交柯蚴蚪欲相缠。不须更说能鸣雁，要以空中得尽年。 倦看涩雨暗蛮村，乱棘孤藤束瘰根。惟有长身六君子，依依犹得似淇园。
款识： 癸卯冬日于南园雨窗画枯木竹石成，并录东坡先生诗。秋岳华嵒
钤印： 秋空一鹤（朱文）、华嵒（白文）、新罗（白文）
南园草楼（白文）

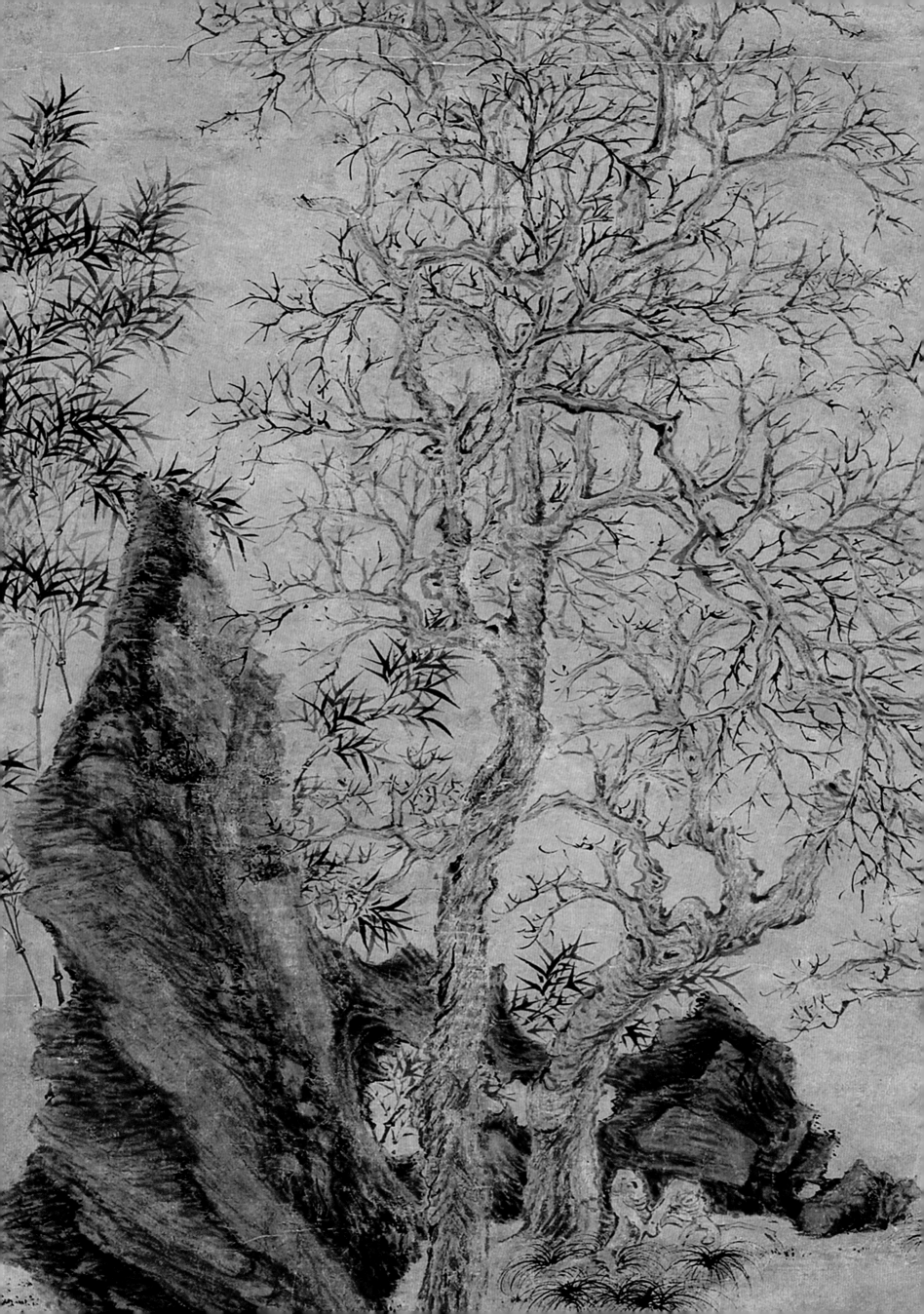

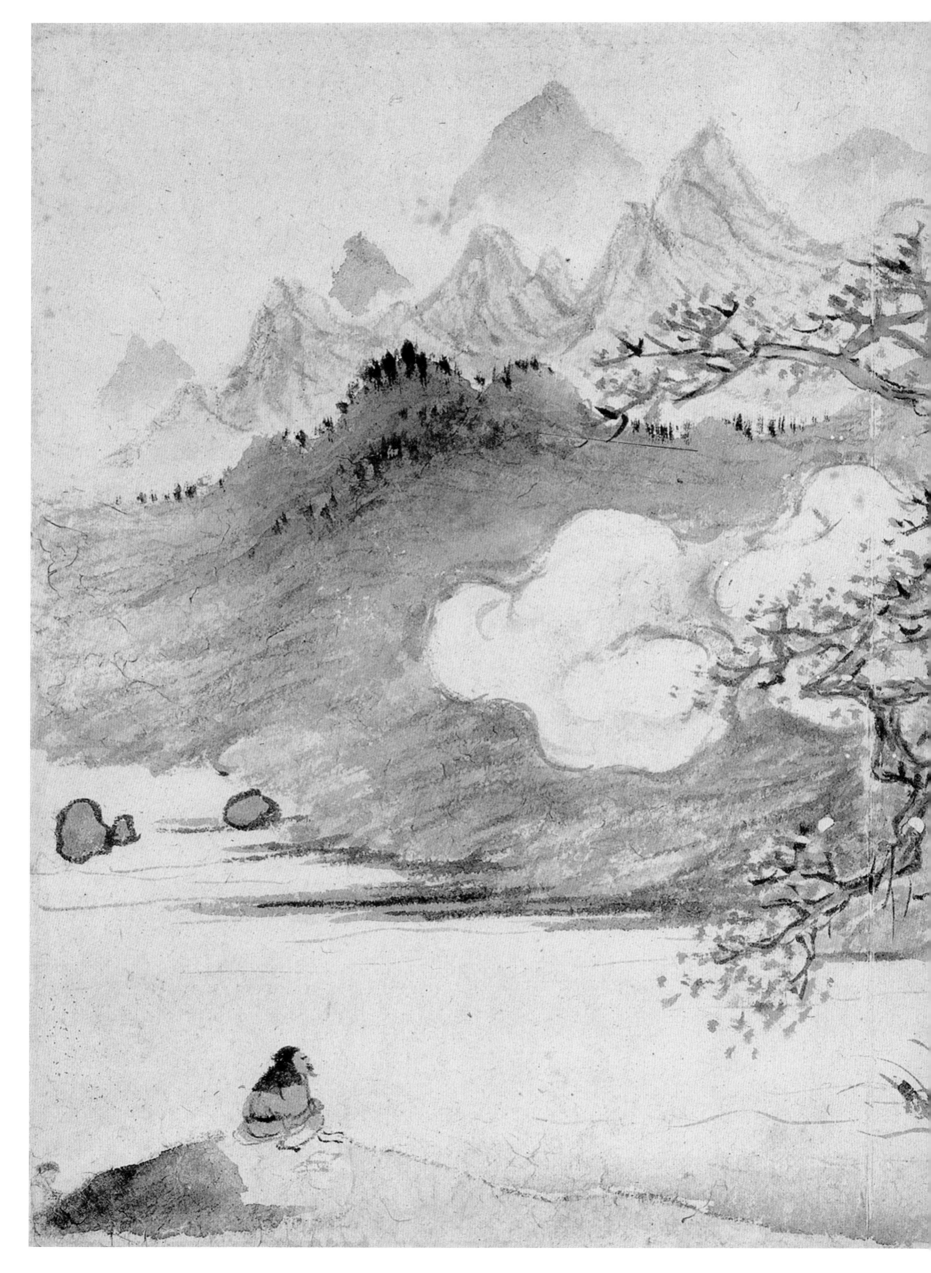

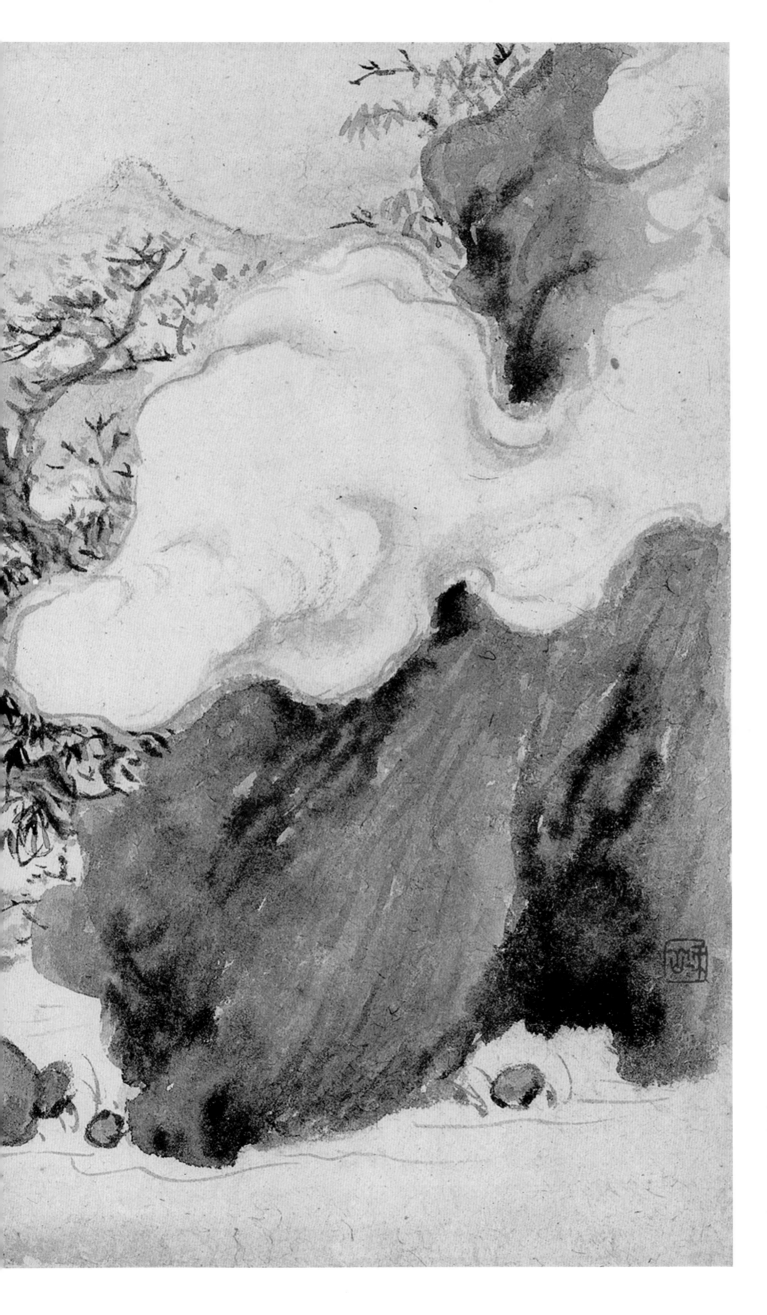

观梅图（山水花卉
册八开）

册 纸 设色
雍正六年戊申
（一七二八年）作
22.8cm×30.4cm
上海博物馆藏

钤印：秋岳（朱文）

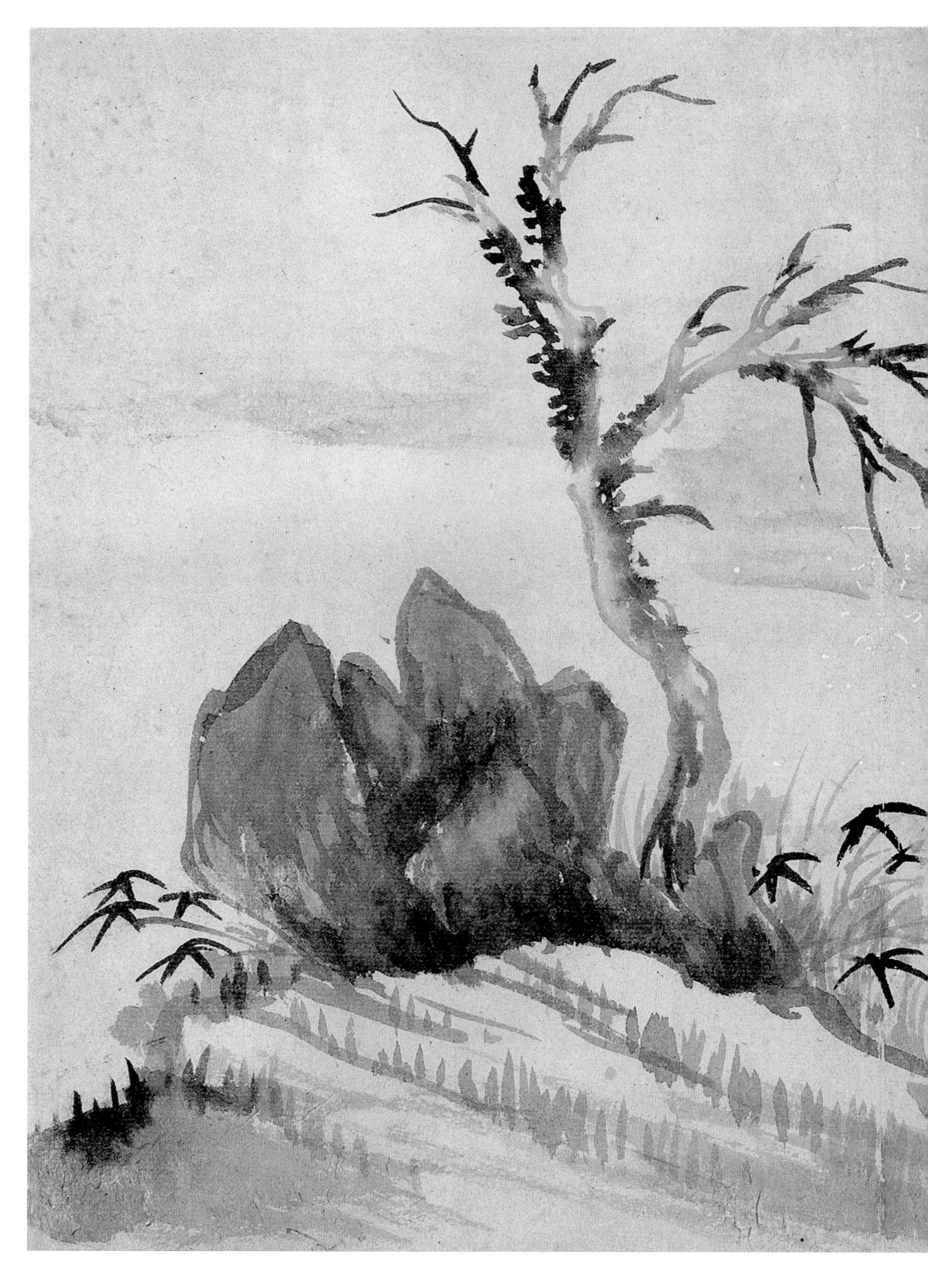

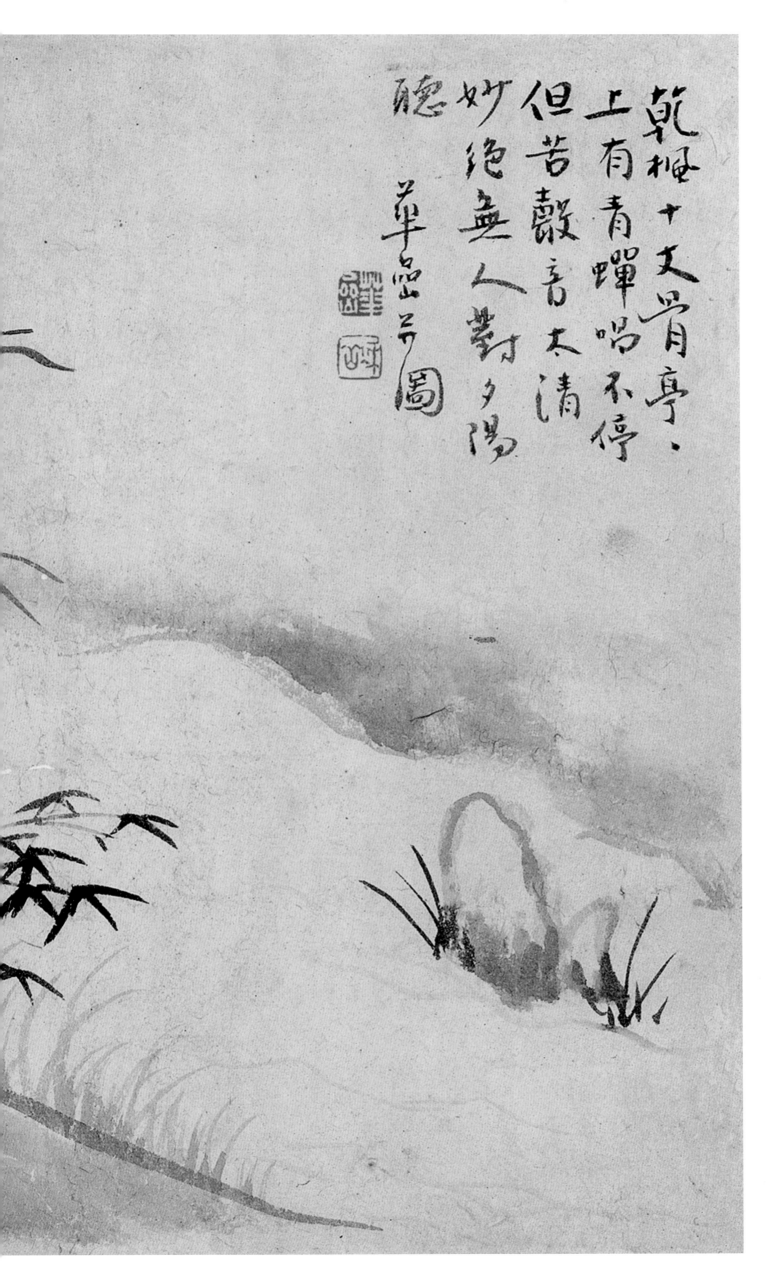

乾枫十丈骨亭亭，上有青蝉唱不停。但苦声音太清妙，绝无人对夕阳听。华嵒并图

乾枫图（山水花卉册八开）

册 纸 设色
雍正六年戊申
（一七二八年）作
22.8cm×30.4cm
上海博物馆藏

题识： 乾枫十丈骨亭亭，上有青蝉唱不停。但苦声音太清妙，绝无人对夕阳听。
款识： 华嵒并图
钤印： 华嵒（白文）、秋岳
（朱文）

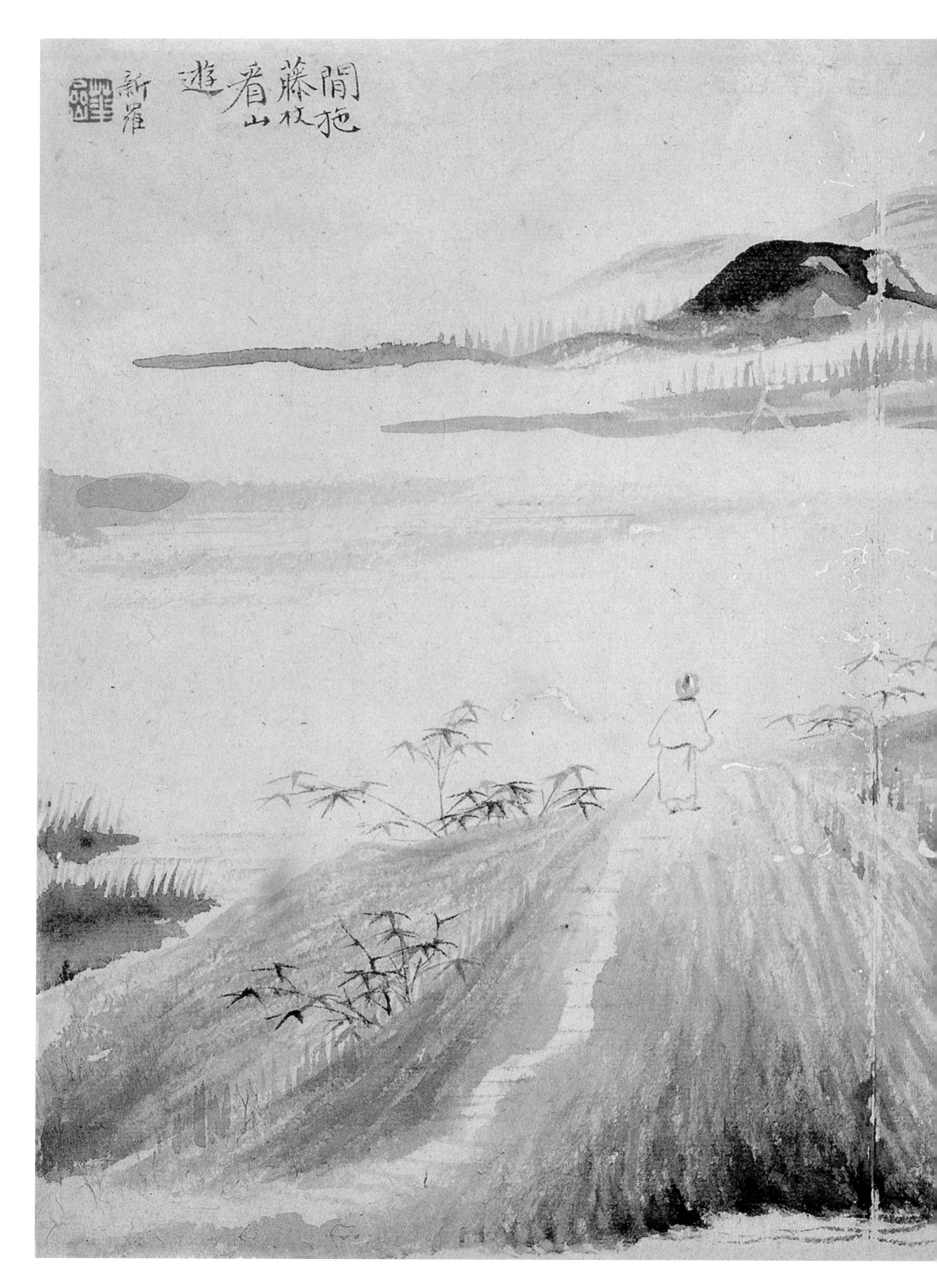

閒抱
藤枝
看山
進

新雁

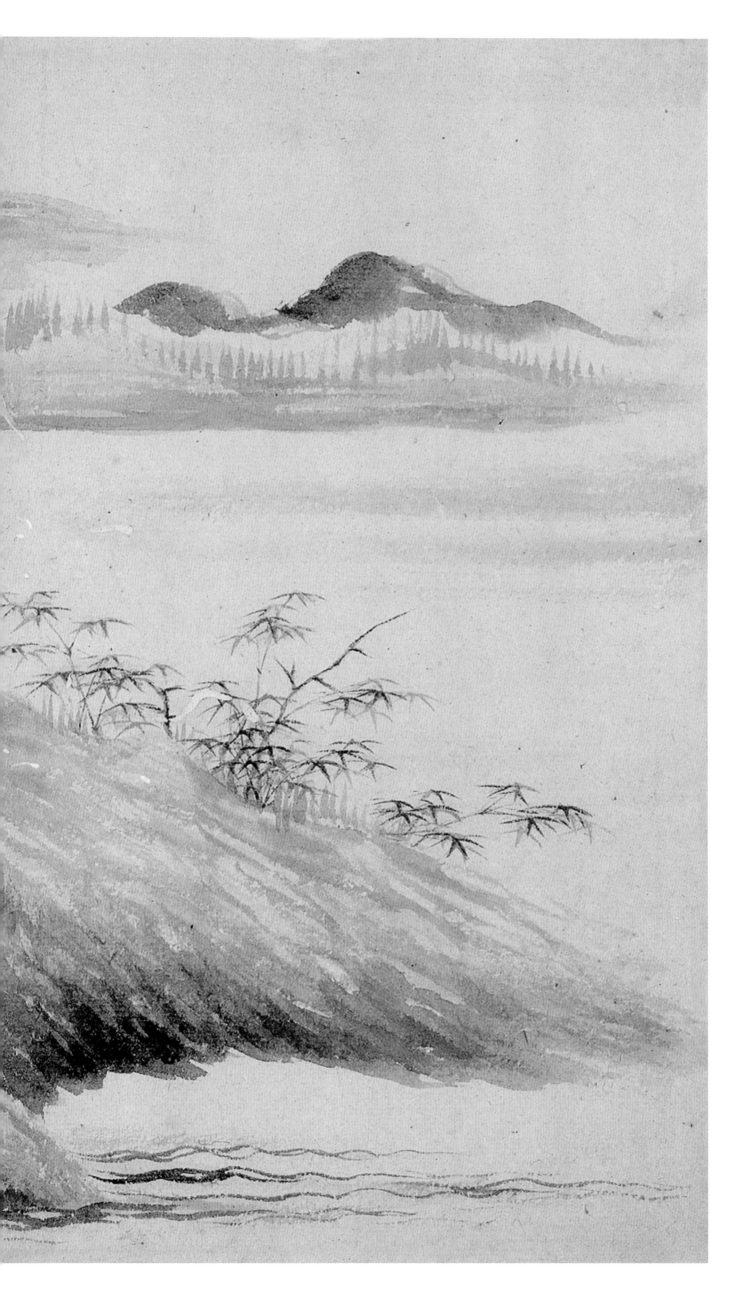

游山图（山水花卉册
八开）

册　纸　设色
雍正六年戊申（一七二八年）作
22.8cm×30.4cm
上海博物馆藏

题识： 闲拖藤杖看山游
款识： 新罗
钤印： 华嵒（白文）

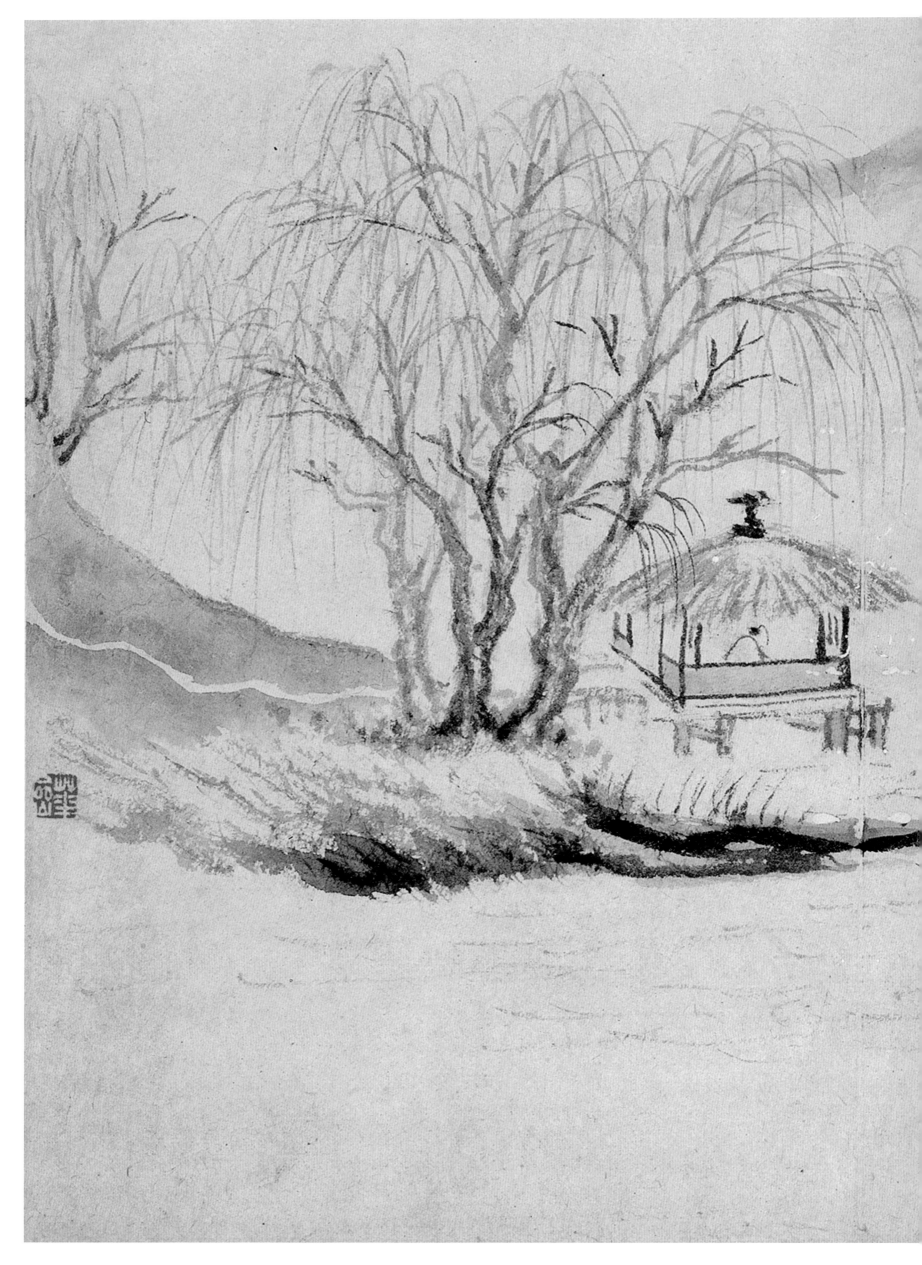

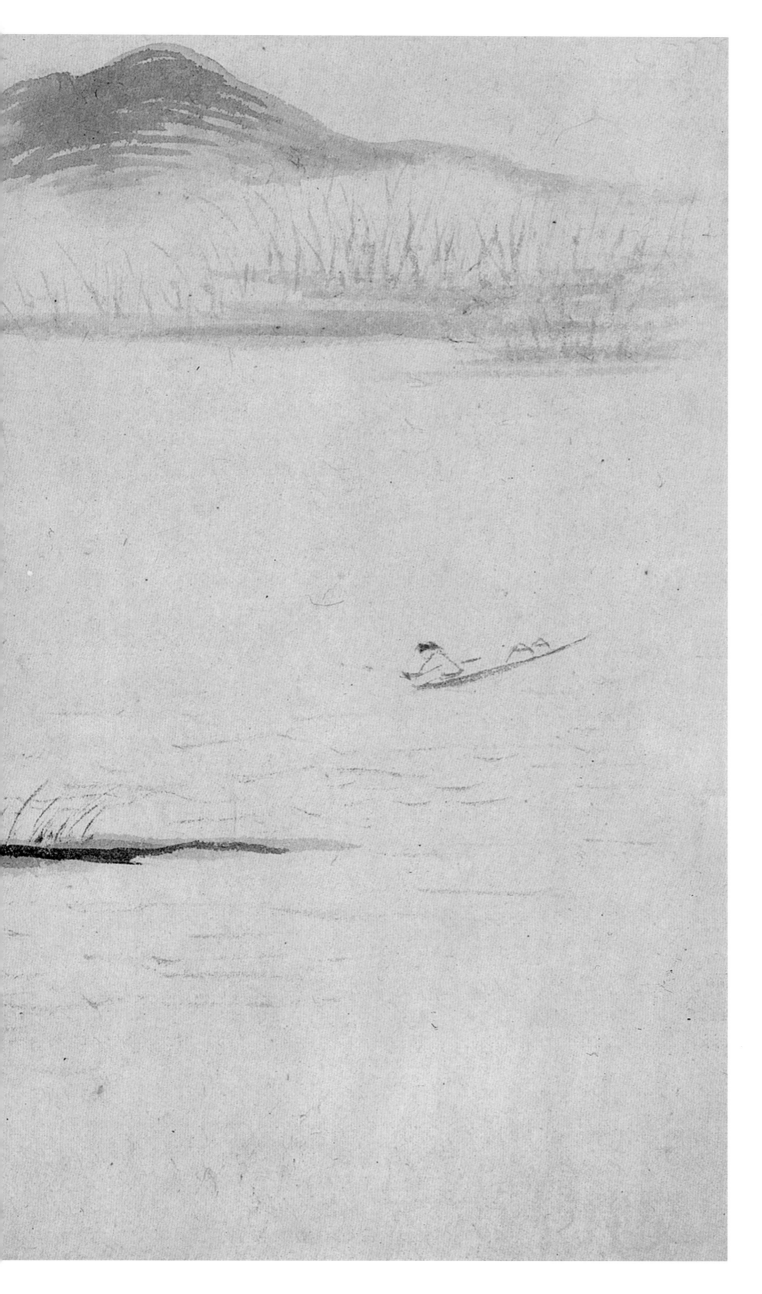

水亭闲眺图（山水
花卉册八开）

册　纸　设色
雍正六年戊申
（一七二八年）作
22.8cm×30.4cm
上海博物馆藏

钤印：华嵒（白文）

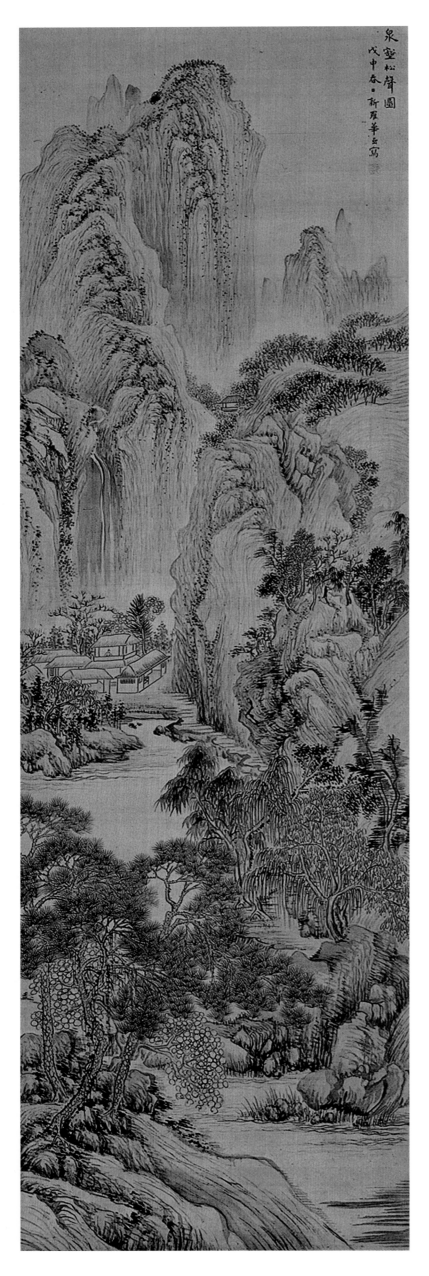

泉壑松声图

轴 绢 设色

雍正六年戊申（一七二八年）春作

153cm×46.5cm

广州市美术馆藏

题识： 泉壑松声图

款识： 戊申春日新罗华嵒写

钤印： 秋岳（朱文）

秋水芙蓉图

轴 绢 设色

雍正六年戊申（一七二八年）三月作

28.4cm×23.3cm

天津市艺术博物馆藏

题识： 秋江渺渺芙蓉芳，秋江儿女将断肠。绛袍春
浅护云暖，翠袖日暮迎风凉。 鲤鱼吹浪江波白，
霜落洞庭飞木叶。荡舟何处采莲人，爱惜芙蓉好颜色。

款识： 戊申春三月八日新罗山人写于讲声书舍

钤印： 华嵒（白文）、秋岳（朱文）

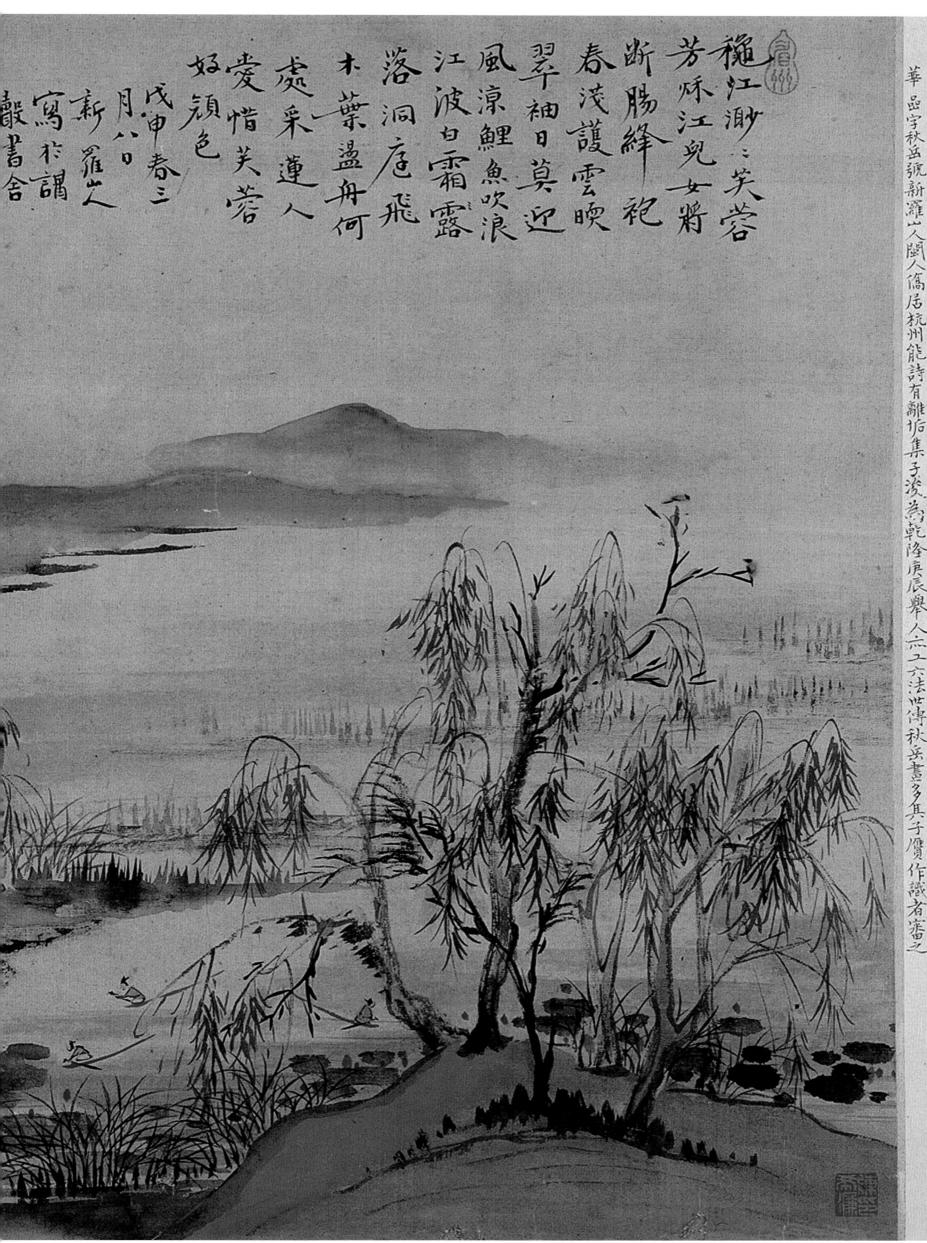

樵江泖三芙蓉

芳咏江兒女將
斷腸縫袍
春淺護雲暎
翠袖日莫迎
風涼鯉魚吹浪
江波白霜露
落洞庭飛
木葉盪舟何
處采蓮人
愛惜芙蓉
好顏色

戌申春三
月八日
新羅之
寫作諿
觳書舍

華嵒字秋岳號新羅山人閩人僑居杭州能詩有離垢集子淡為乾隆庚辰舉人六工六法世傳秋岳畫多其子價作識者審之

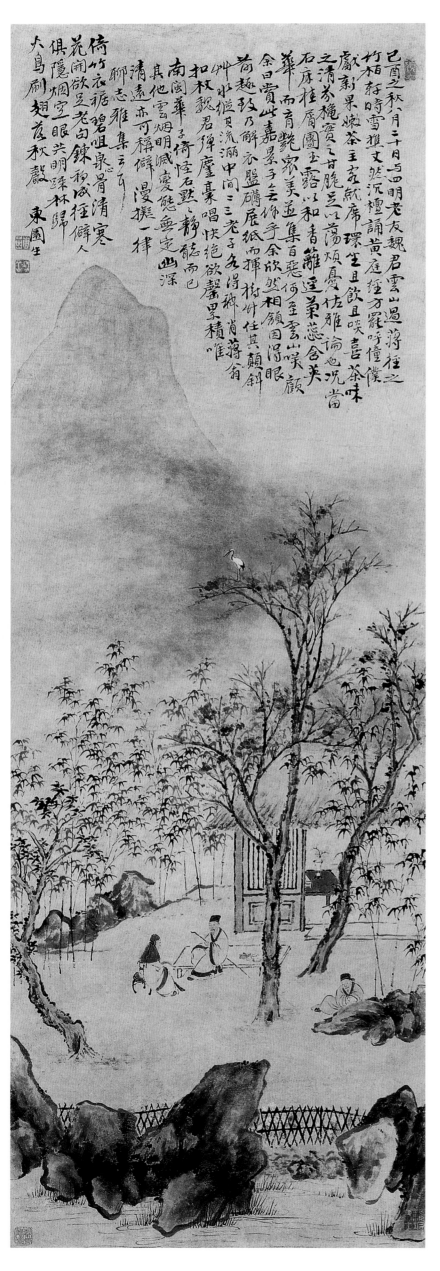

雅集图

立轴

雍正己酉年（一七二九年）八月作

117.5cm×39cm

艺术市场拍卖品

题识：己酉秋八月二十日，与四明老友魏君云山过蒋径之竹栢轩，时雪樵丈燃沉檀，诵《黄庭经》方罢，呼僮仆献新果嫩茶，主客就席环坐，且饮且啖。喜茶味之清芬，秋实之甘脆，足以荡烦忧、佐雅论也。况当石床桂屑，团玉露以和香；篱径菊蕊，含英华而育艳。众美并集，百恶何至；云山笑顾余曰：赏此佳景，子无作乎？余欣然相颔，因得眼前趣致，乃解衣盘礴，展纸而挥，树竹任其颠斜，草水纵其流洒。中间二三老子，各得神肖：蒋翁扣杖，魏君弹麈。豪唱快绝，欲罄累积。唯南闽华子倚怪石，默默静听而已。其他云烟明灭，变态无定，幽深清远，亦可称僻。漫拟一律，聊志雅集云耳："倚竹衣裾碧，咀泉心骨清。寒花开欲足，老句炼初成。径僻人俱隐，烟空眼共明。疏林归火鸟，刷翅落秋声。"

款识：东园生

钤印：华嵒（白文）、秋岳（白文）、顽生（白文）、离垢居士（白文）

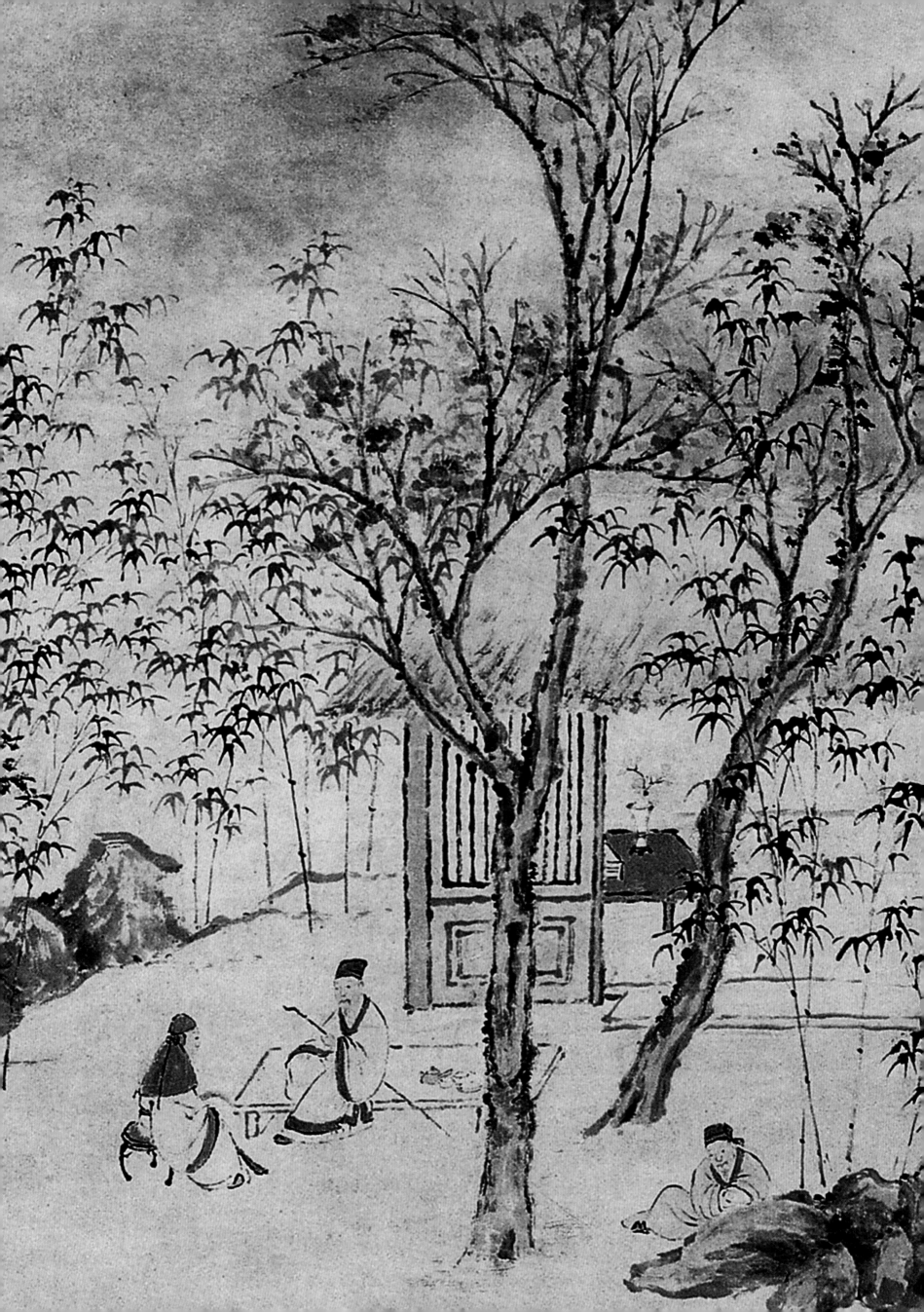

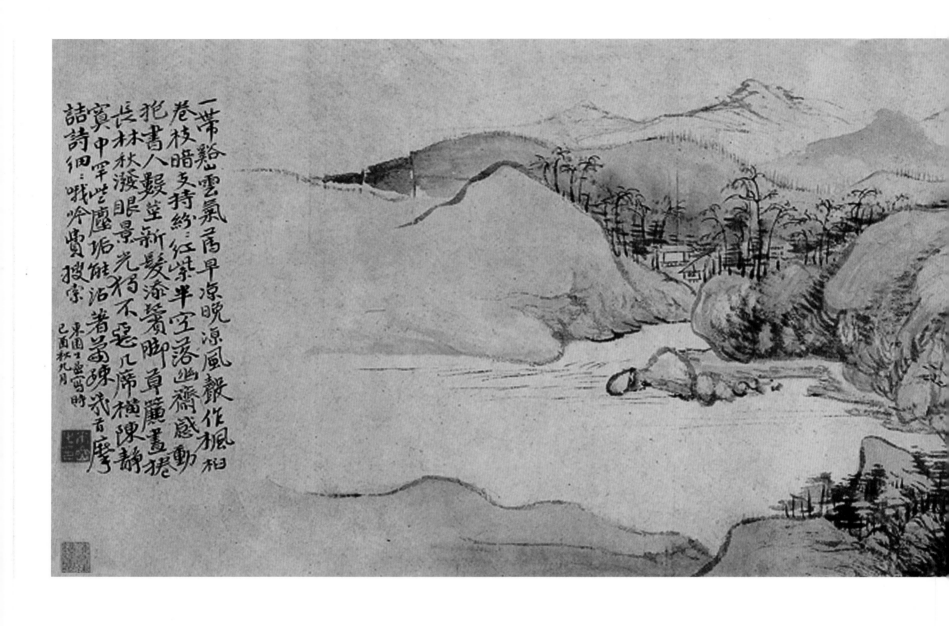

秋山晚翠图卷

卷　纸本　设色
雍正七年己酉（一七二九年）作
27.8cm×138.2cm
上海博物馆藏

题识： 一带溪山云气薄，早凉晚凉风声作。枫柏卷枝暗支持，
纷纷红紫半空落。幽斋感动抱书人，数茎新发添鬓脚。草帘
画卷长林秋，泼眼景光独不恶。几席横陈静寞中，罕些尘垢
能沾着。萧疏几首摩诘诗，细细哦吟费搜索。
款识： 东园生喦写，时己酉秋九月
钤印： 东园生（白文）、华喦之印（白文）

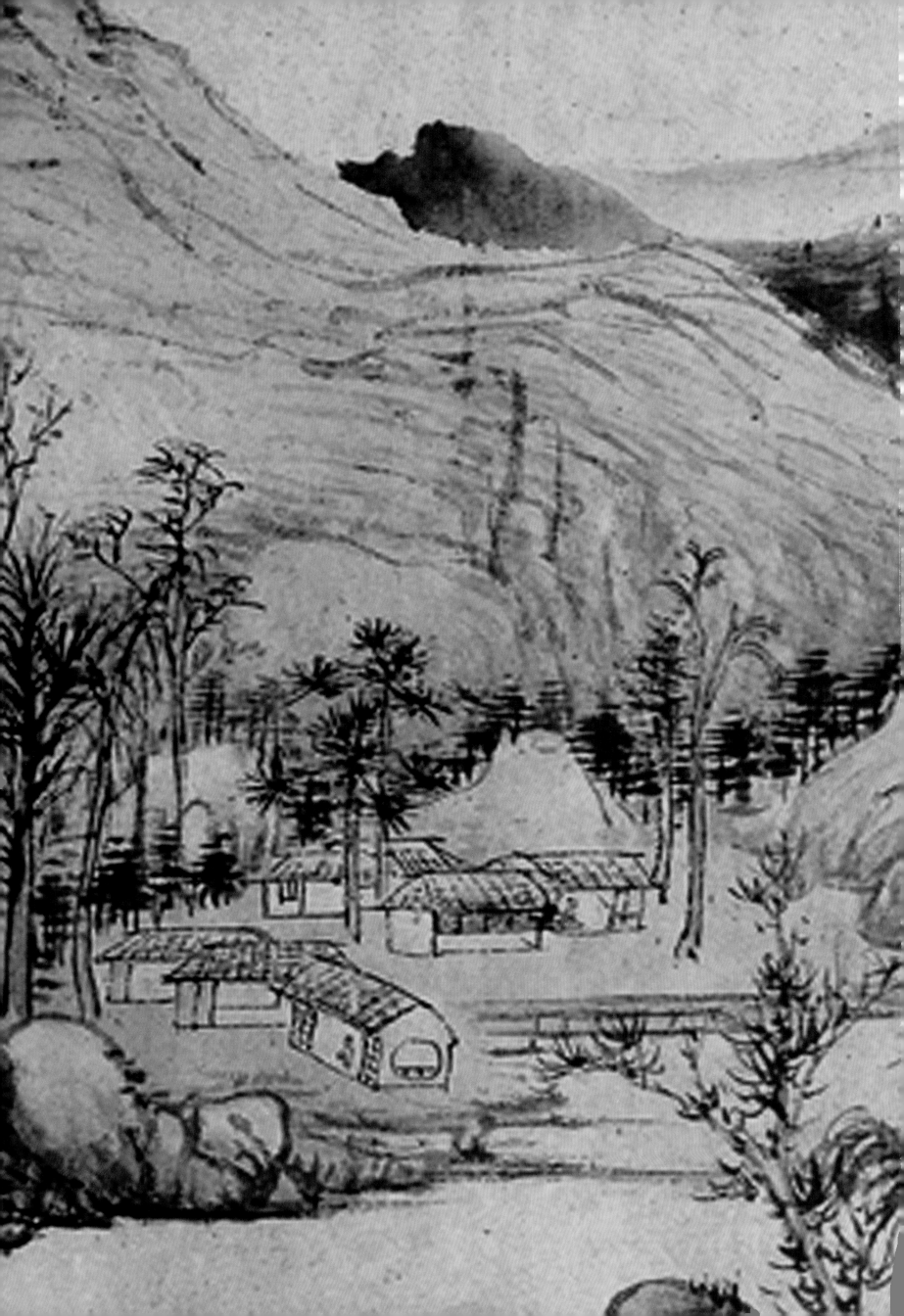

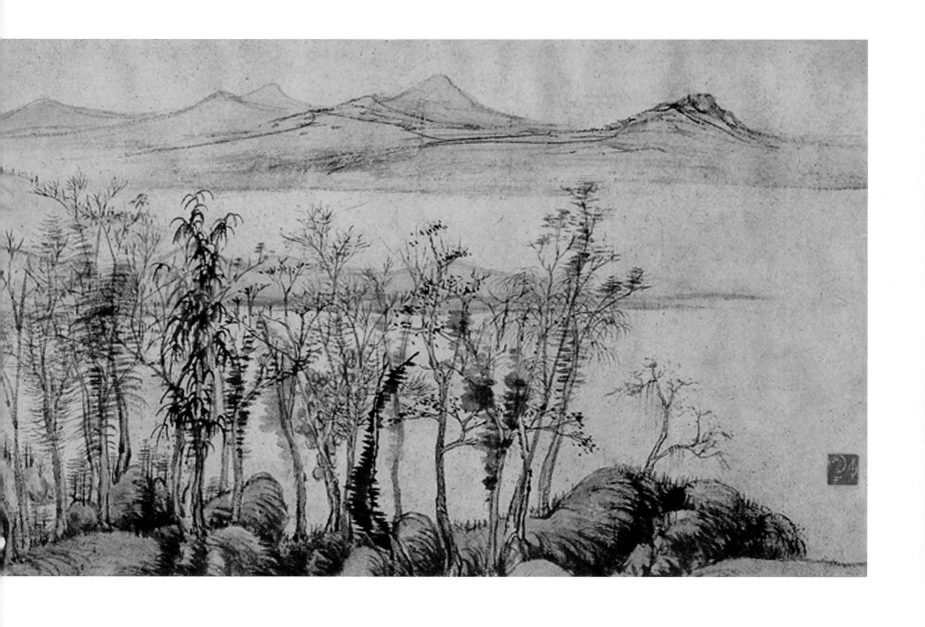

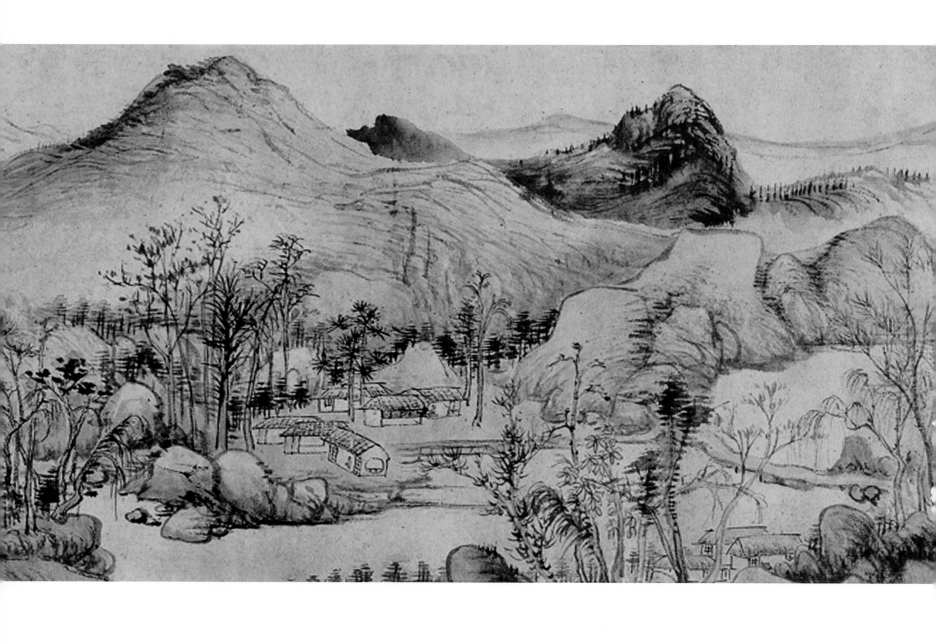

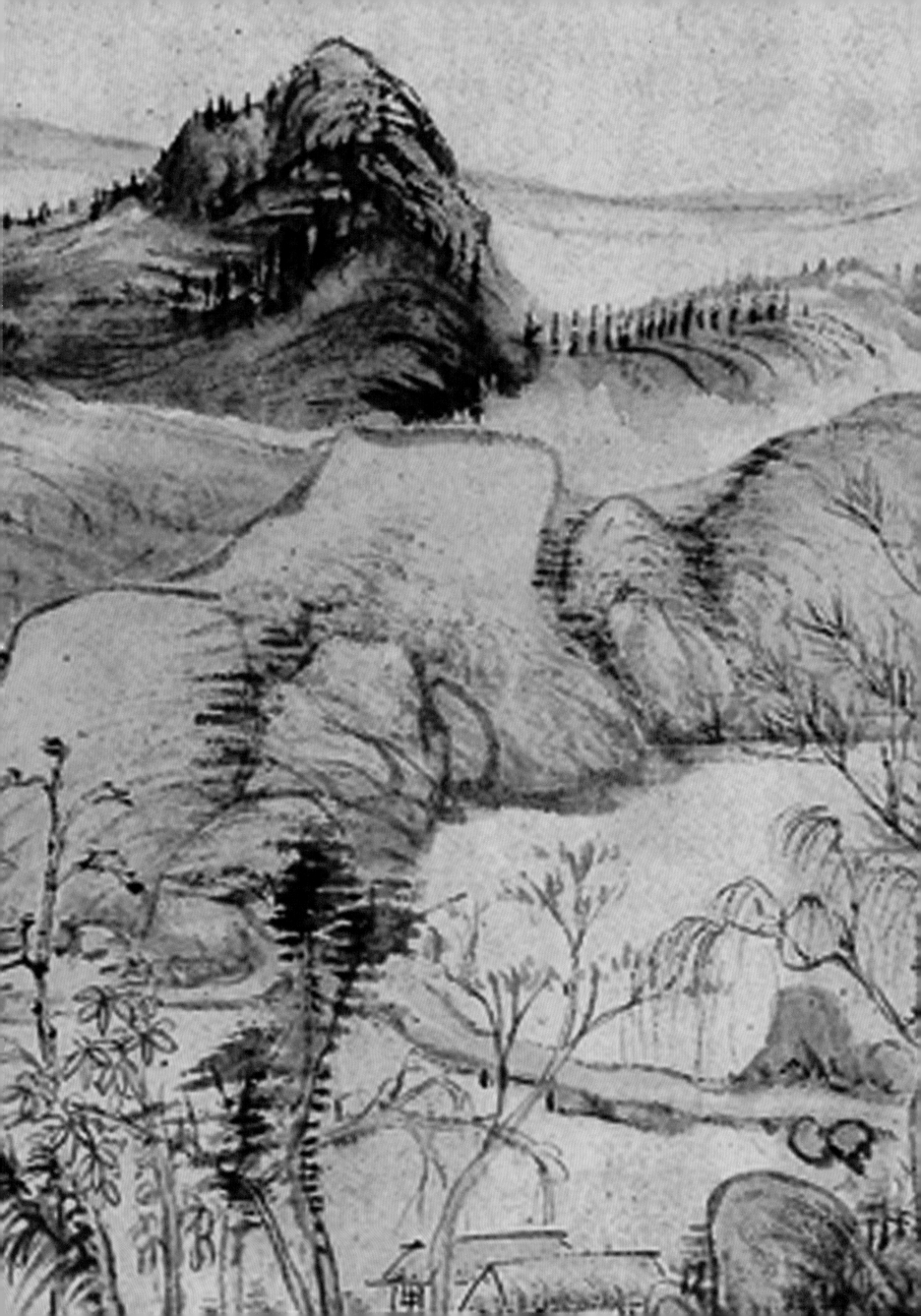

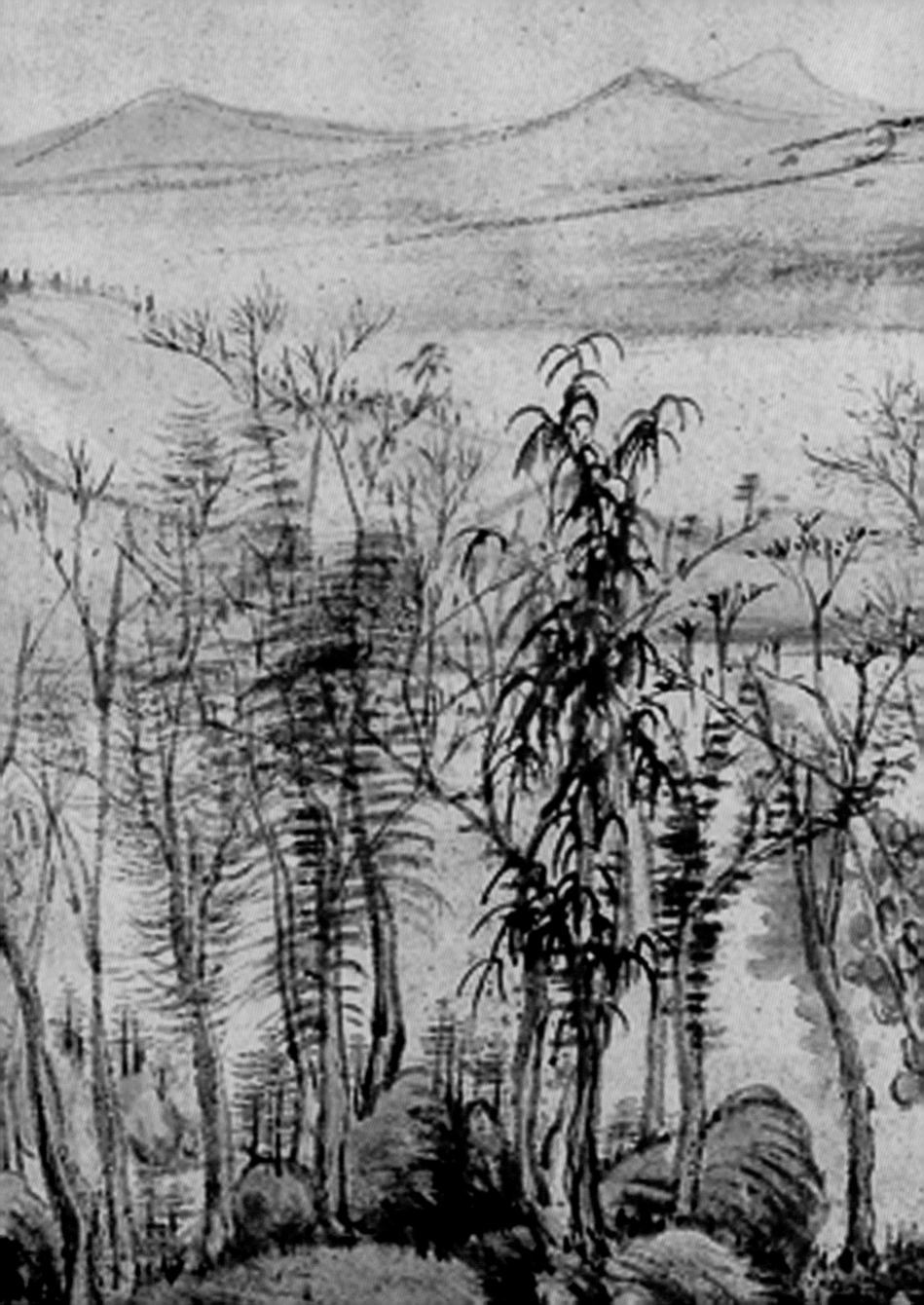

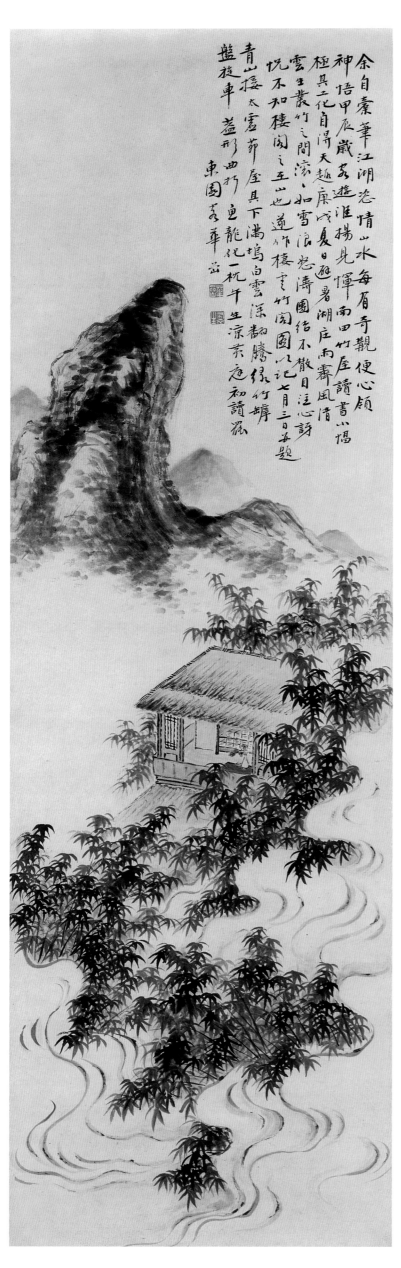

余自橐笔江湖，恣情山水，每有奇观，便心领神悟。甲辰岁客游维扬，见恽南田竹屋读书小幅，极其工化，自得天趣。庚戌夏日避暑湖庄，雨齐风清，云生丛竹之间，滚滚如雪浪怒涛，团结不散，目注心讶，恍不知栖阁之在山也，遂作栖云竹阁图以记。七月三日并题。青山接太虚，茅屋其下□。满坞白云深，翻腾绿竹罅。盘旋车盖形，曲折鱼龙化。一枕午生凉，皇庭初读罢。

栖云竹阁图轴

纸本　水墨

雍正八年（一七三〇年）作

132.2cm×39.8cm

上海博物馆藏

题识：余自橐笔江湖，恣情山水，每有奇观，便心领神悟。甲辰岁客游维扬，见恽南田竹屋读书小幅，极其工化，自得天趣。庚戌夏日避暑湖庄，雨齐风清，云生丛竹之间，滚滚如雪浪怒涛，团结不散，目注心讶，恍不知栖阁之在山也，遂作栖云竹阁图以记。七月三日并题。青山接太虚，茅屋其下□。满坞白云深，翻腾绿竹罅。盘旋车盖形，曲折鱼龙化。一枕午生凉，皇庭初读罢。

款识：东园客华嵒

钤印：华嵒（白文）、布衣生（白文）

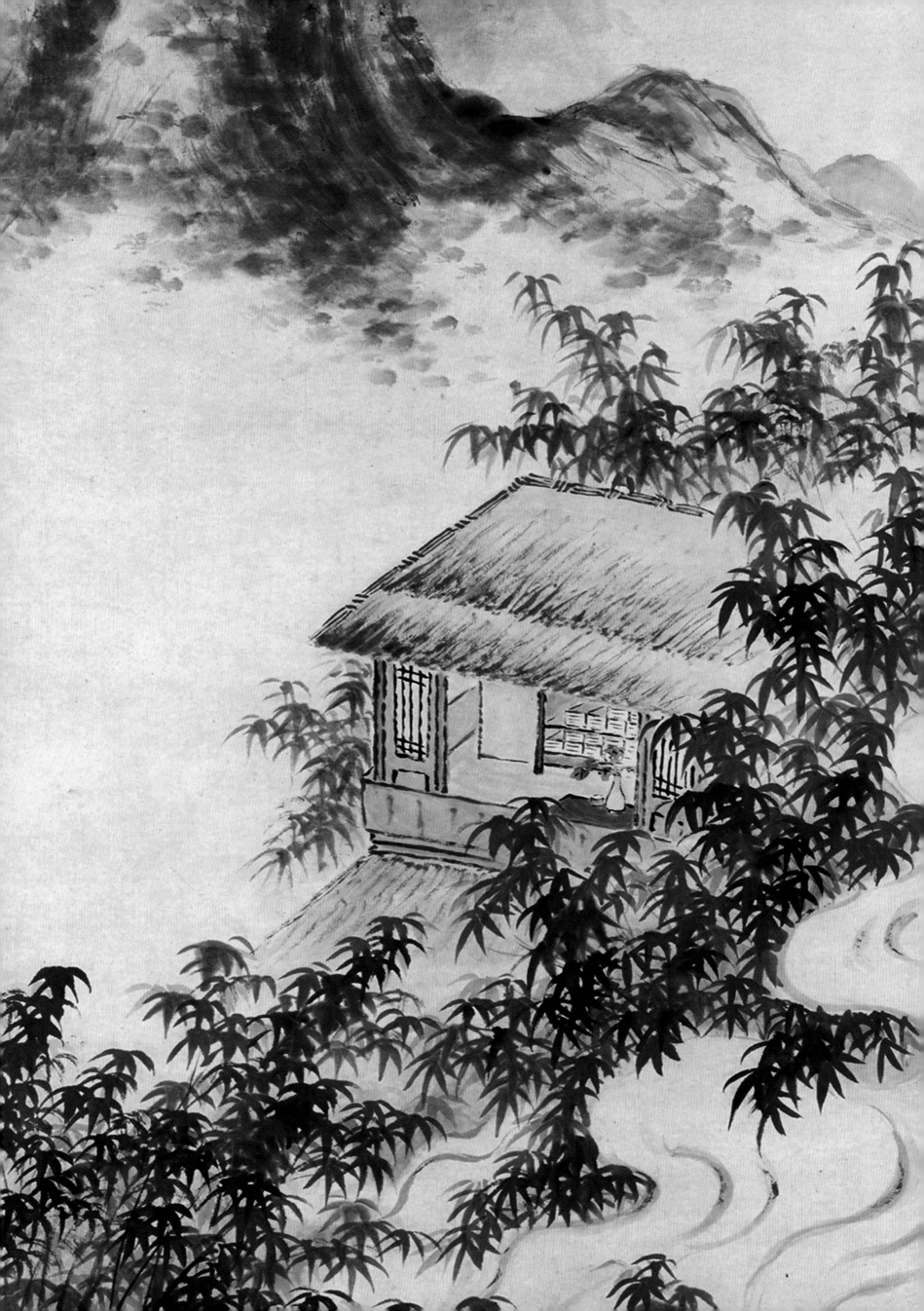

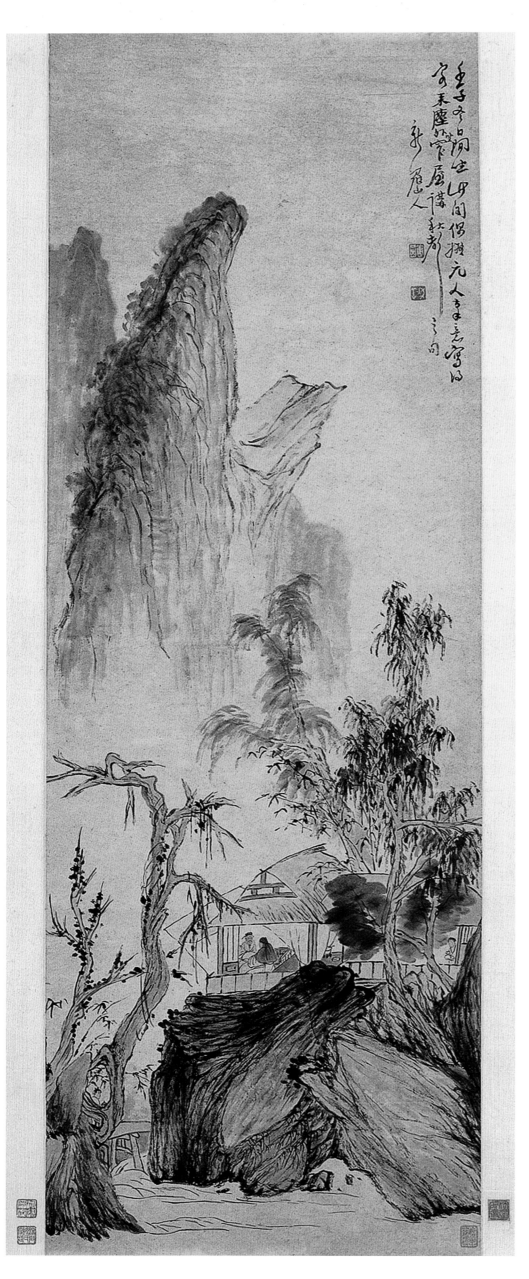

窄屋秋声图

轴 纸 设色
雍正十年壬子（一七三二年）作
112.2cm×38.6cm
无锡市博物馆藏

题识： 壬子冬日闲坐此间，偶拟元人笔意，
写得"客来尘外叟，窄屋讲秋声"之句
款识： 新罗山人
钤印： 华喦（白文）、秋岳（白文）

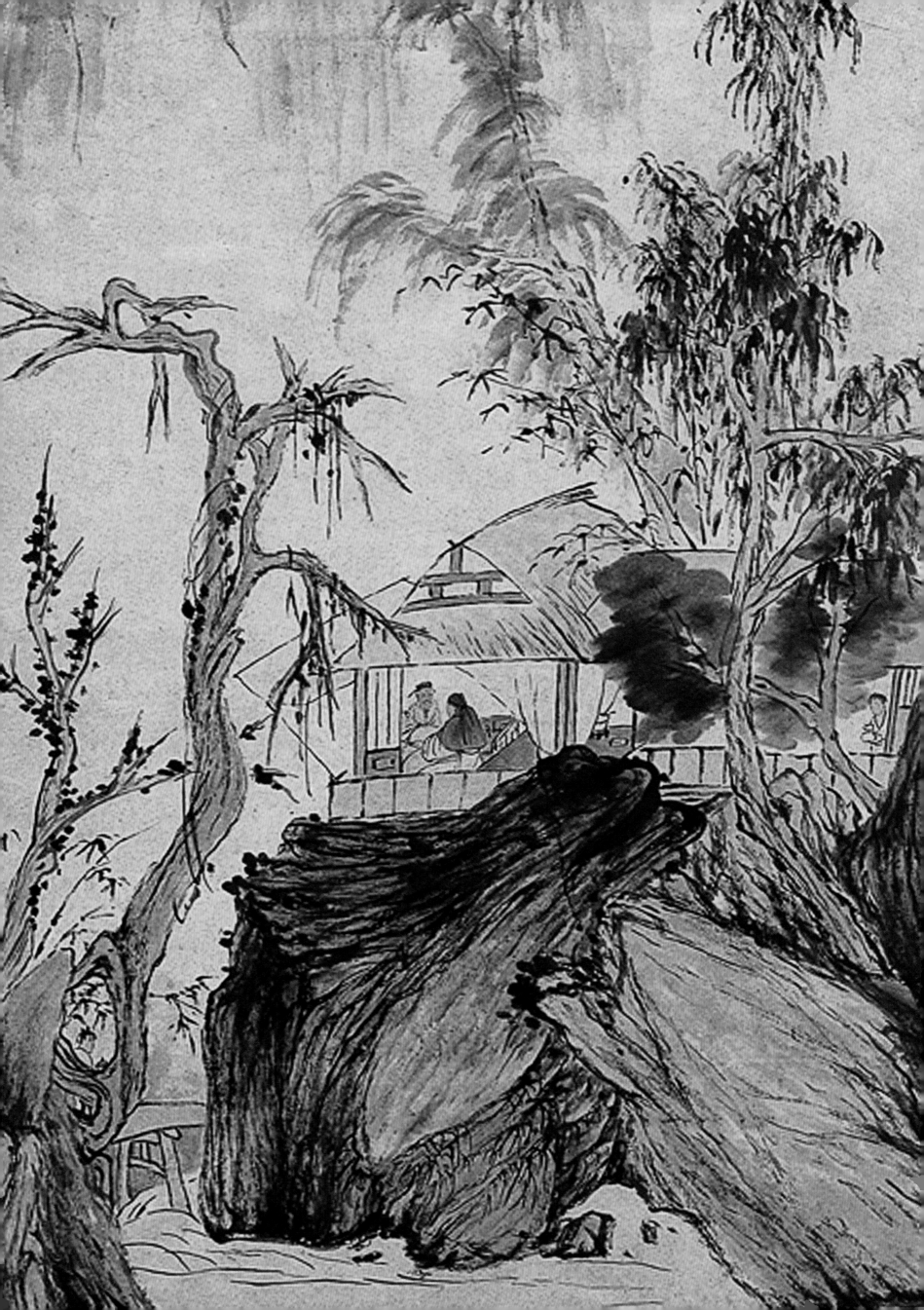

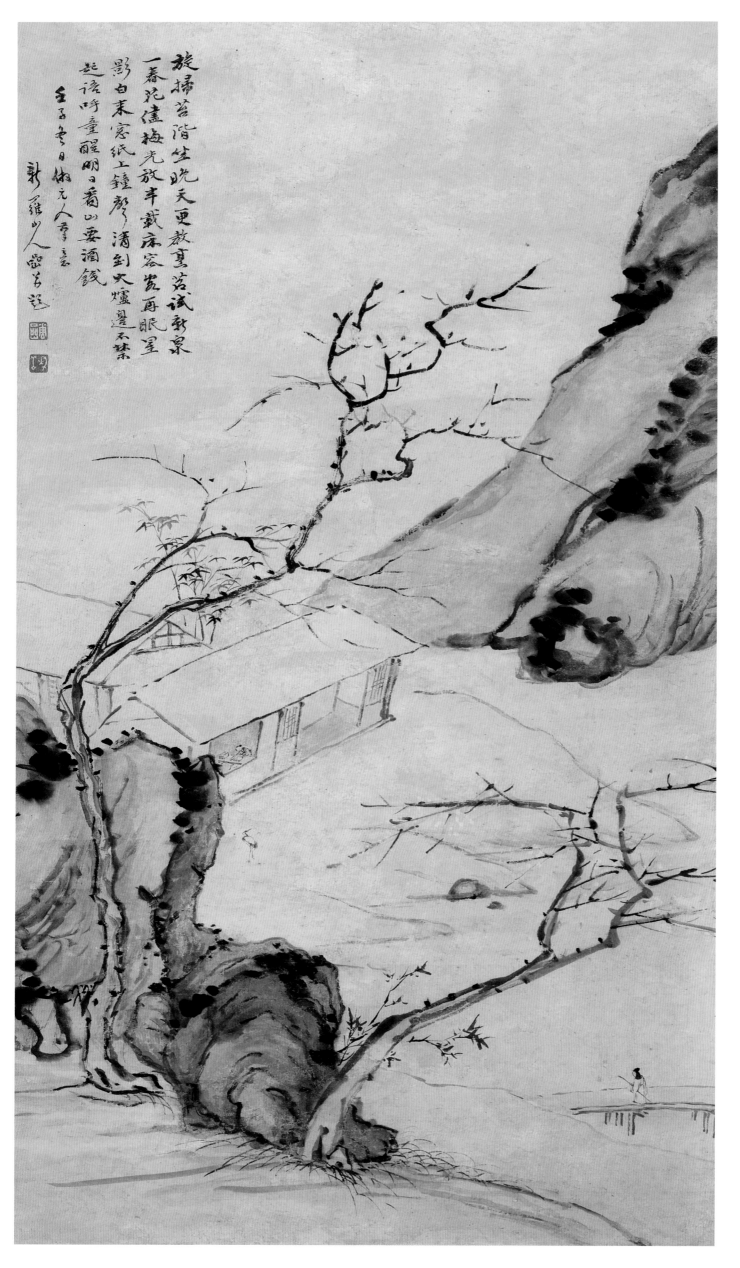

梅花书屋图

立轴

雍正十年壬子

（一七三二年）冬作

88cm×49cm

艺术市场拍卖品

题识： 旋扫苔阶坐晚天，更教烹茗试新泉。一春花尽梅先放，半载床容客再眠。星影白来窗纸上，钟声清到火炉边。不禁起语呼童醒，明日看山要酒钱。

款识： 壬子冬日仿元人笔意。新罗山人喦并题

钤印： 华喦（白文）、秋岳（白文）

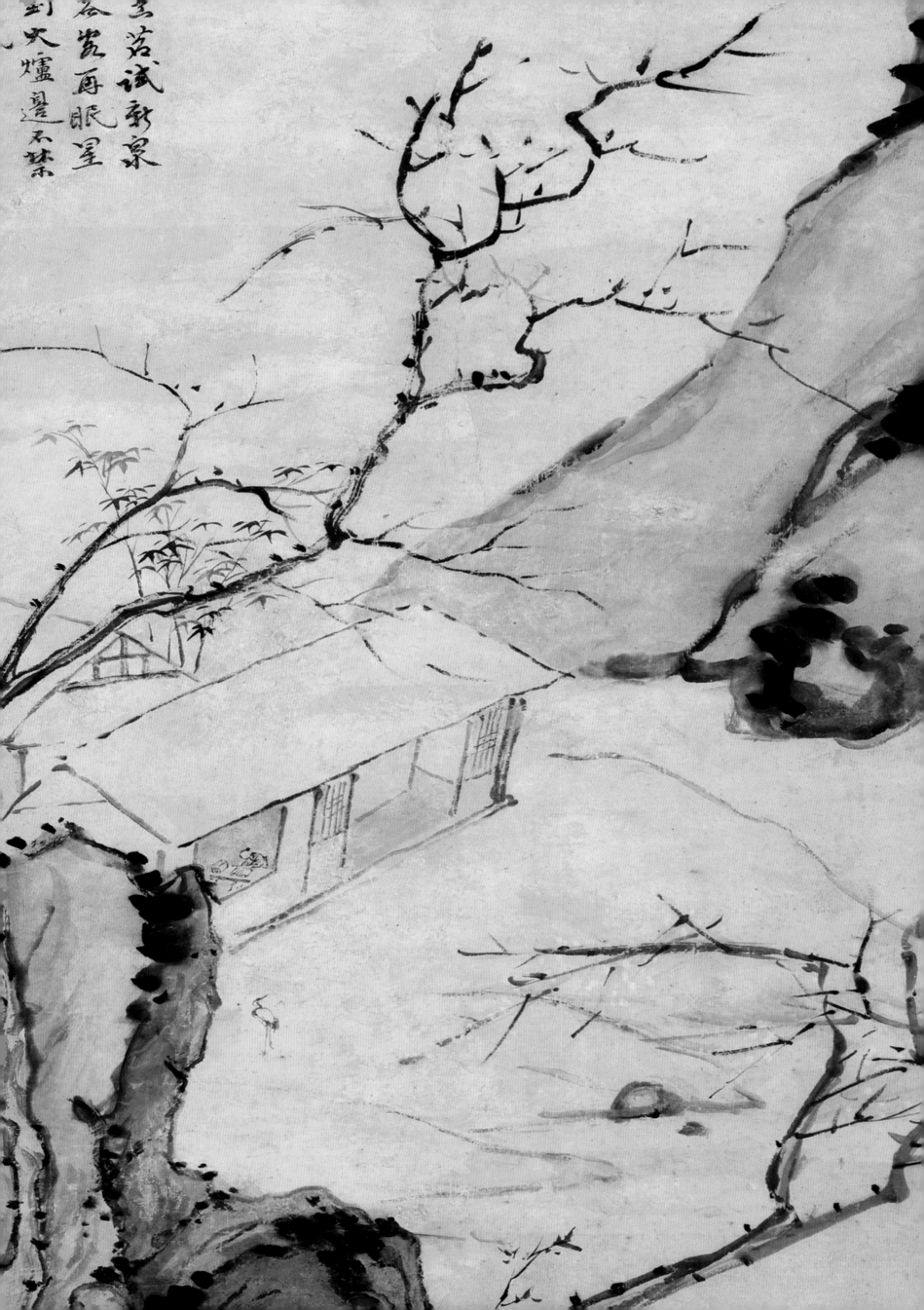

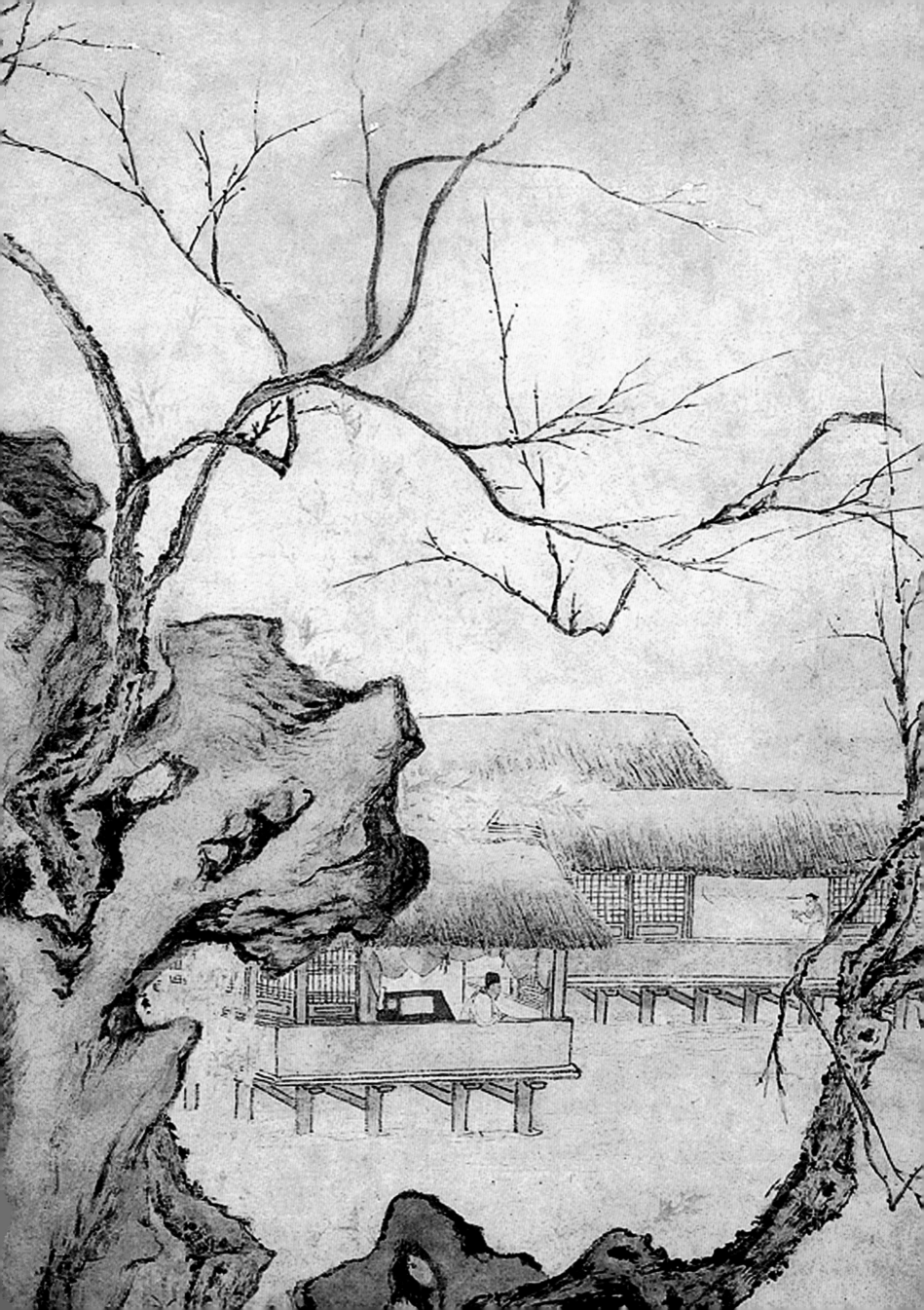

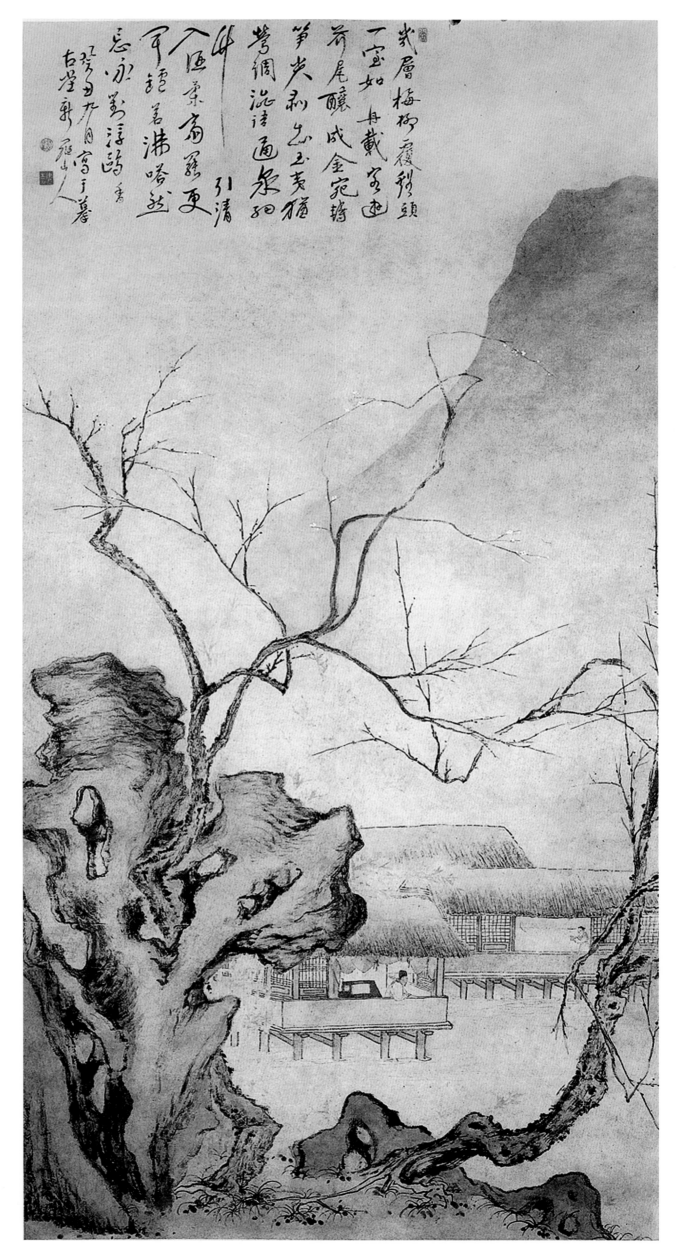

梅花书屋图

轴 纸 设色

雍正十一年癸丑（一七三三年）作

227.7cm×115cm

南京博物馆藏

题识：几层梅柳覆溪头，一室如舟载客游。芥尾酿成金宛转，笋尖剥到玉夷犹。莺调混语通泉细，竹引清香入酒柔。斋罢更闻炉茗沸，嗒然忘咏对浮鸥。

款识：癸丑九月写于摹古堂新罗山人

钤印：布衣生（朱文）、华嵒之印（白文）

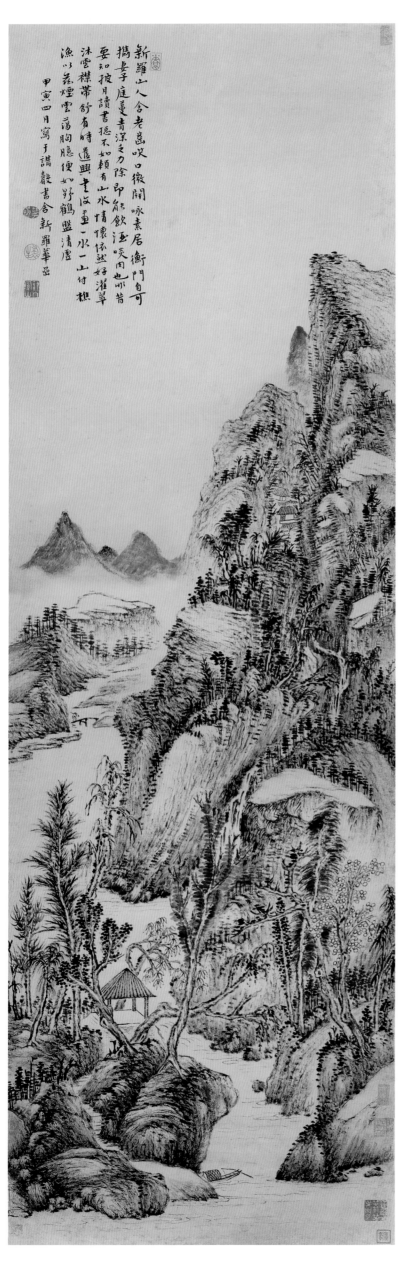

濯翠沐云图轴

轴　纸本　水墨
雍正十二年甲寅（一七三四年）作
177cm×54cm
上海博物馆藏

题识： 新罗山人含老齿，笑口微开咏素居。衡门自可携妻子，庭蔓青深乏力除。即能饮酒啖肉也。非昔要知披月读书总不如，赖有山水情怀依然好，濯翠沐云襟带舒。有时遣与书复画，一水一山付樵渔。以兹烟云荡胸臆，便如野鹤般清虚。

款识： 甲寅四月写于讲声书舍，新罗华喦

钤印： 小园（朱文）、华喦（白文）、布衣生（朱文）、新罗山人（白文）、存乎蓬艾之间（白文）

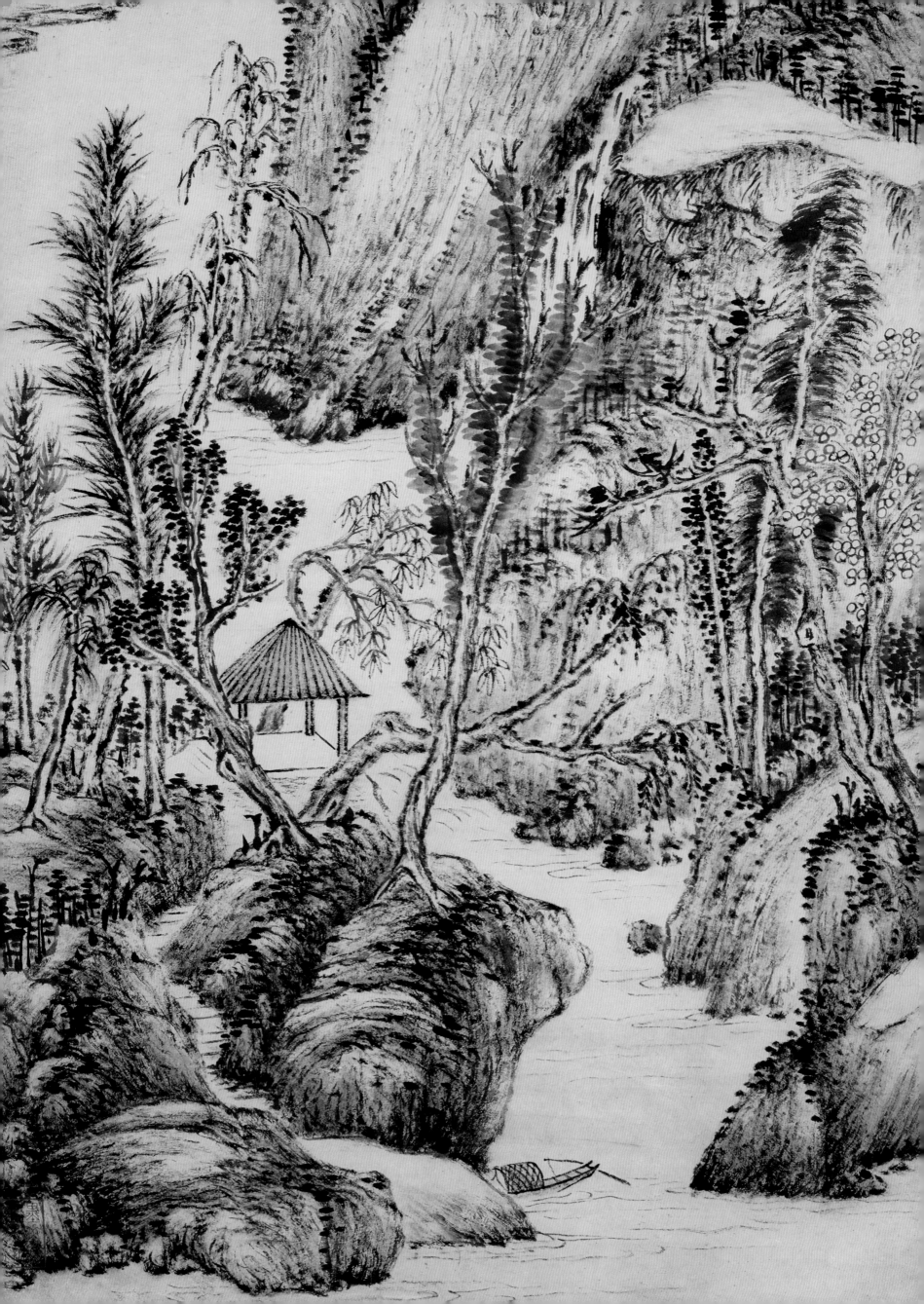

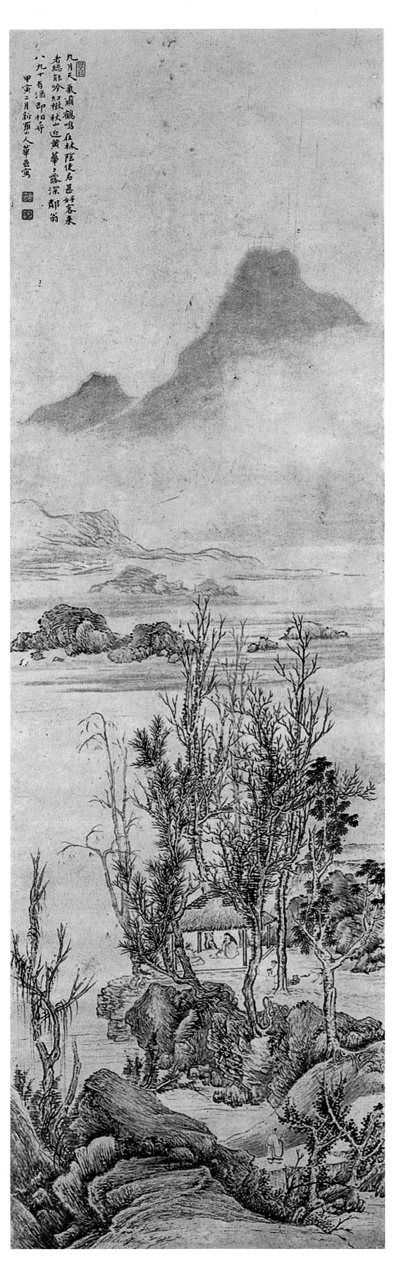

吟秋图

轴　纸　墨笔
雍正十二年甲寅（一七三四年）三月作
160.3cm×46.8cm
中国国家博物馆藏

题识： 九月天气肃，鹤鸣在林阴。使君甚好客，
来者总能吟。红树秋山近，黄花花露深。邻翁
八九十，有酒即相寻。
款识： 甲寅三月新罗山人华嵒写
钤印： 华嵒（白文）、秋岳（白文）

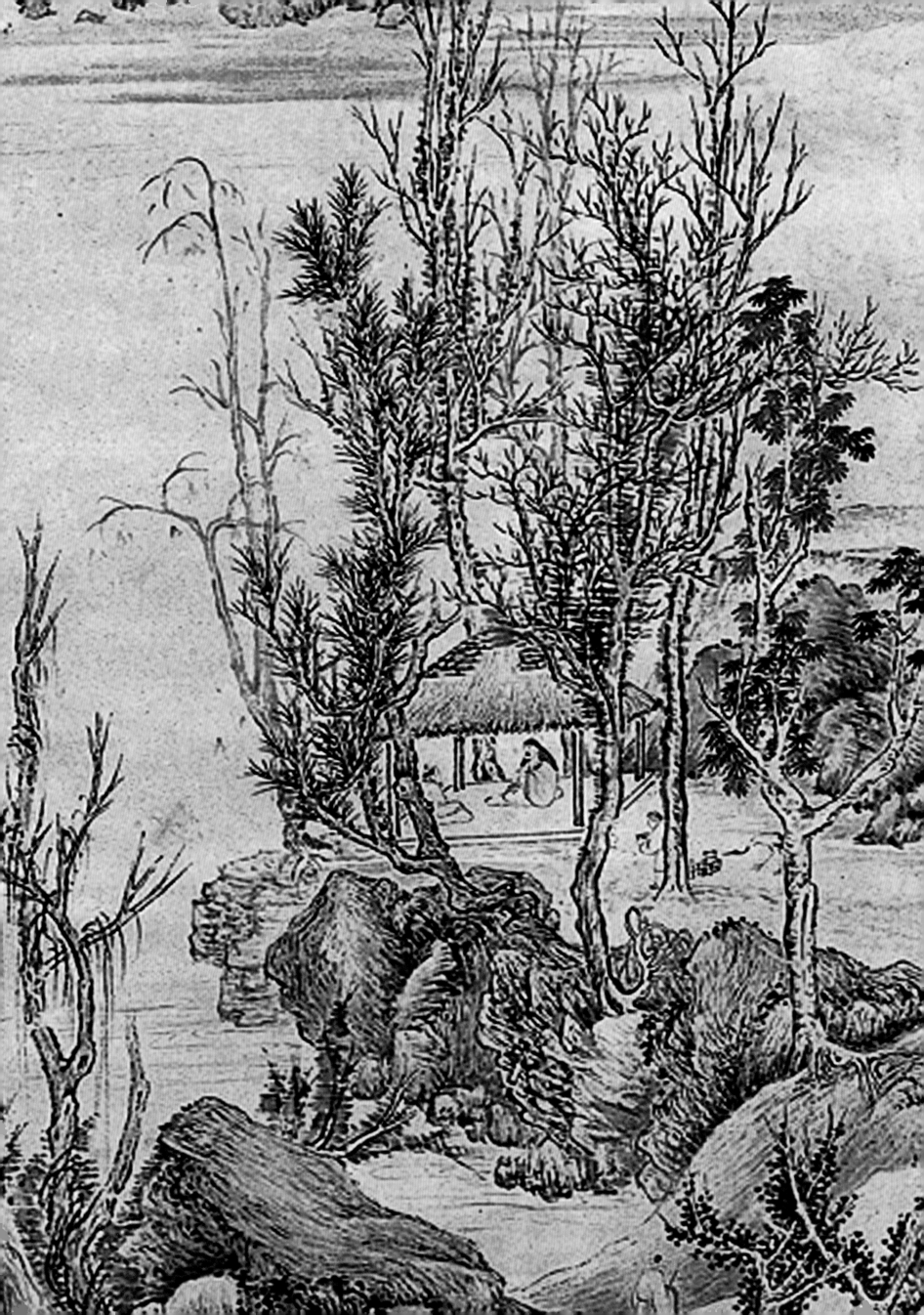

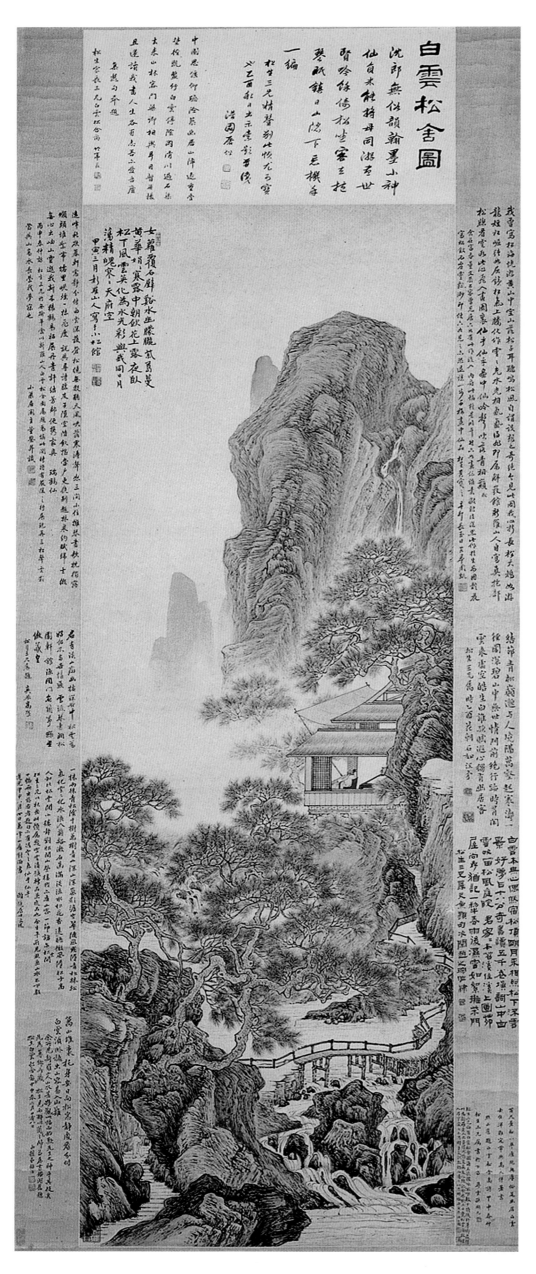

白云松舍图

轴 纸 设色

雍正十二年甲寅（一七三四年）三月作

158.4cm×54.5cm

天津市艺术博物馆藏

题识：女萝覆石壁，溪水幽朦胧。紫葛蔓黄华，娟娟寒露中。朝引花上露，夜卧松下风。云英化为水，光彩与我同。日月荡精魄，寥寥天府空。

款识：甲寅三月新罗山人写于小松馆

钤印：华岳（白文）、秋岳（白文）

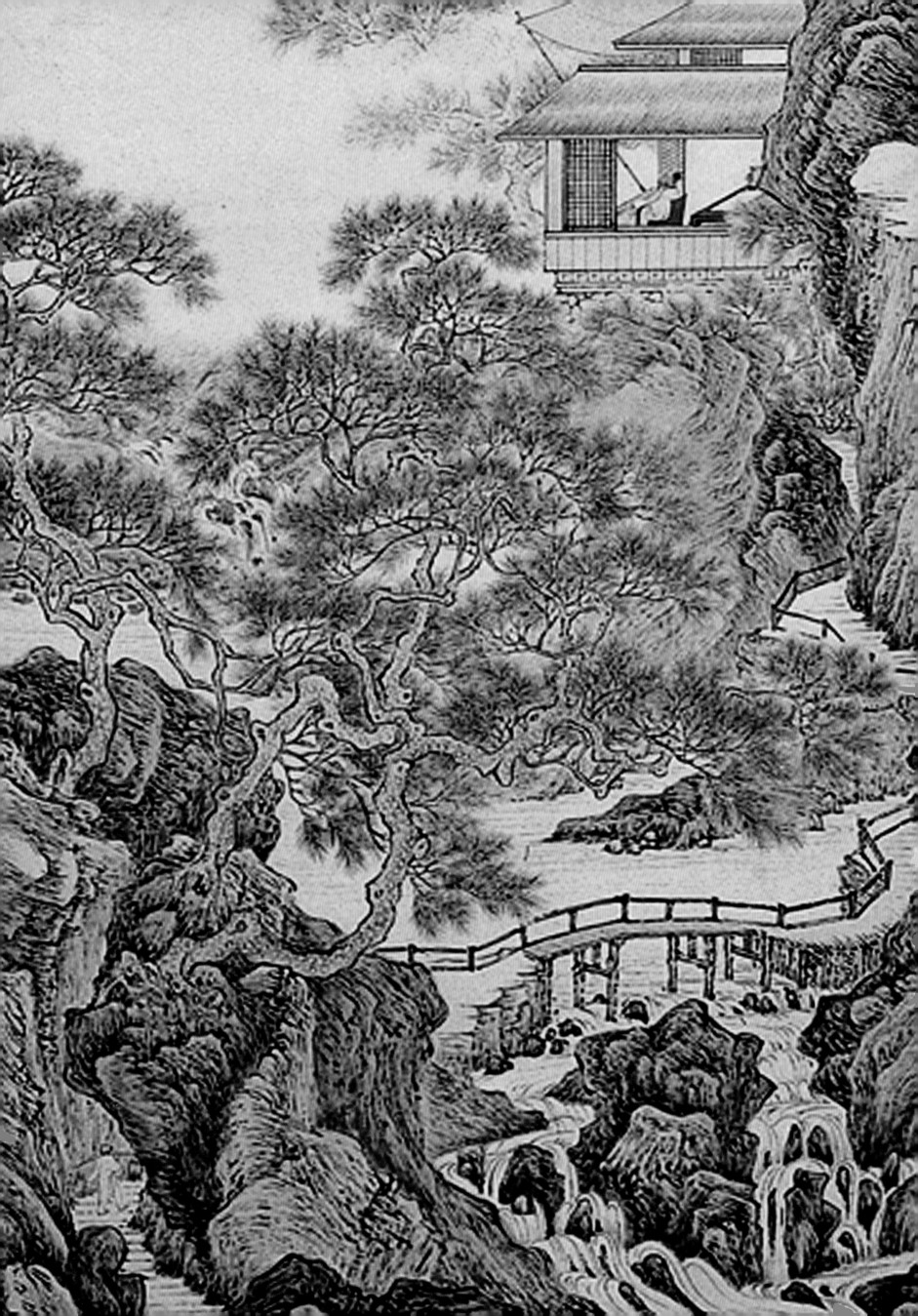

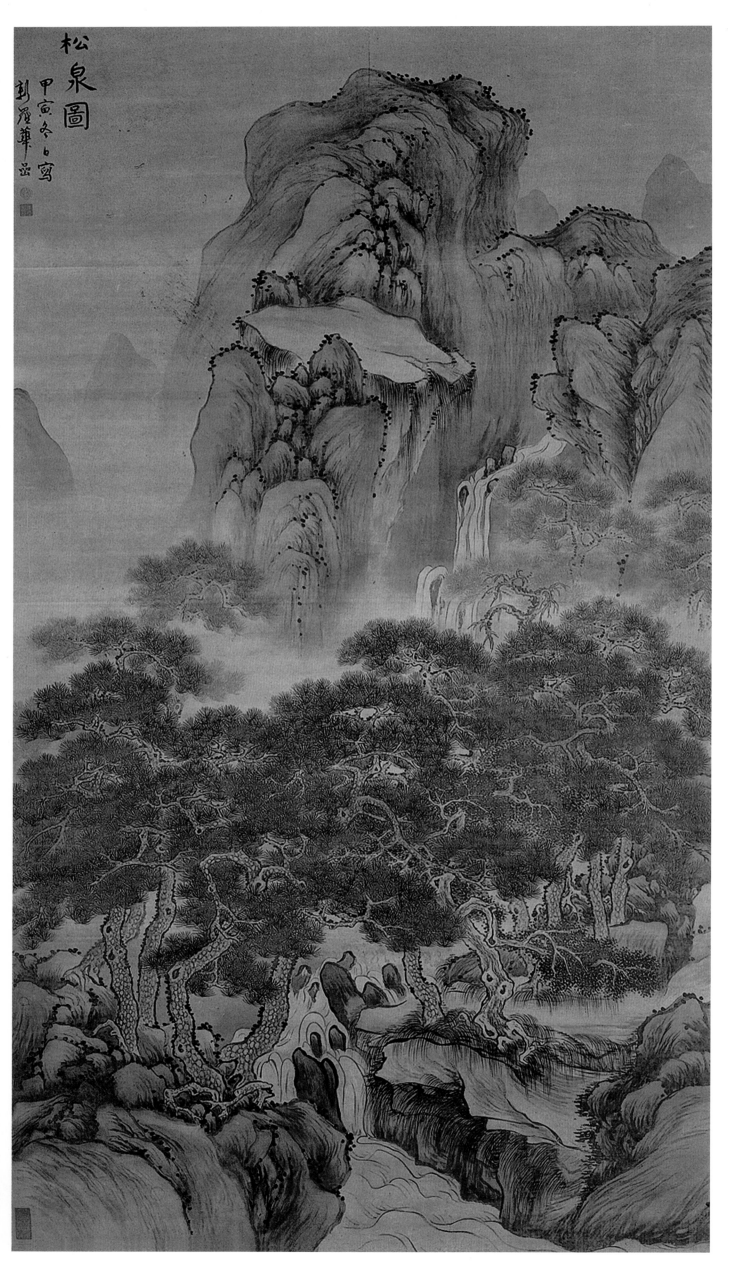

松泉图

轴　绢　设色
雍正十二年甲寅
（一七三四年）冬作
242.8cm×135.5cm
南京博物院藏

题识：松泉图
款识：甲寅冬日写，新罗
华喦
钤印：布衣生（白文）、
华喦（白文）

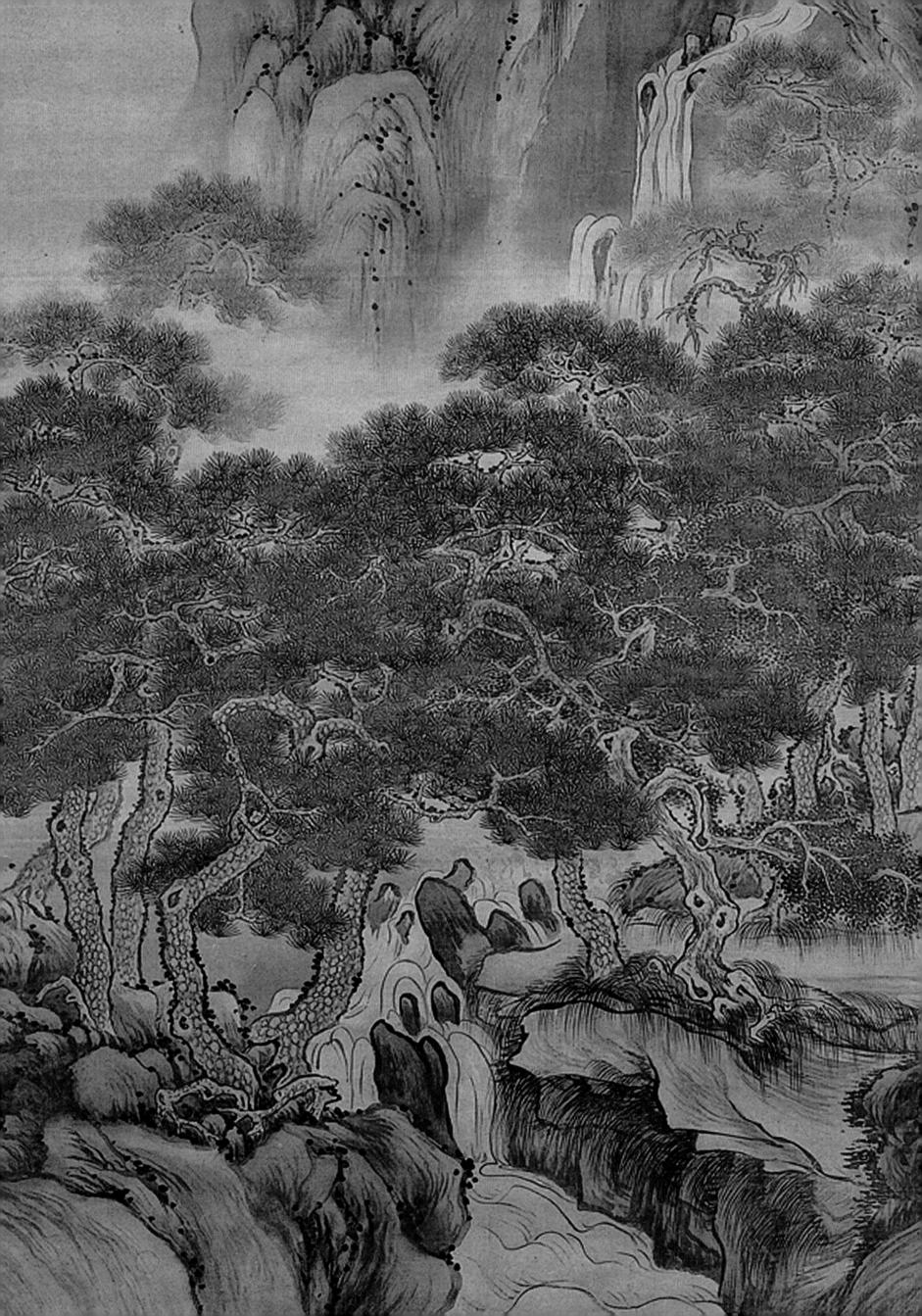

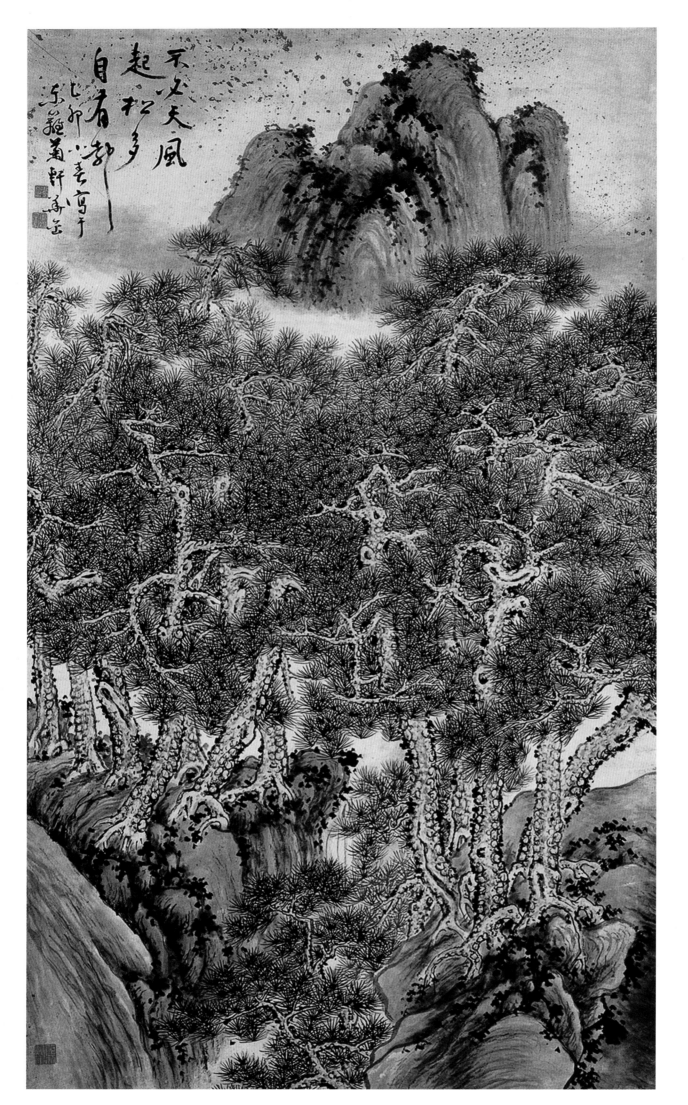

万壑松风图

轴 纸 设色
雍正十三年乙卯（一七三五年）十月作
200cm×114cm
沈阳故宫博物院藏

题识： 不必天风起，松多自有声。
款识： 乙卯小春写于东篱菊轩，华嵒
钤印： 华嵒（白文）

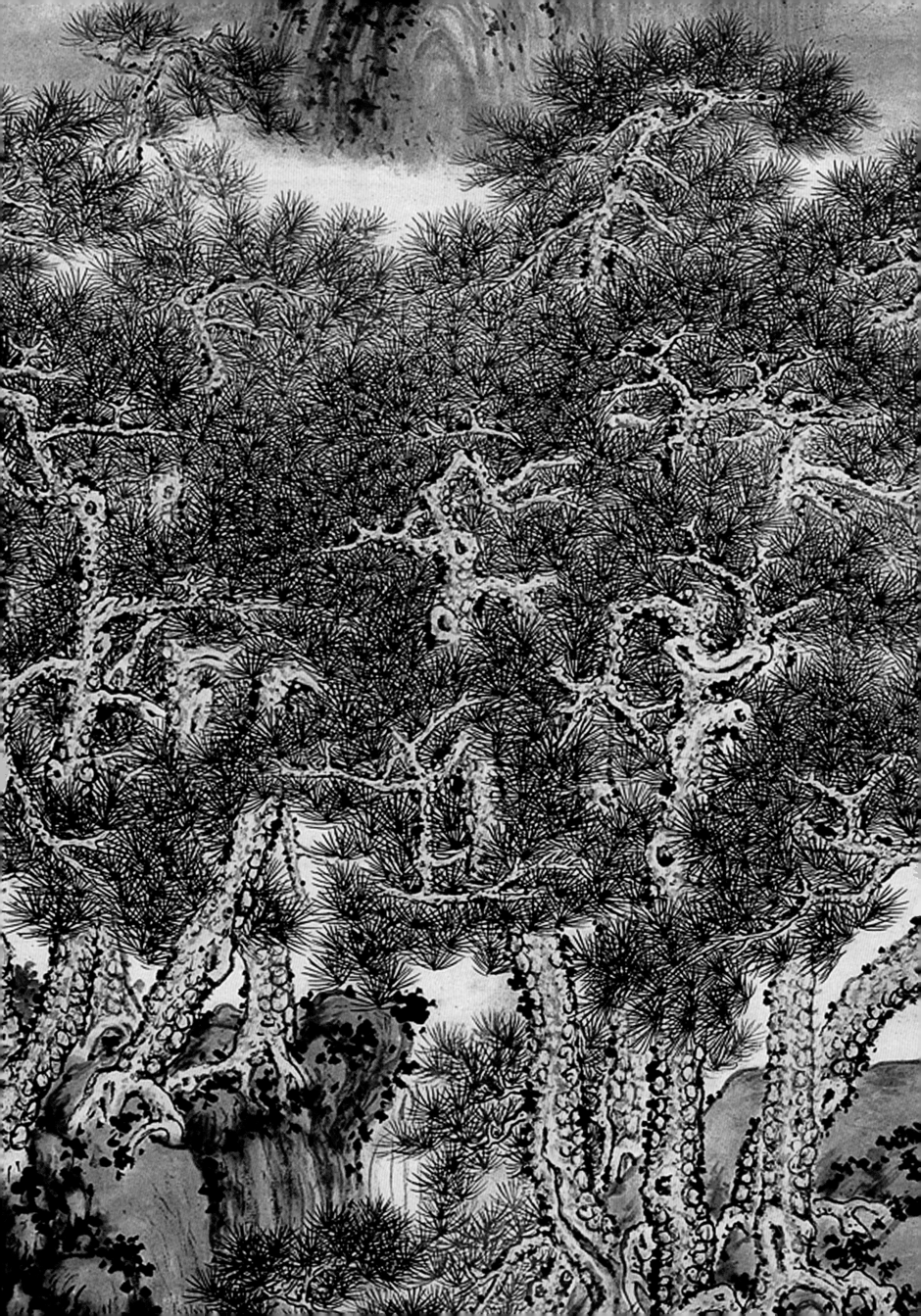

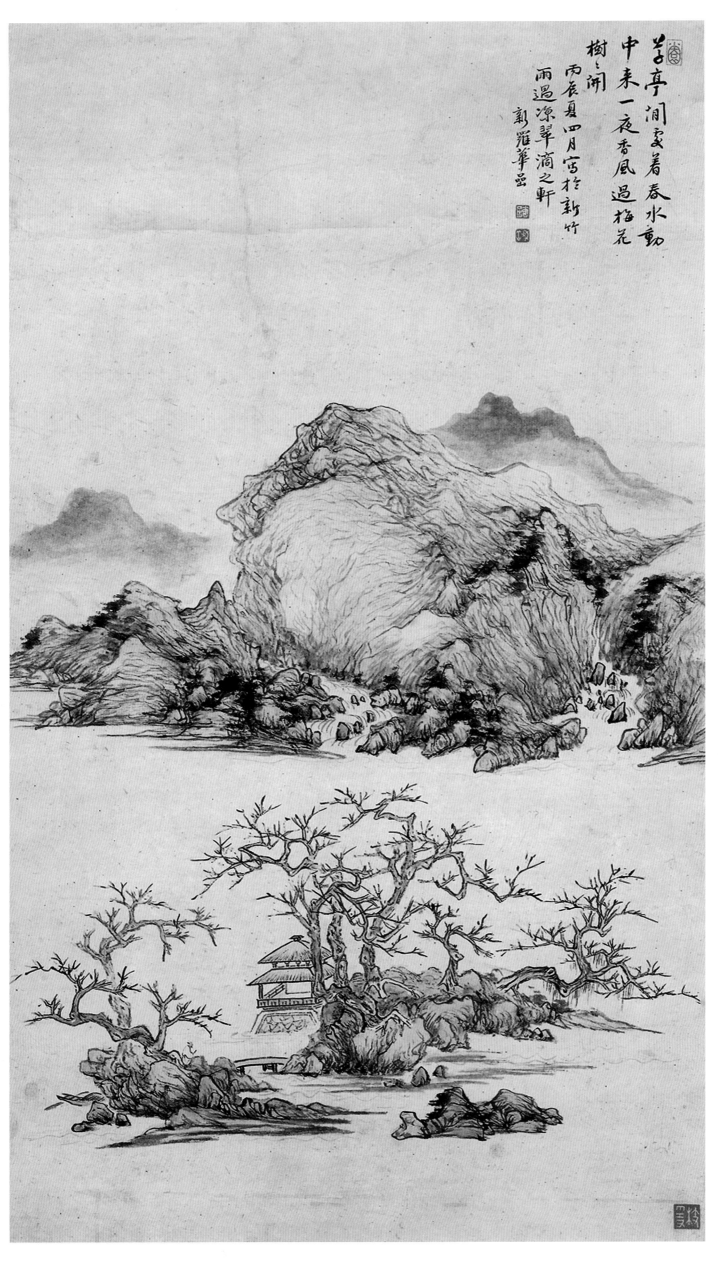

草亭洞家著春水動
中来一夜香風過梅花
樹々開 丙辰夏四月寫於新竹
雨過涼軍滴之軒
鄭鴻華并

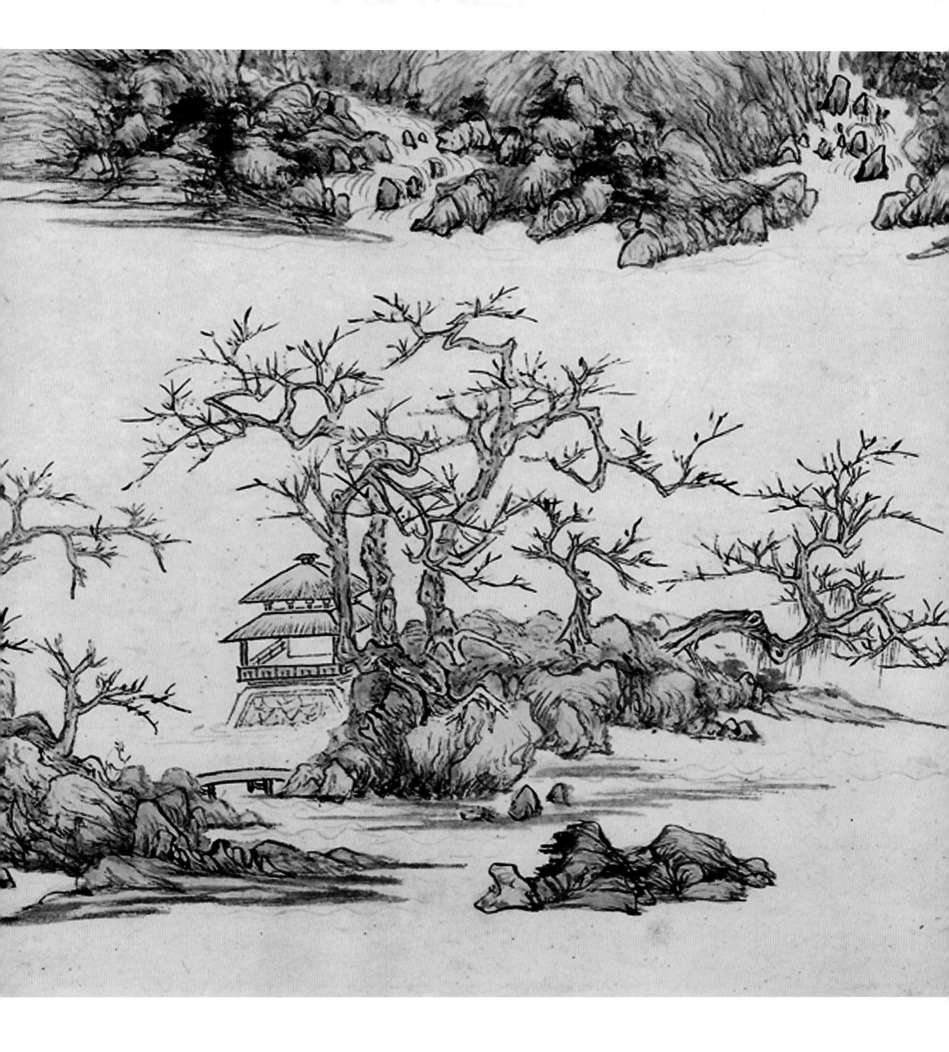

春水梅亭图

轴　纸　设色
乾隆元年丙辰（一七三六年）四月作
125.9cm×69cm
上海博物馆藏

题识：草亭闲处着，春水动中来。一夜香风过，梅花树树开。
款识：丙辰夏四月写于新竹雨过凉翠滴之轩，新罗华喦
钤印：华喦（白文）、秋岳（白文）

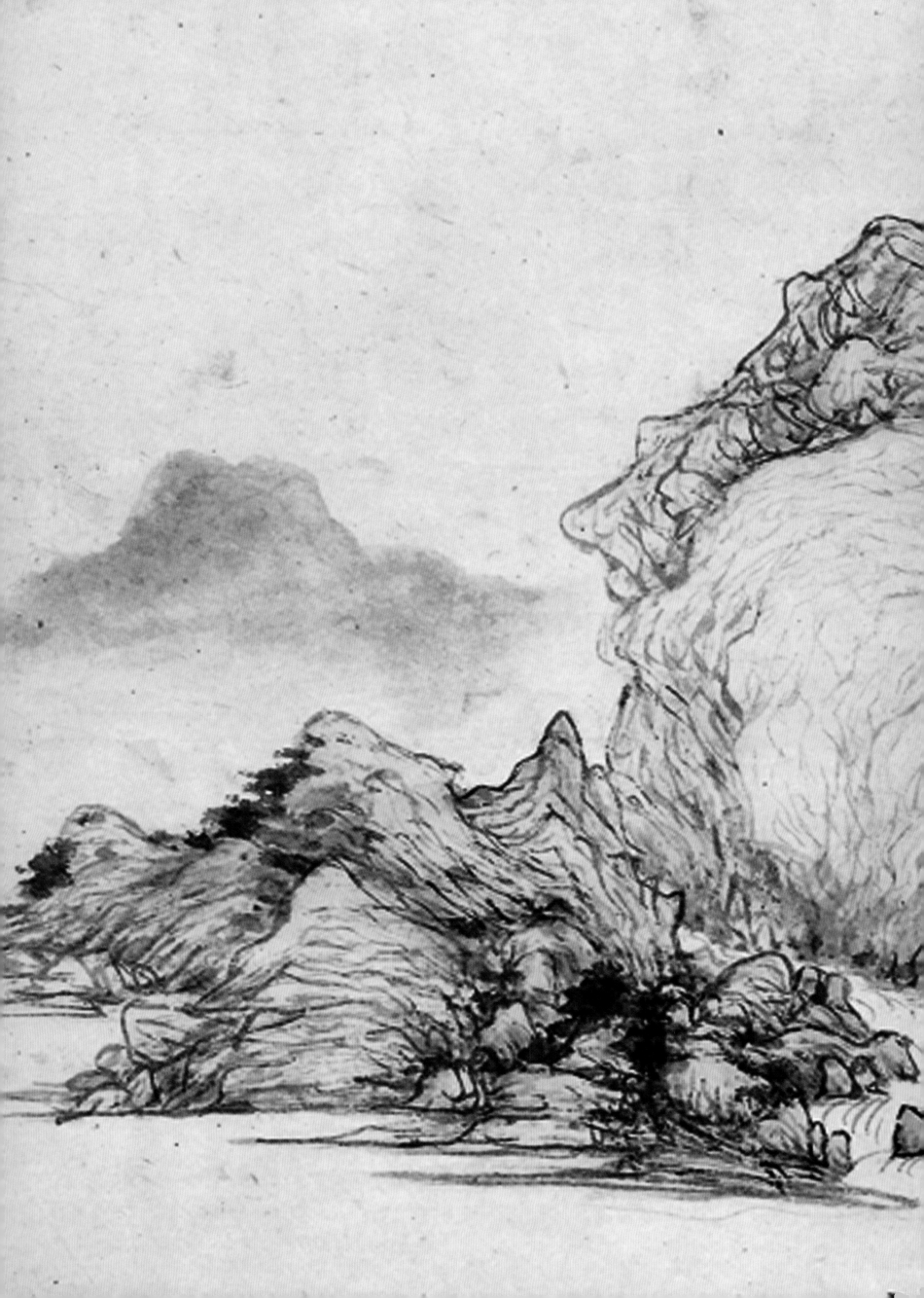

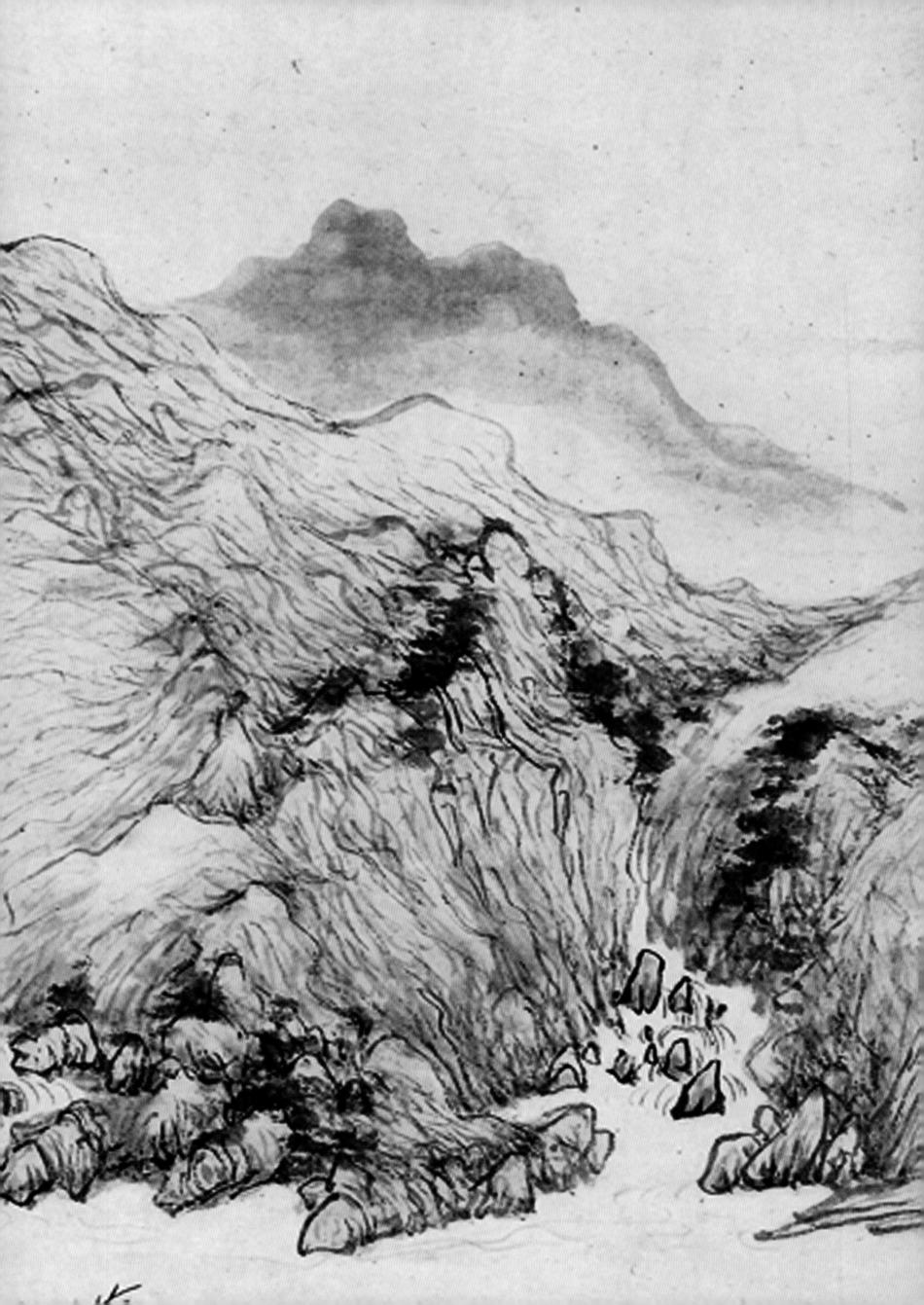

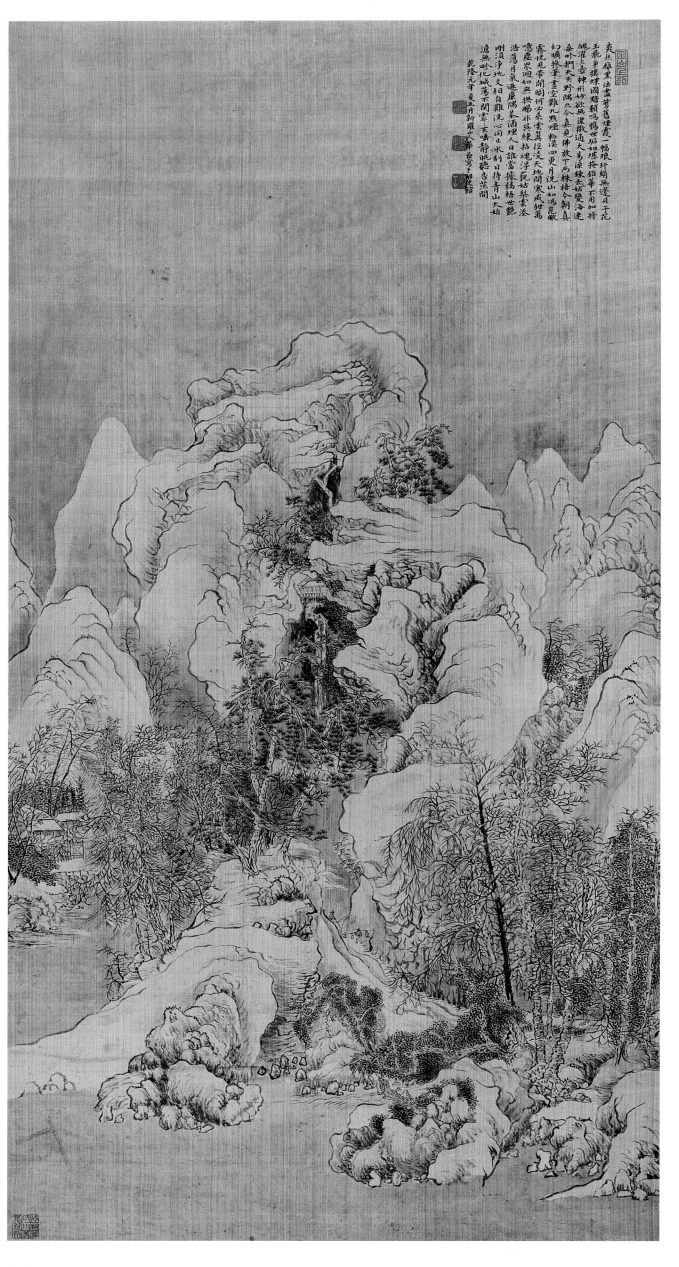

溪山晴雪图

立轴

乾隆元年（一七三六年）五月作

115cm×59cm

艺术市场拍卖品

题识： 爽然离黑法，尽剪旧烟霞。一幅琅玕纸，无边见子花。玉飞争扑蝶，国黯类鸣鸦。世垢如堪掩，铅华不用加，将魂灌冰壶，神形妙欲无。洁澄通大易，澡炼去□姑。变海迷桑畛，扪天失野隅。只今真见佛，放下两株梧。今朝真幻旷，掺笔画空难。九点烟沾漠，四更月洗山。如冯昆瞰雾，恍见帝开关。何必乘云翼，径凌天地间。寒威钳万噩，尘界迥如无。抚睇非吴练，招魂得藐姑。梨云添浩荡，同气游广隅。茶酒埋人日，谁当据杭梧。世艳刚须净，地支相问难。洗心同止水，刮日看青山。太始淡无畛，化城荡不关。霏霏三唾静，眺听杳茫间。

款识： 乾隆元年夏五月新罗山人华嵒写于解弢馆

钤印： 玉山上行（朱文）、沧海客（白文）、布衣生（白文）、秋岳（白文）

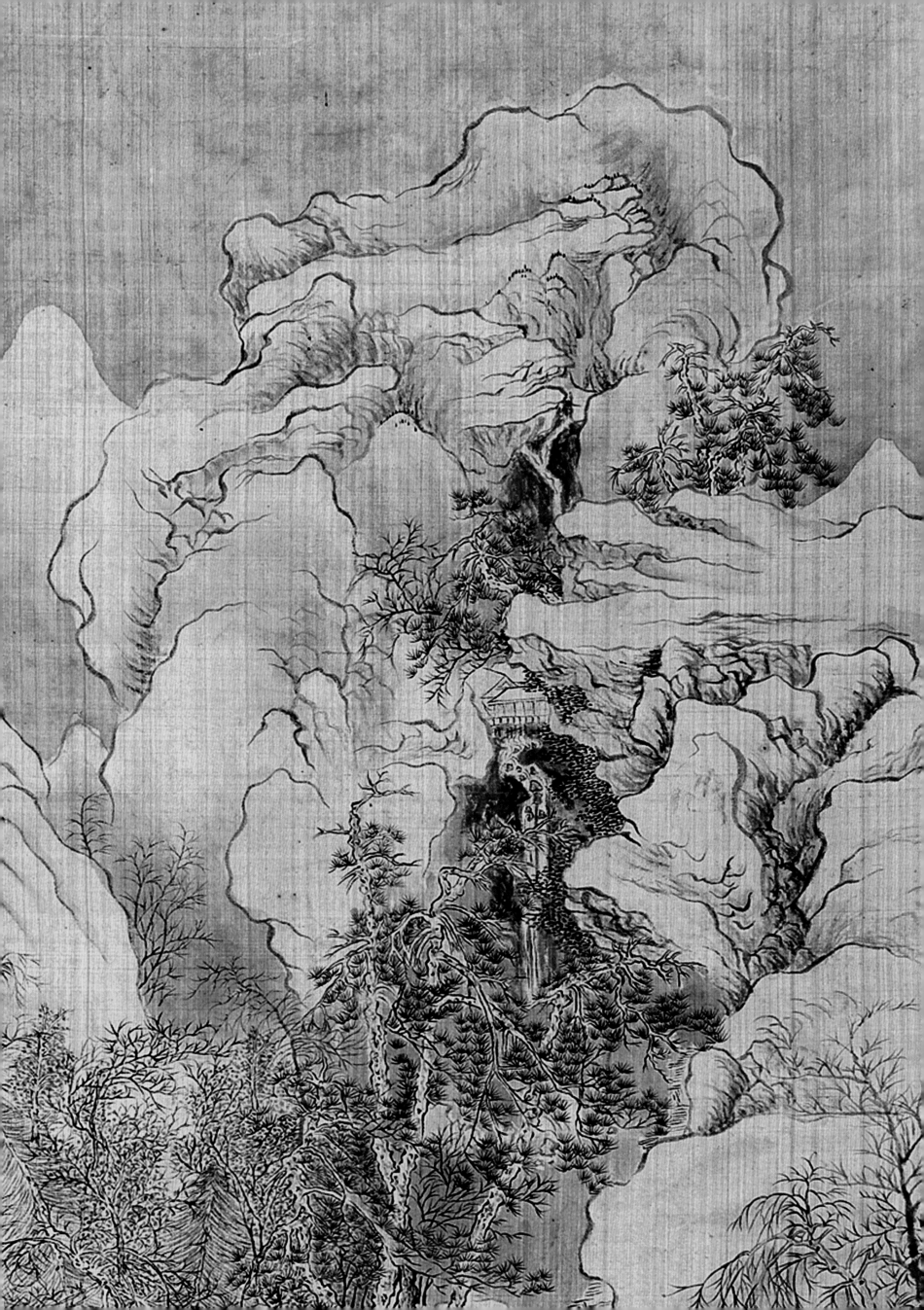

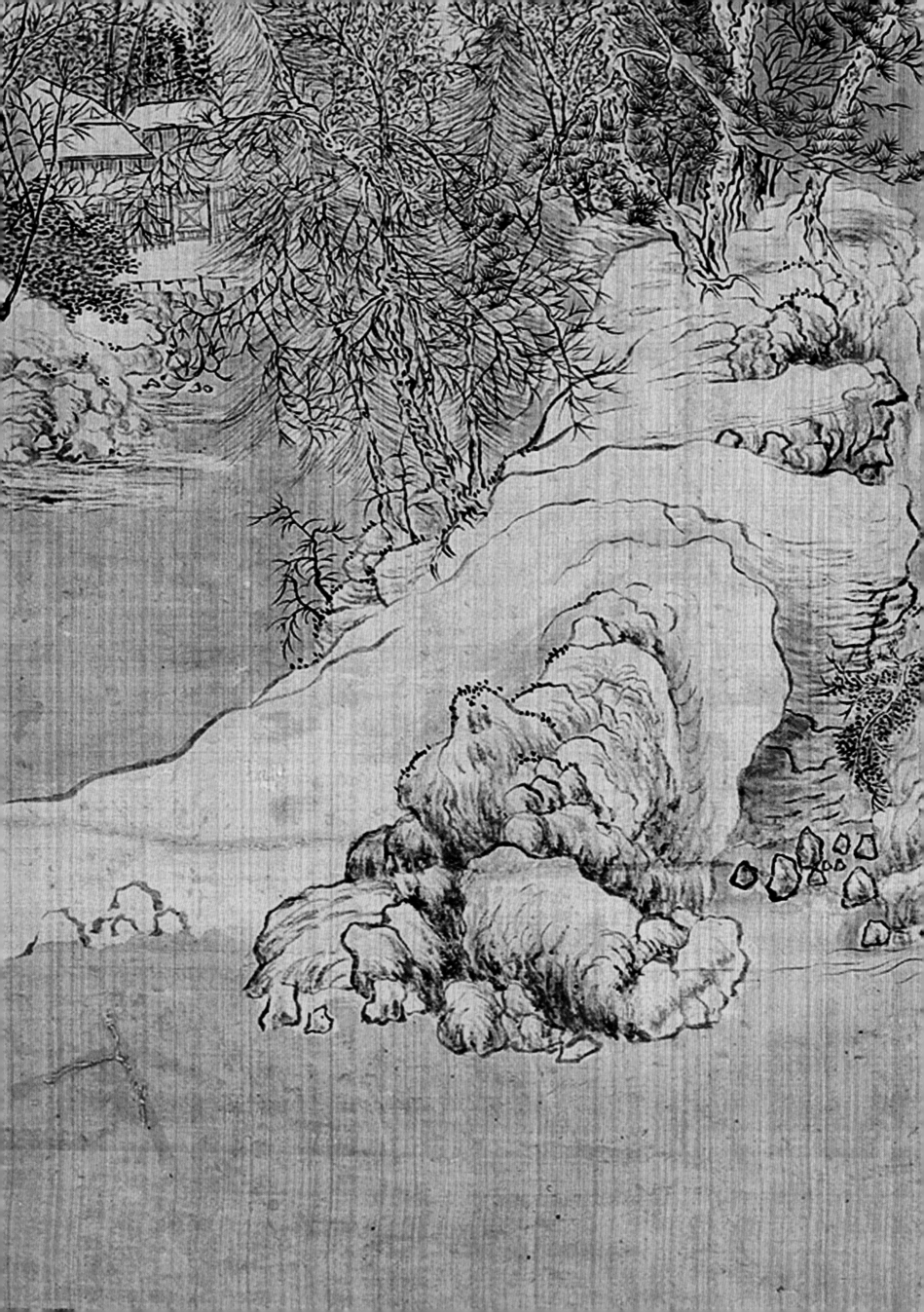

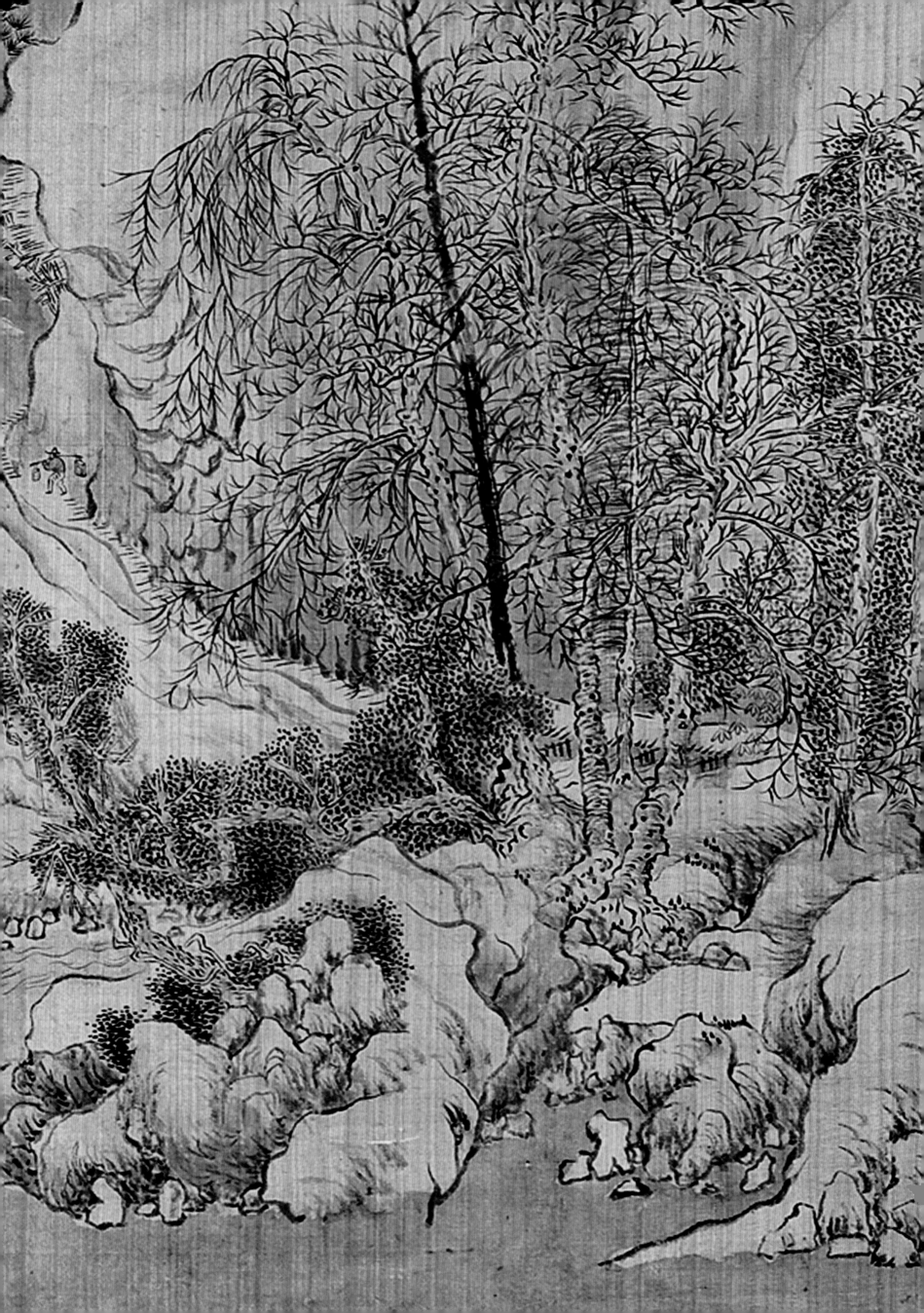

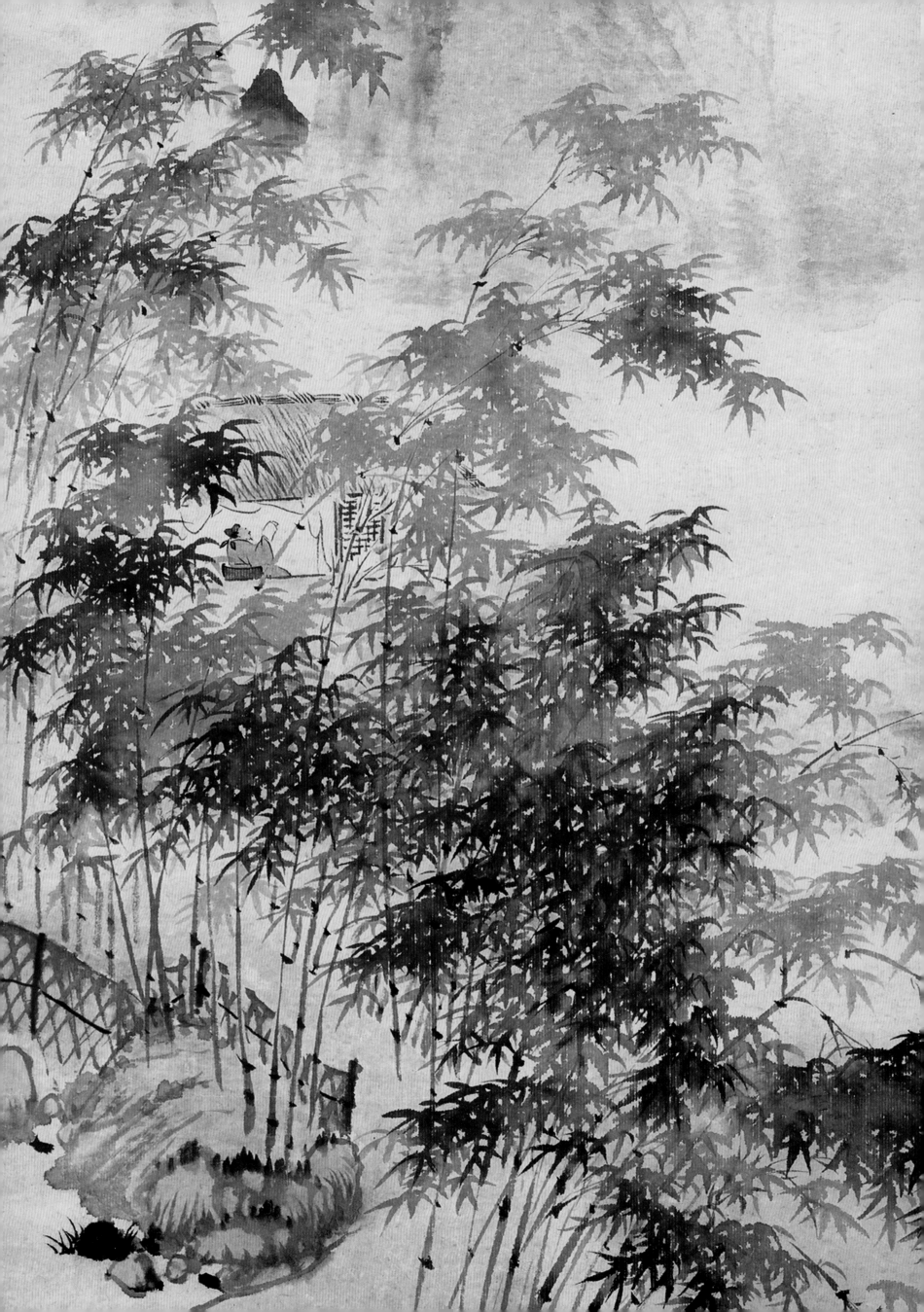

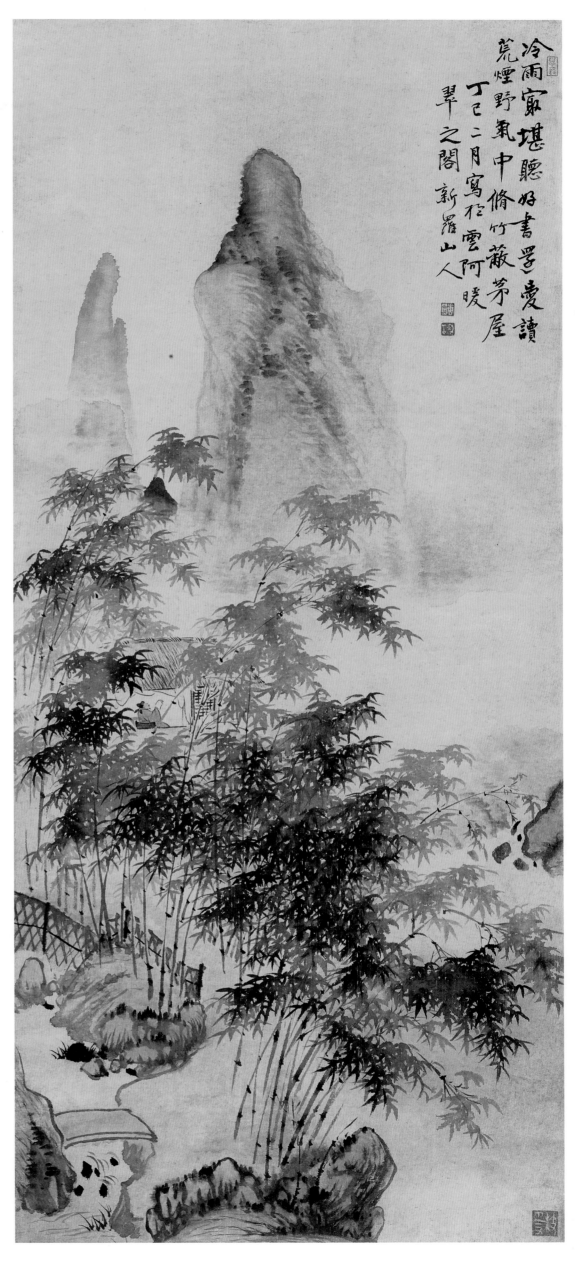

茅屋风竹图轴

轴　纸　设色
乾隆二年丁巳（一七三七年）作
129cm×55.9cm
上海博物馆藏

题识：冷雨最堪听，好书还爱读。荒烟野气中，
修竹蔽茅屋。
款识：丁巳二月写于云阿暖翠之阁，新罗山人
钤印：幽心人微（朱文）、华嵒（白文）、秋
岳（白文）、枝隐（白文）

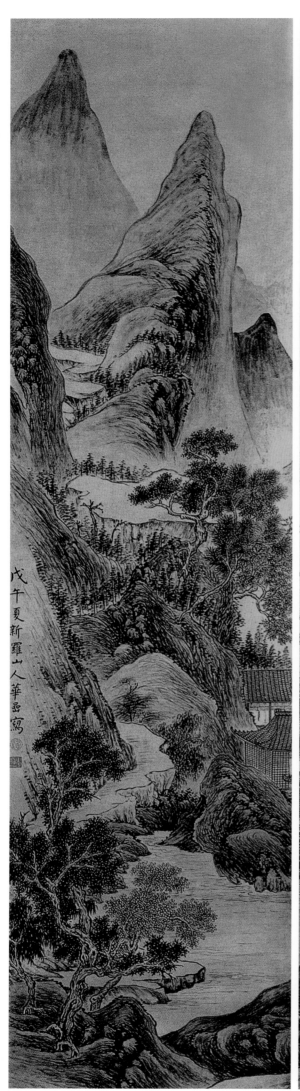
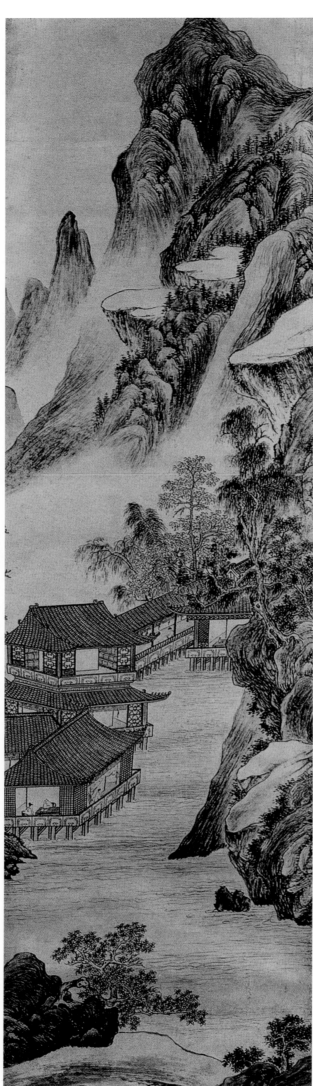
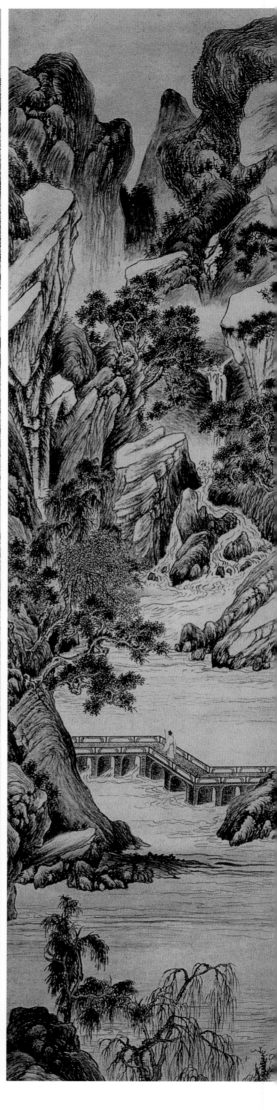

溪山楼观图

屏　金笺纸本　墨笔　乾隆三年（一七三八年）作

226cm×62.5cm×12　（美）旧金山亚洲美术馆藏

款识： 戊午夏新罗山人华嵒写

钤印： 布衣生（朱文）、华嵒（白文）

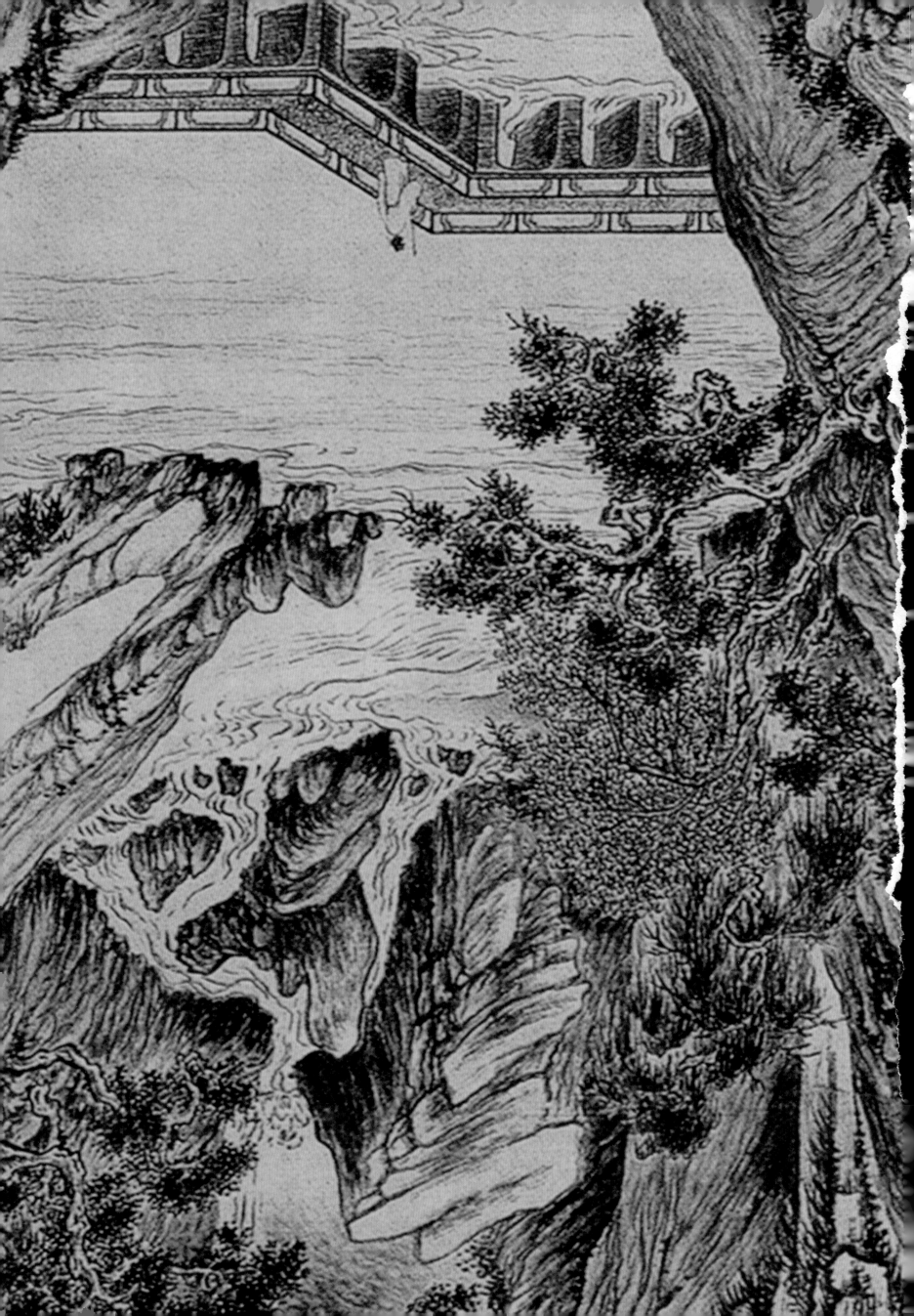

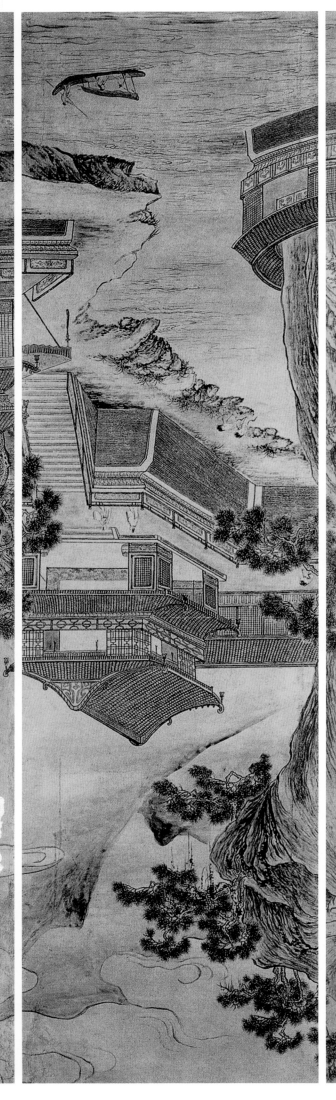

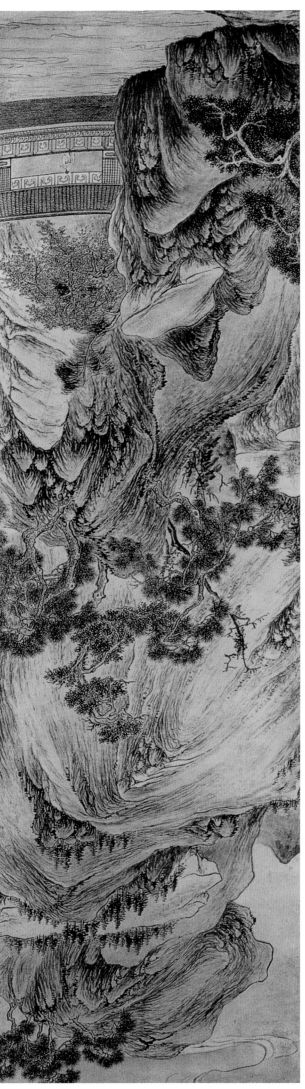

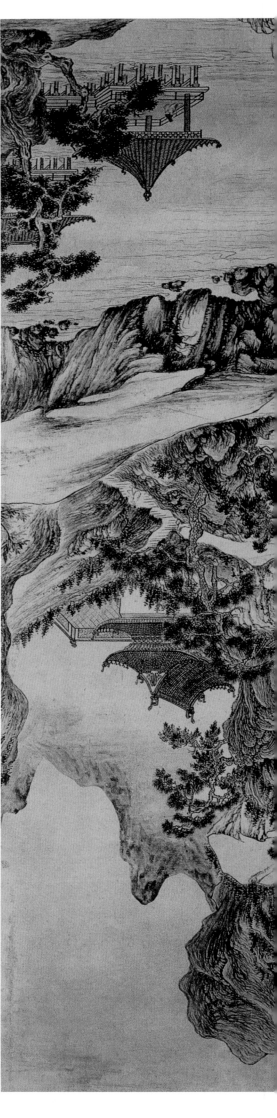

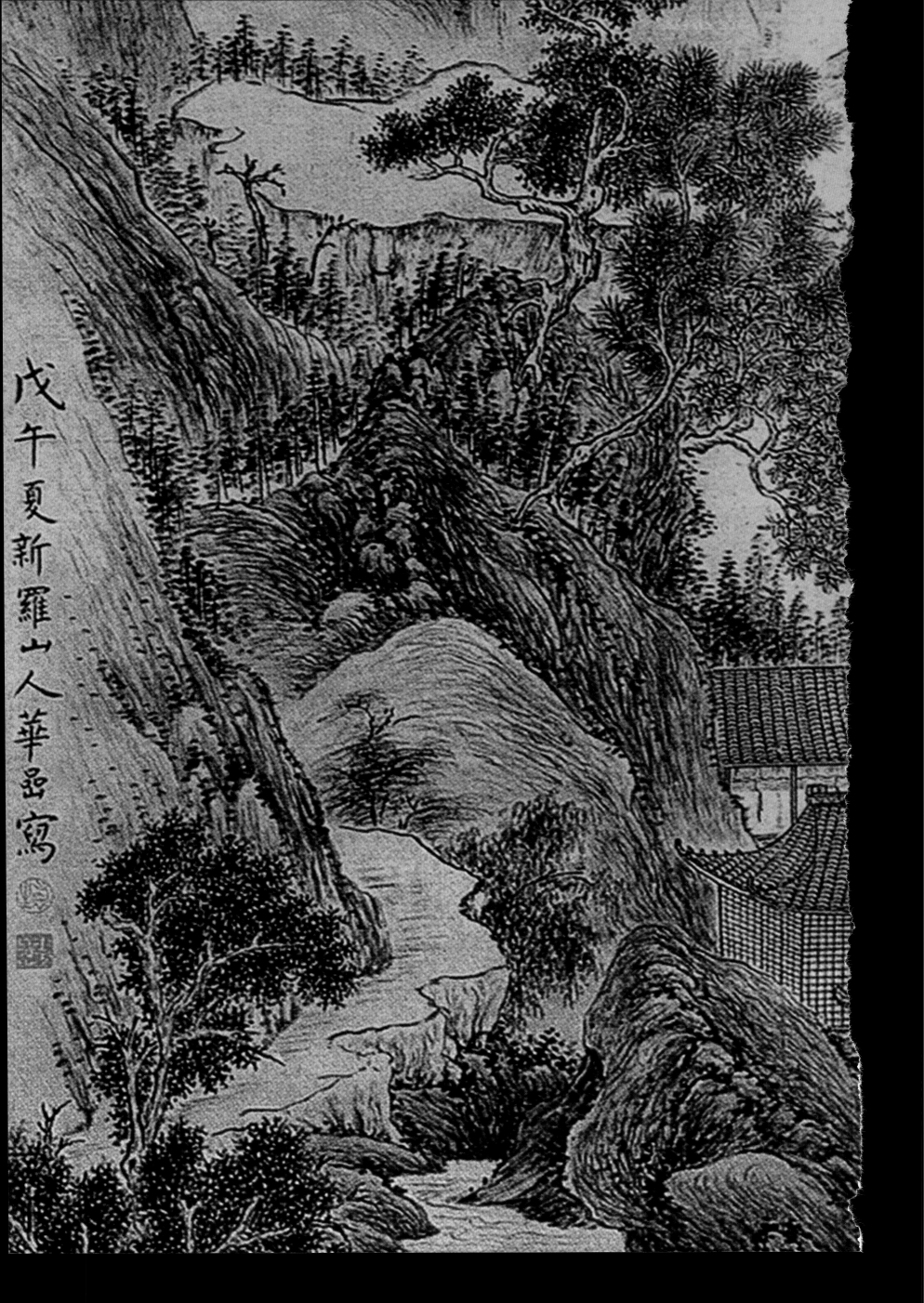

戊午夏新羅山人華嵒寫

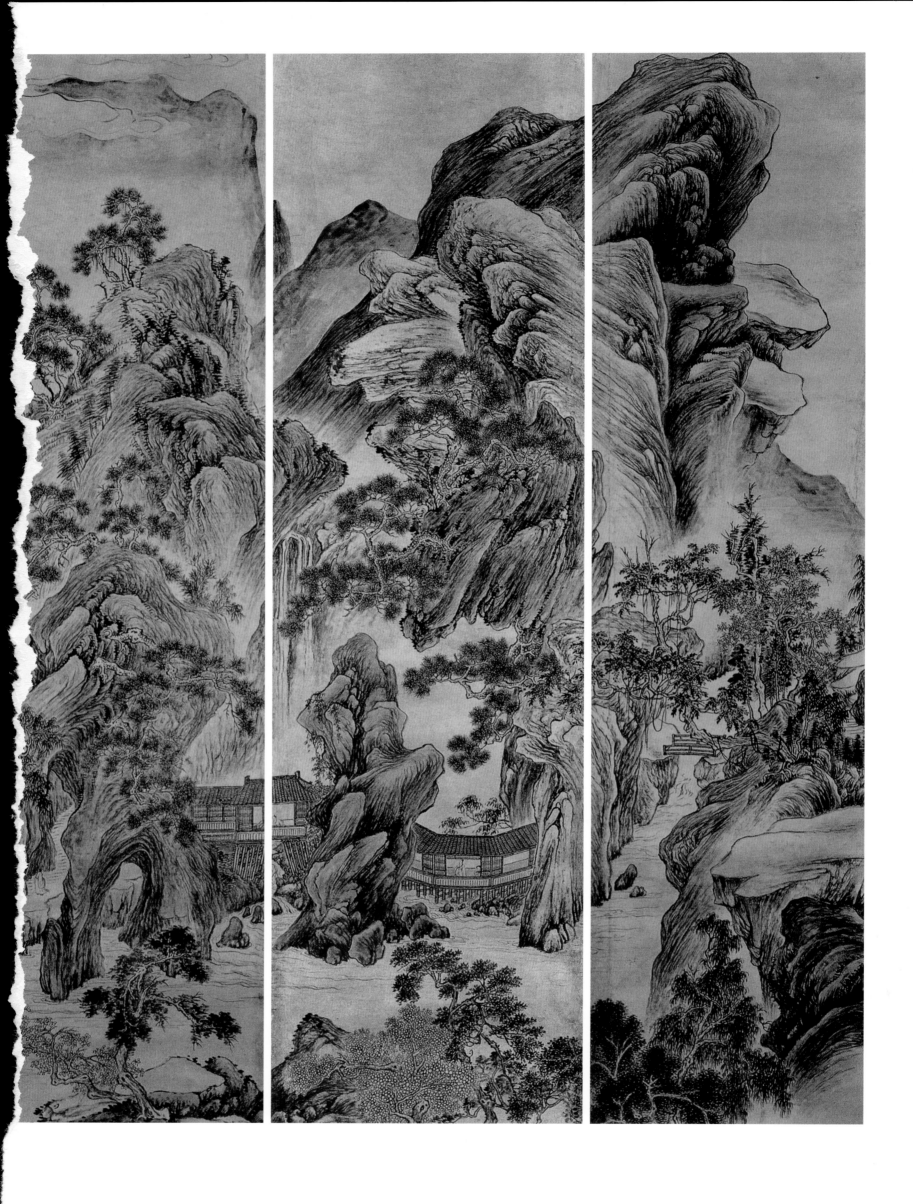

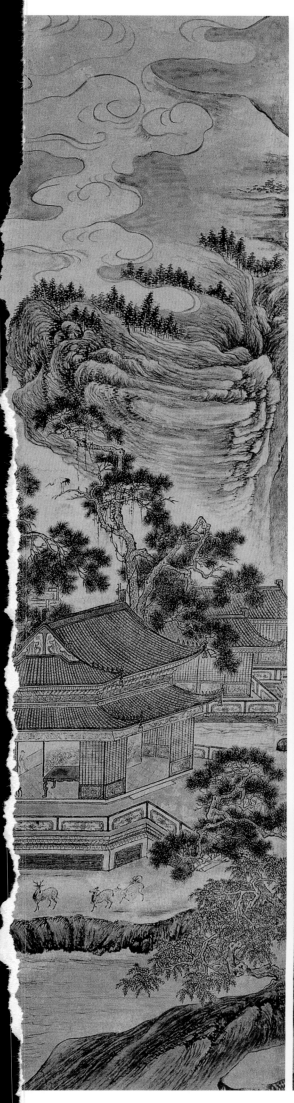
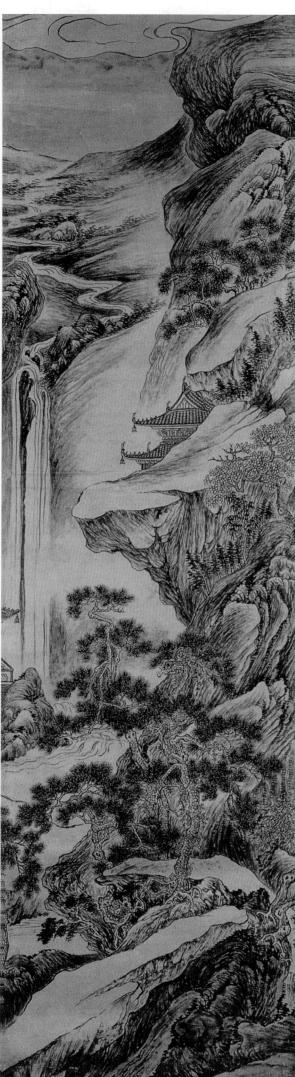
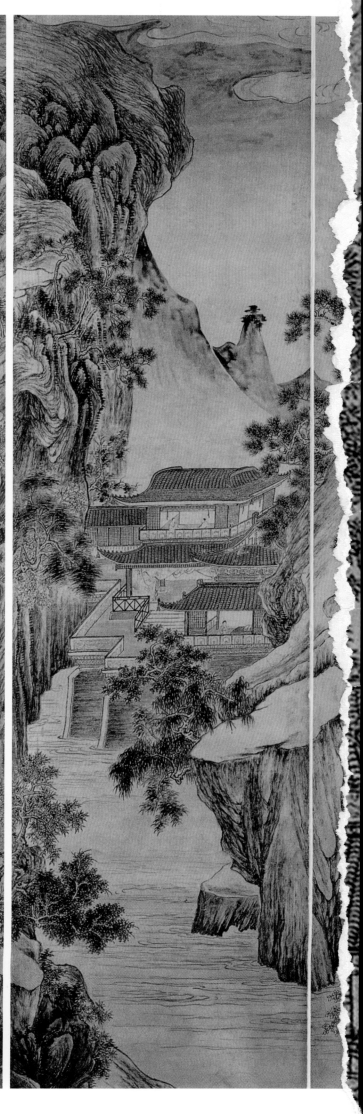

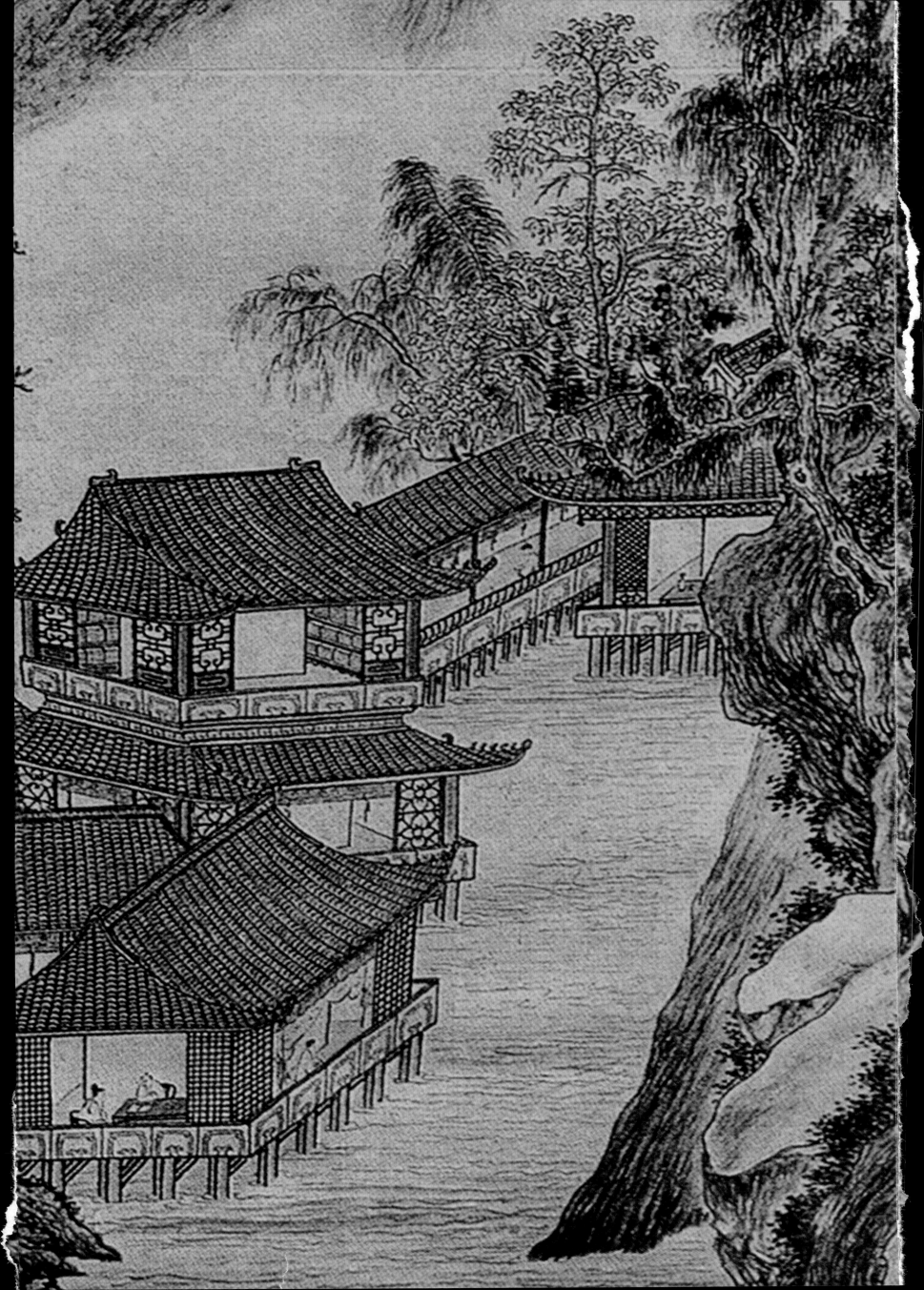

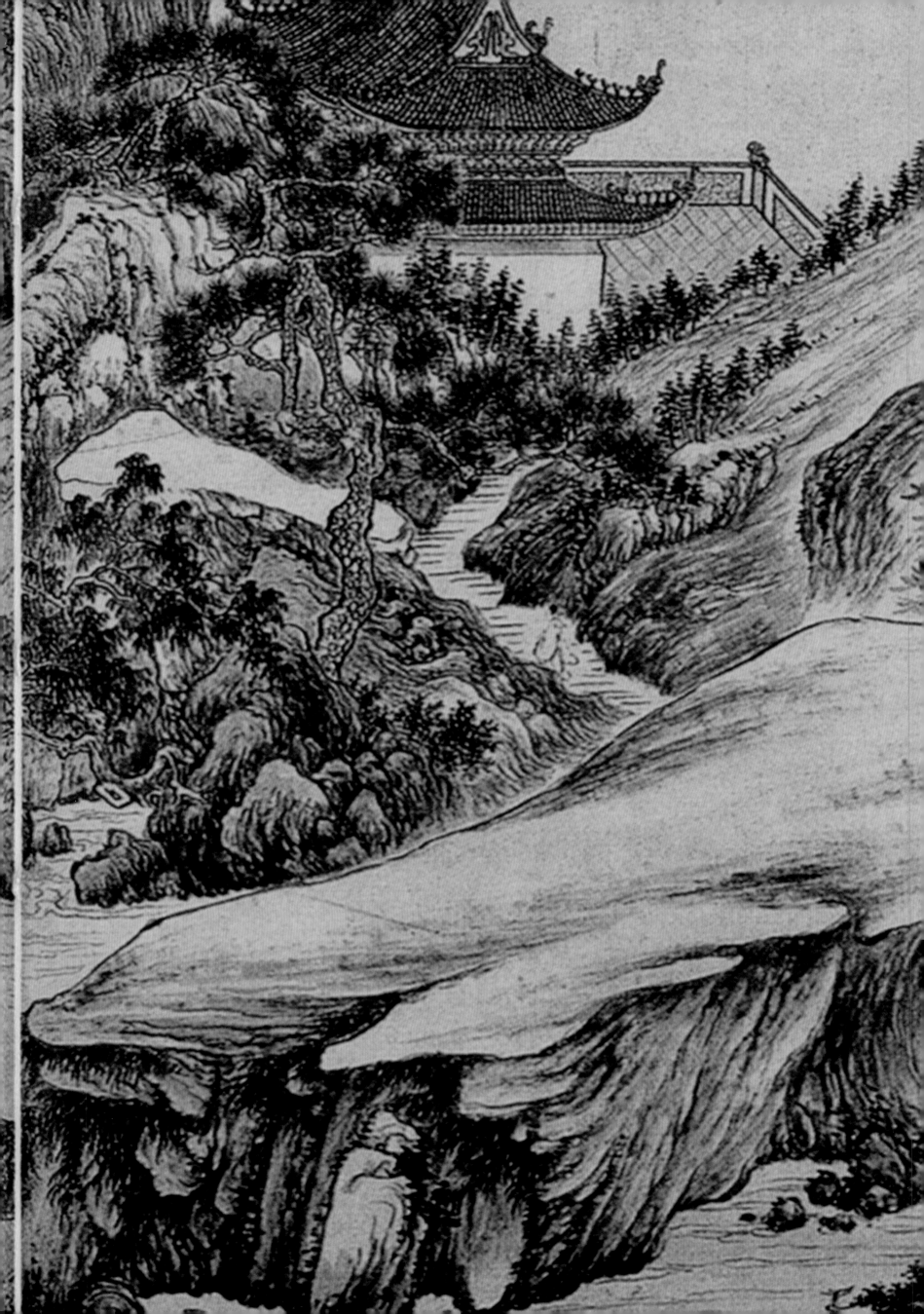

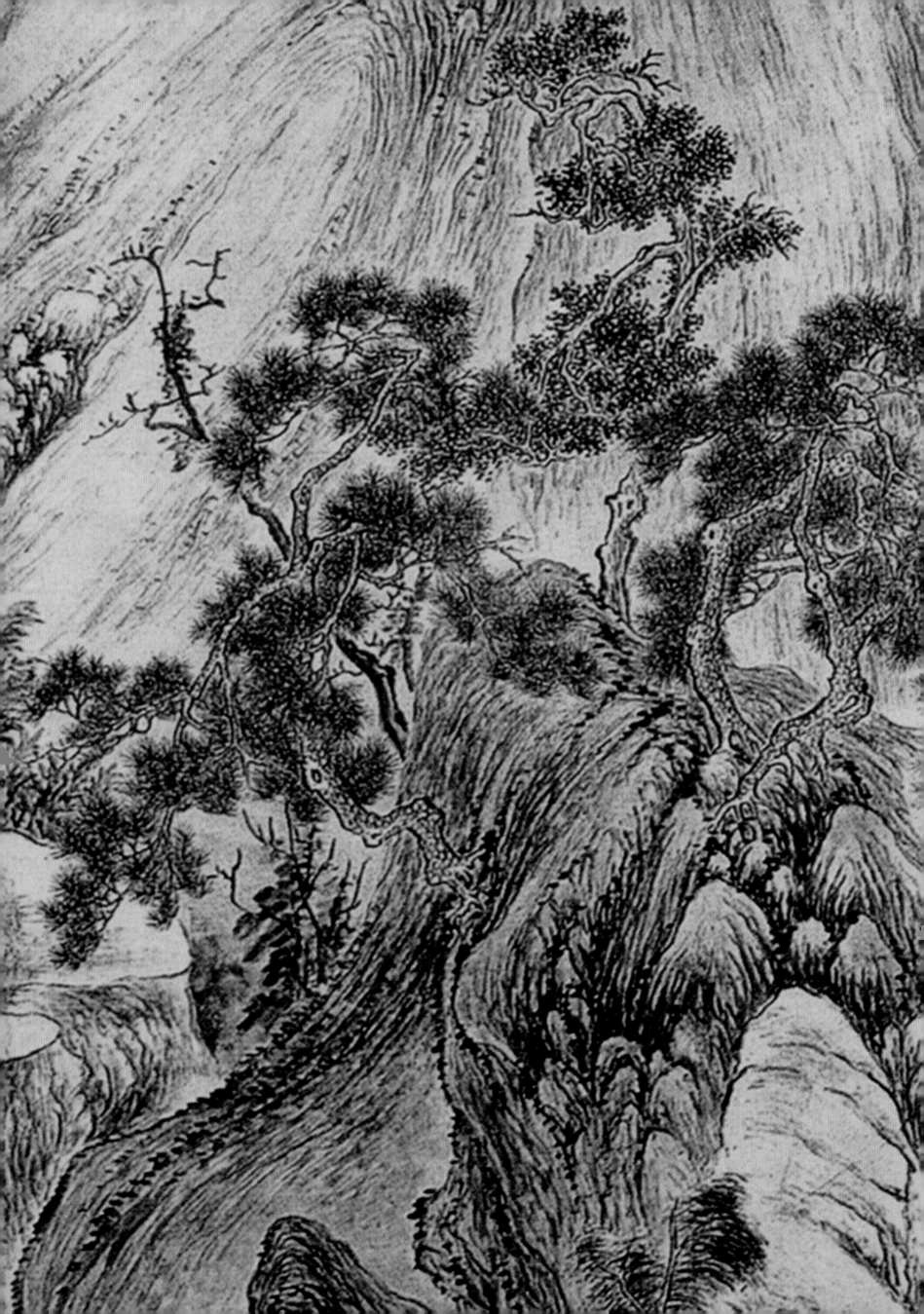

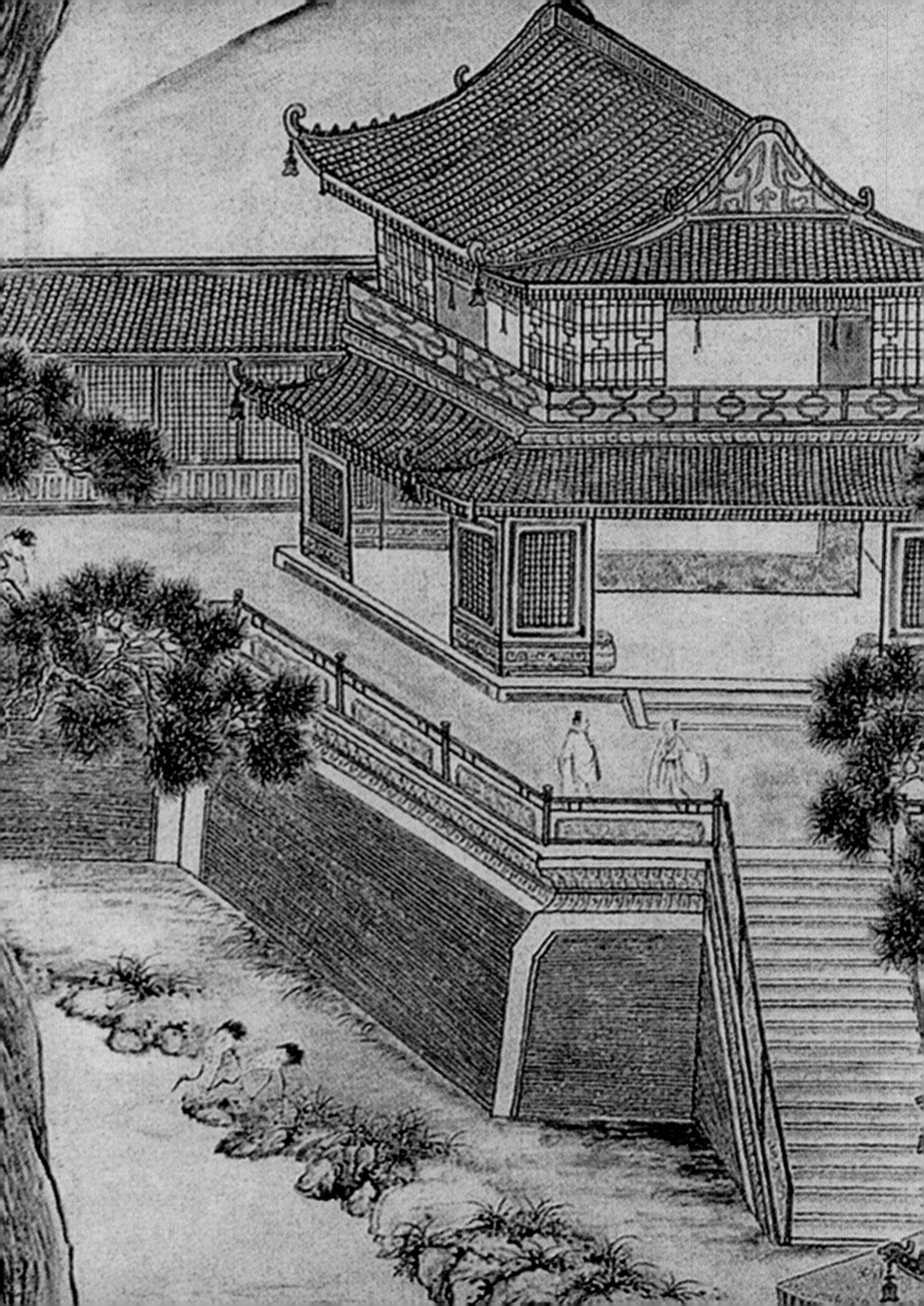

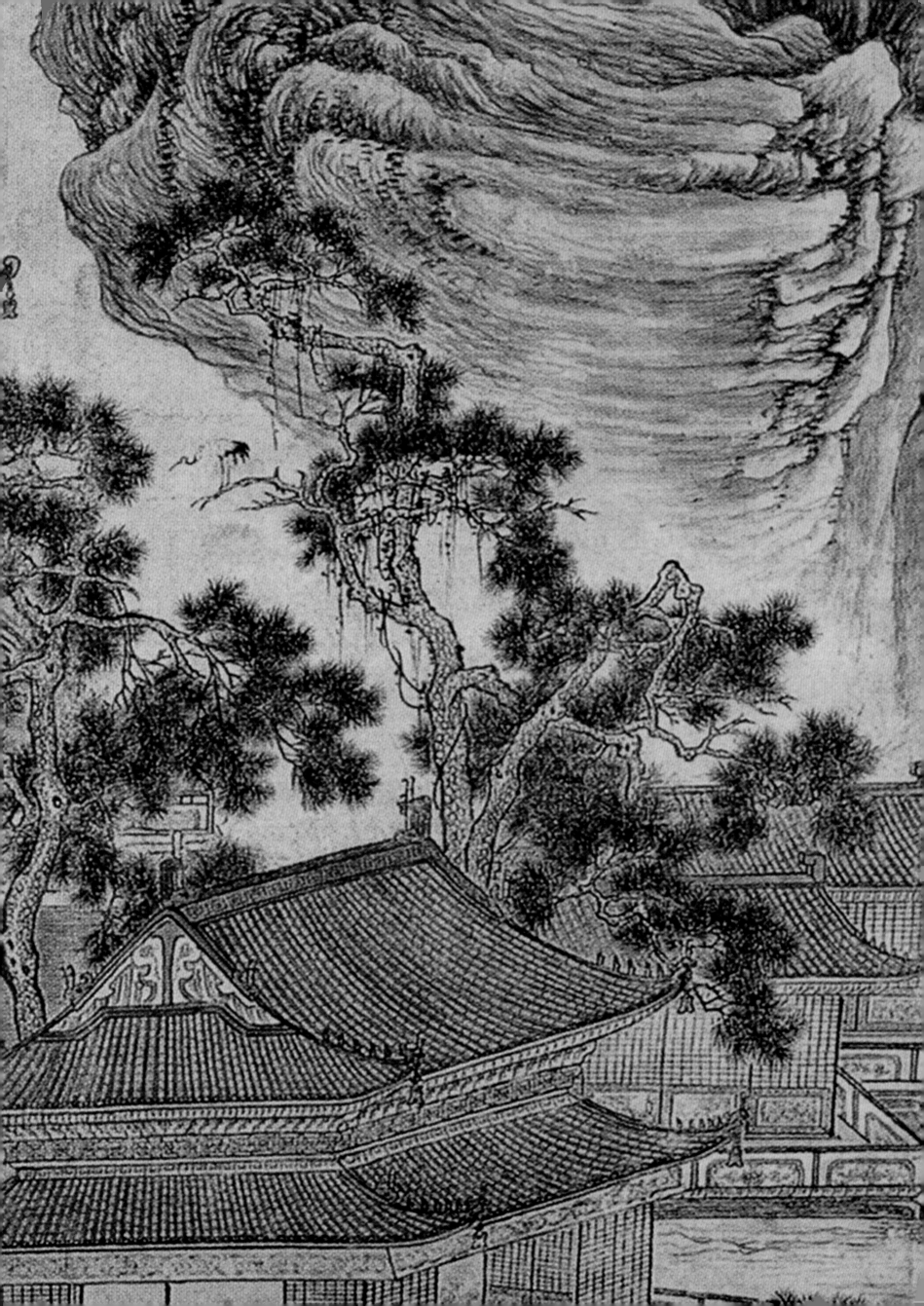

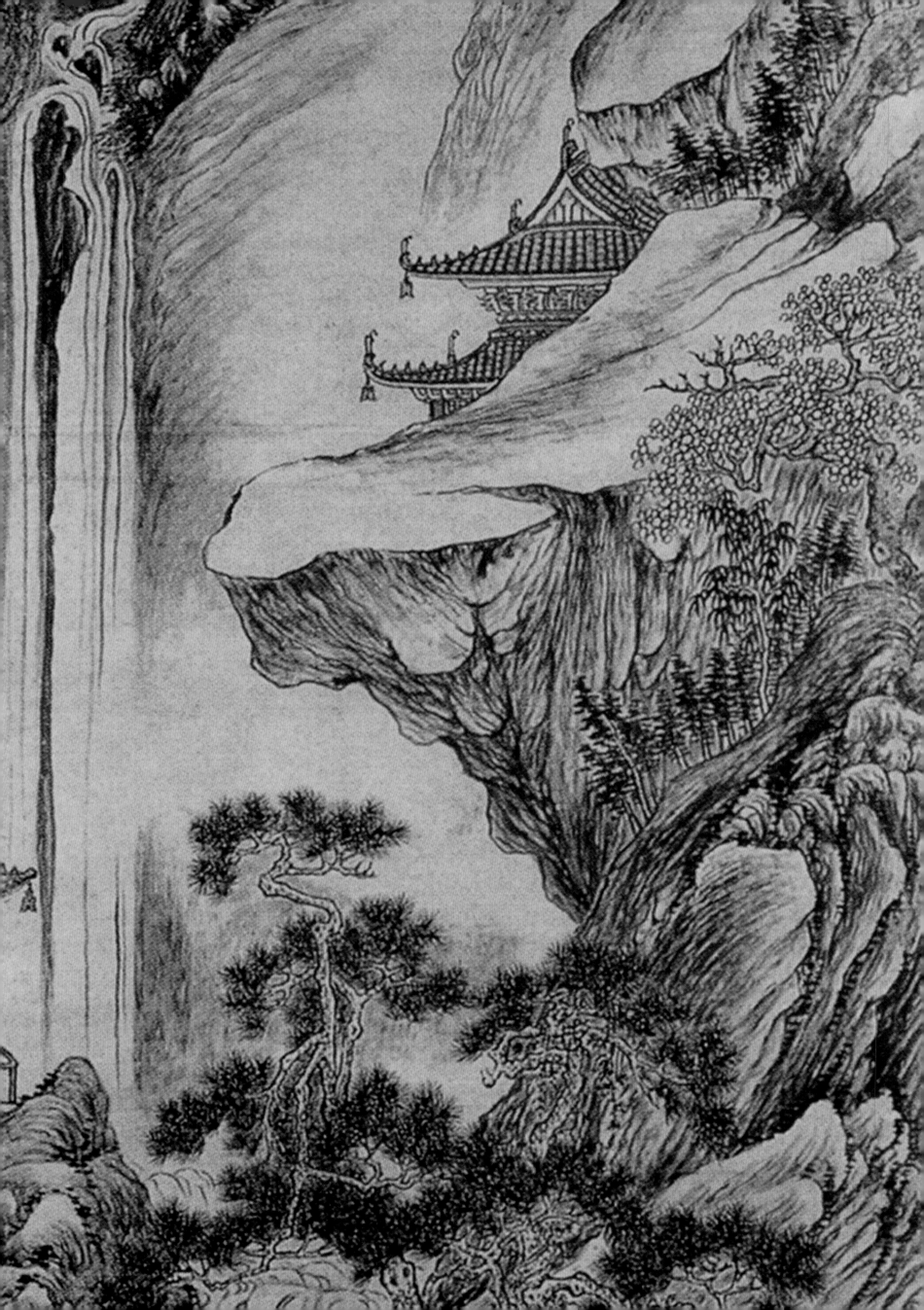

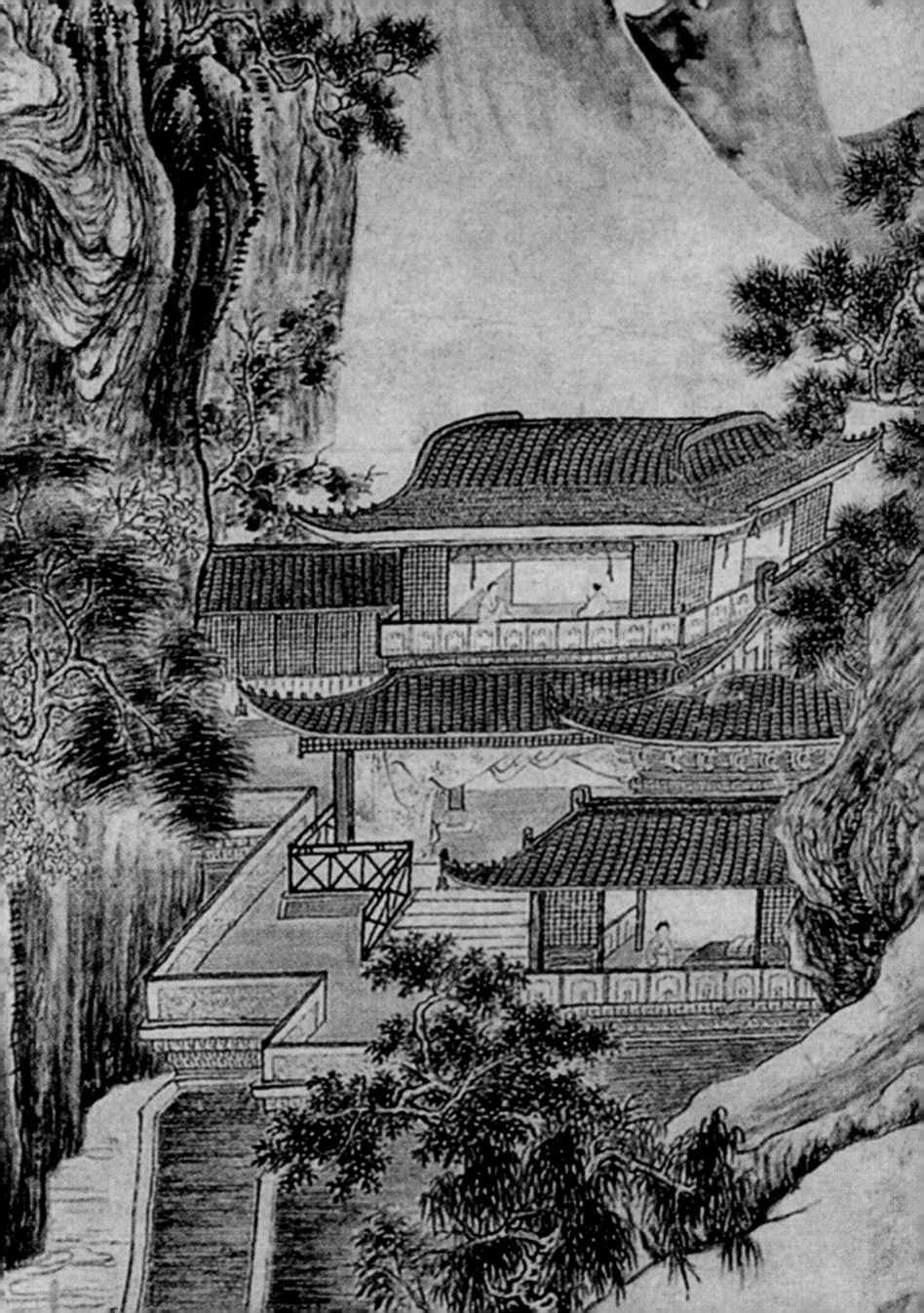

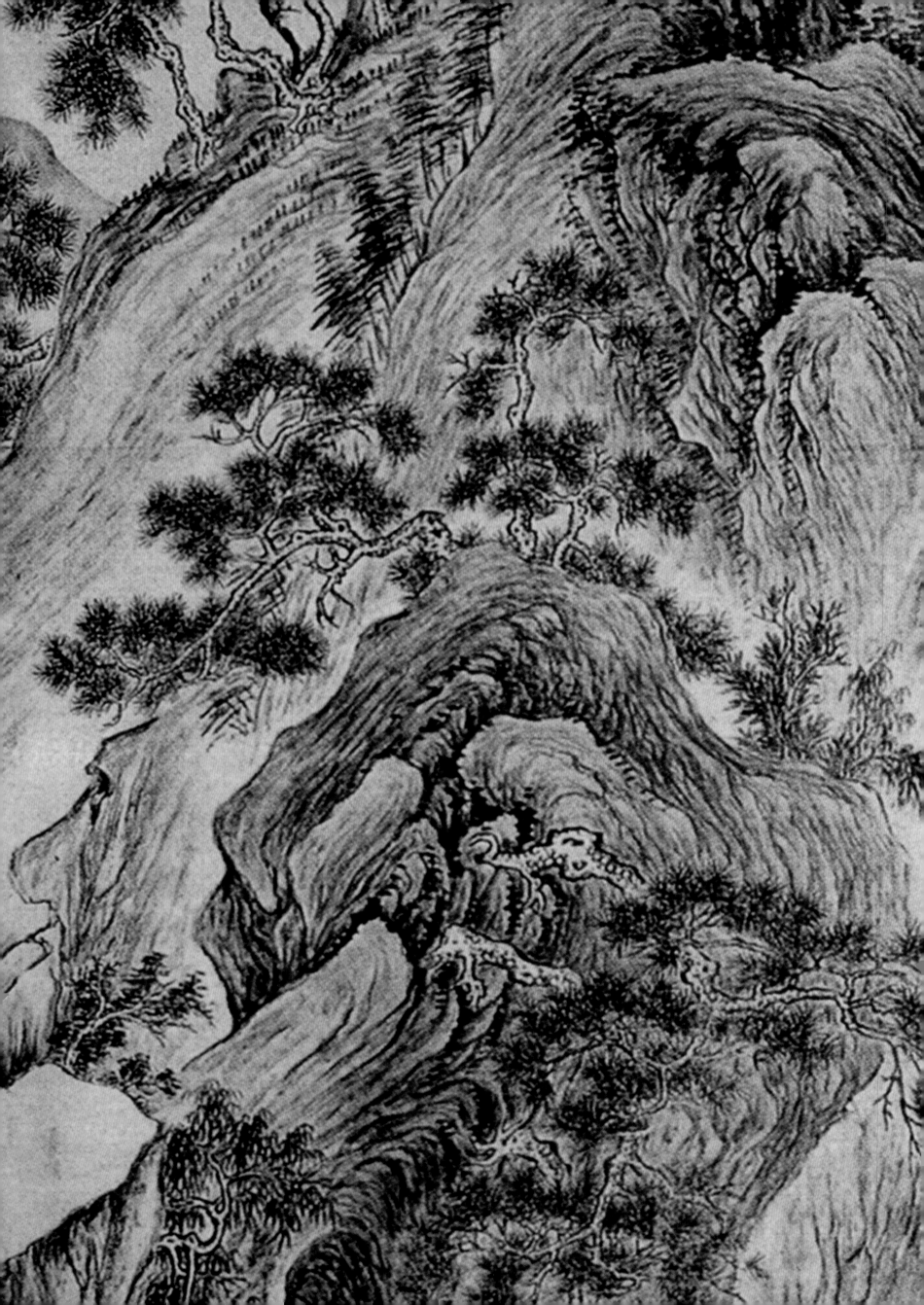

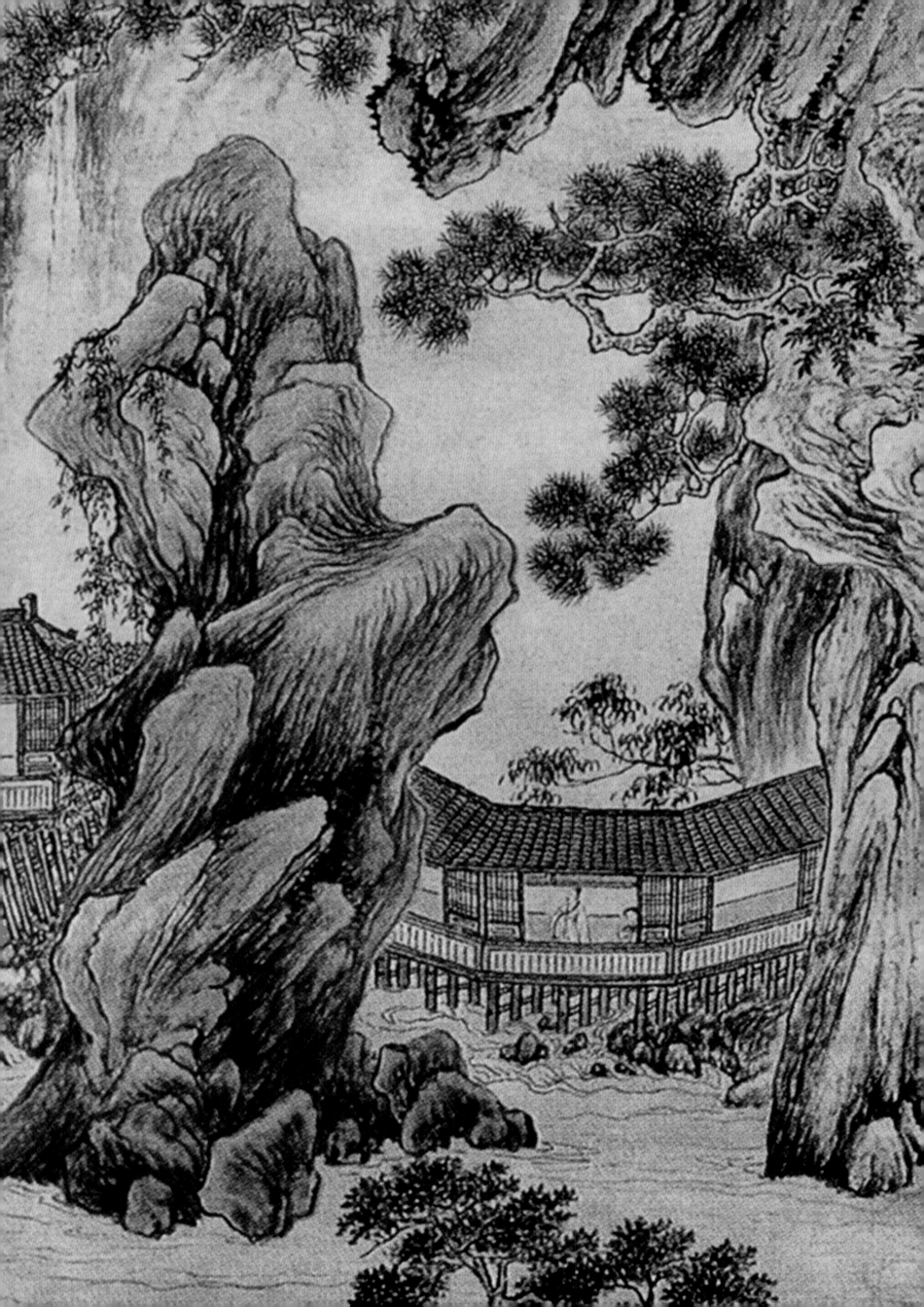

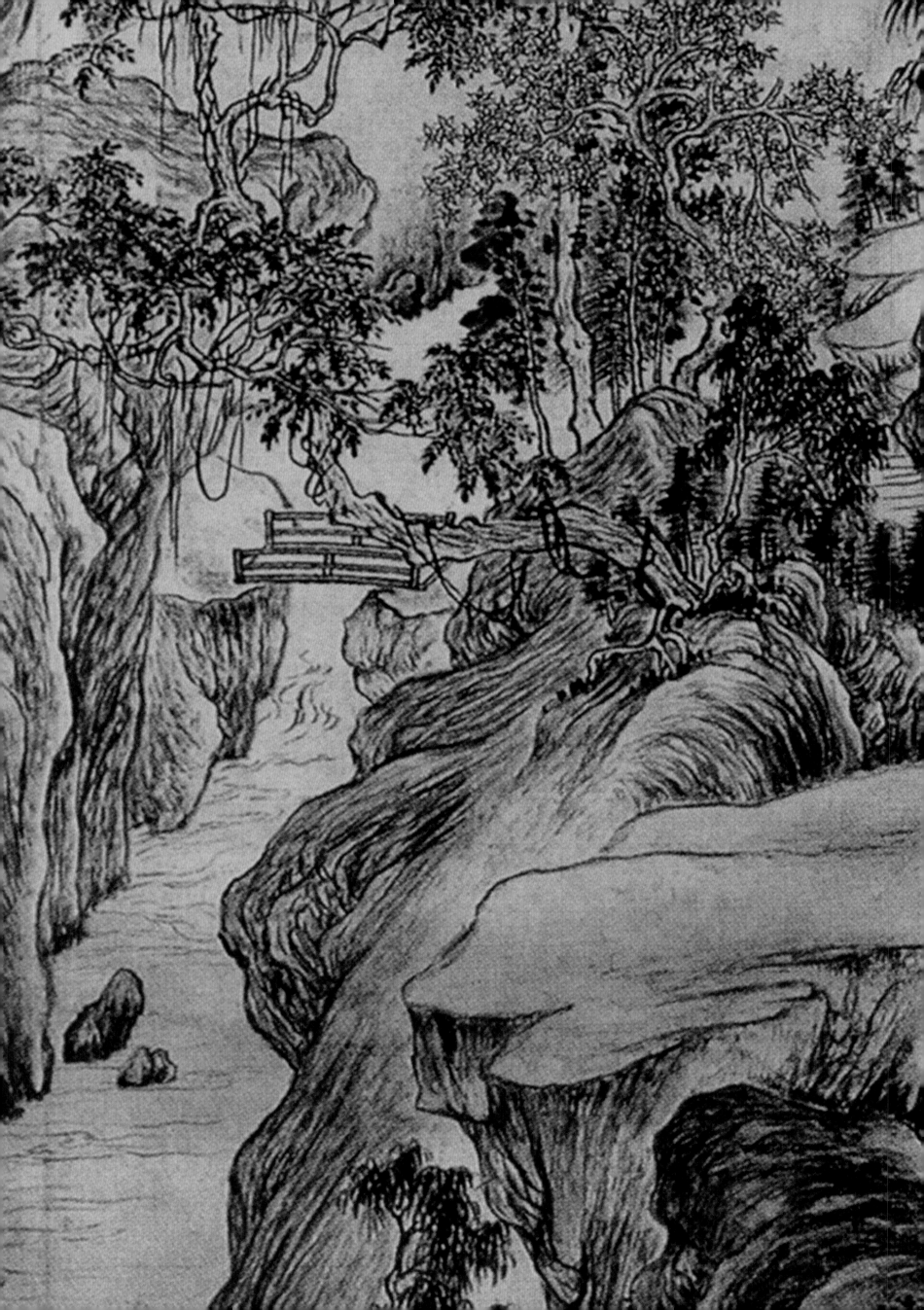

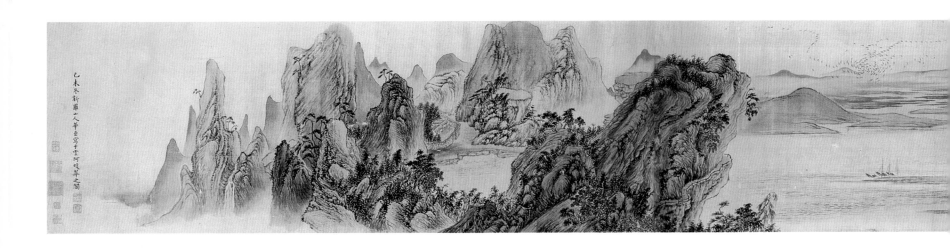

仿元人山水

手卷
乾隆四年己未（一七三九年）冬作
33cm×562cm
艺术市场拍卖品

款识： 己未冬新罗山人华嵒写于云阿暖翠之阁
钤印： 华嵒（白文）、秋岳（白文）

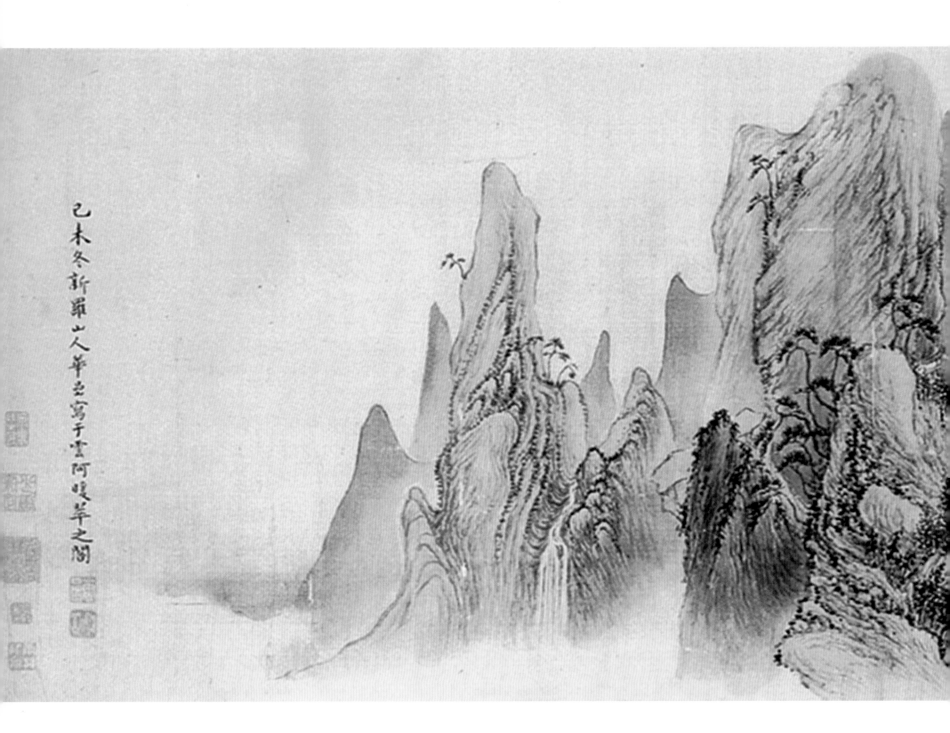

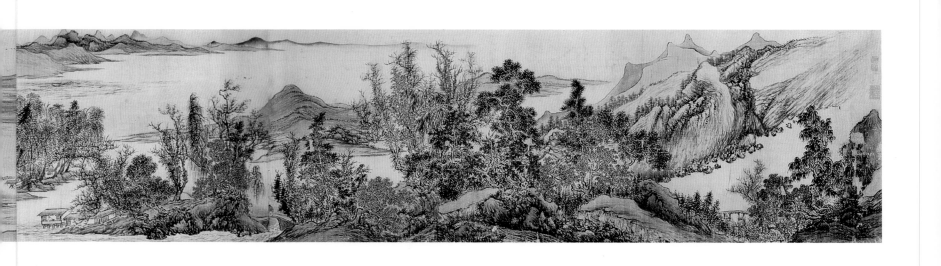

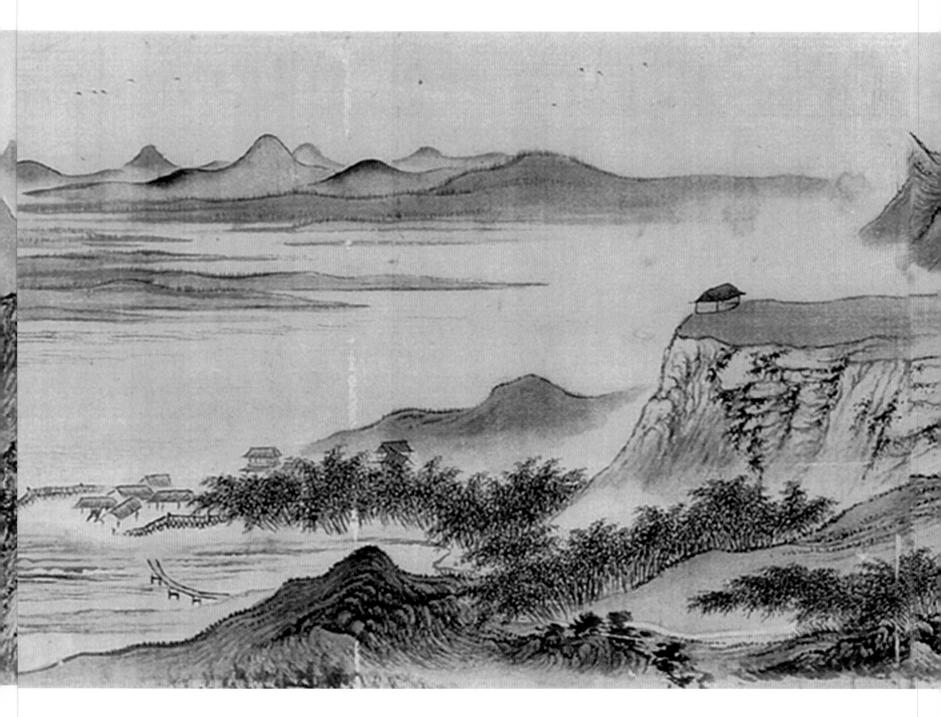

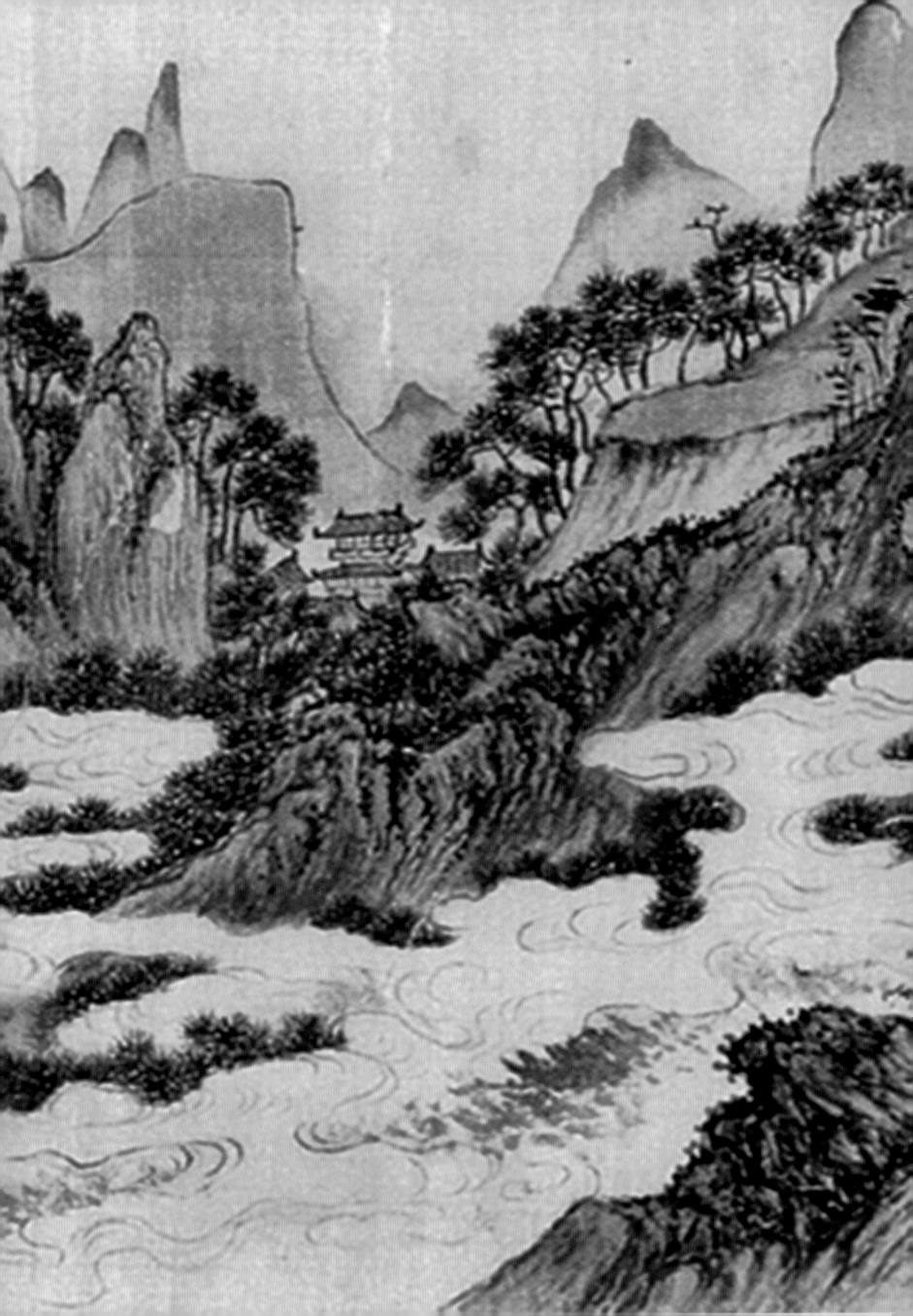

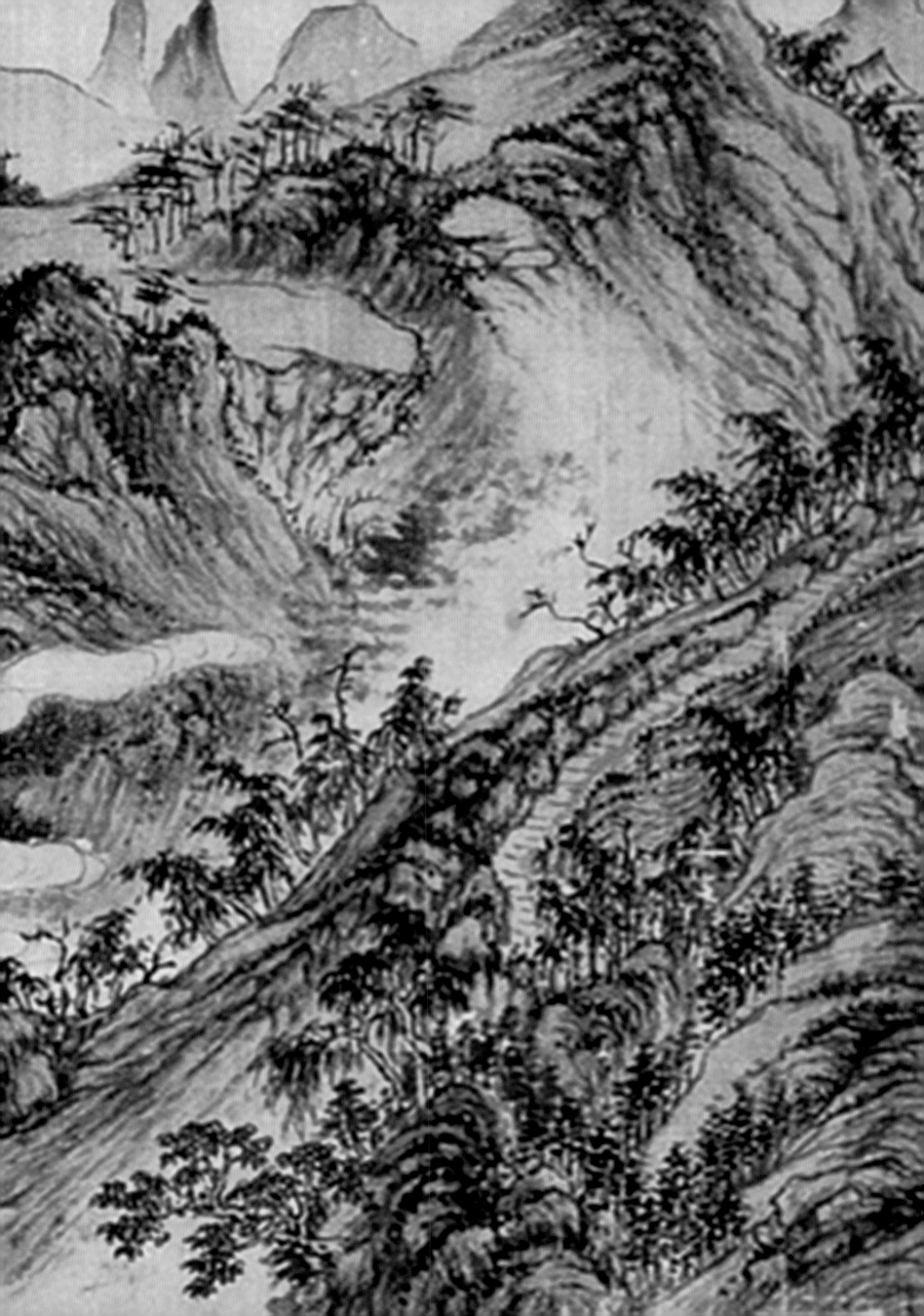

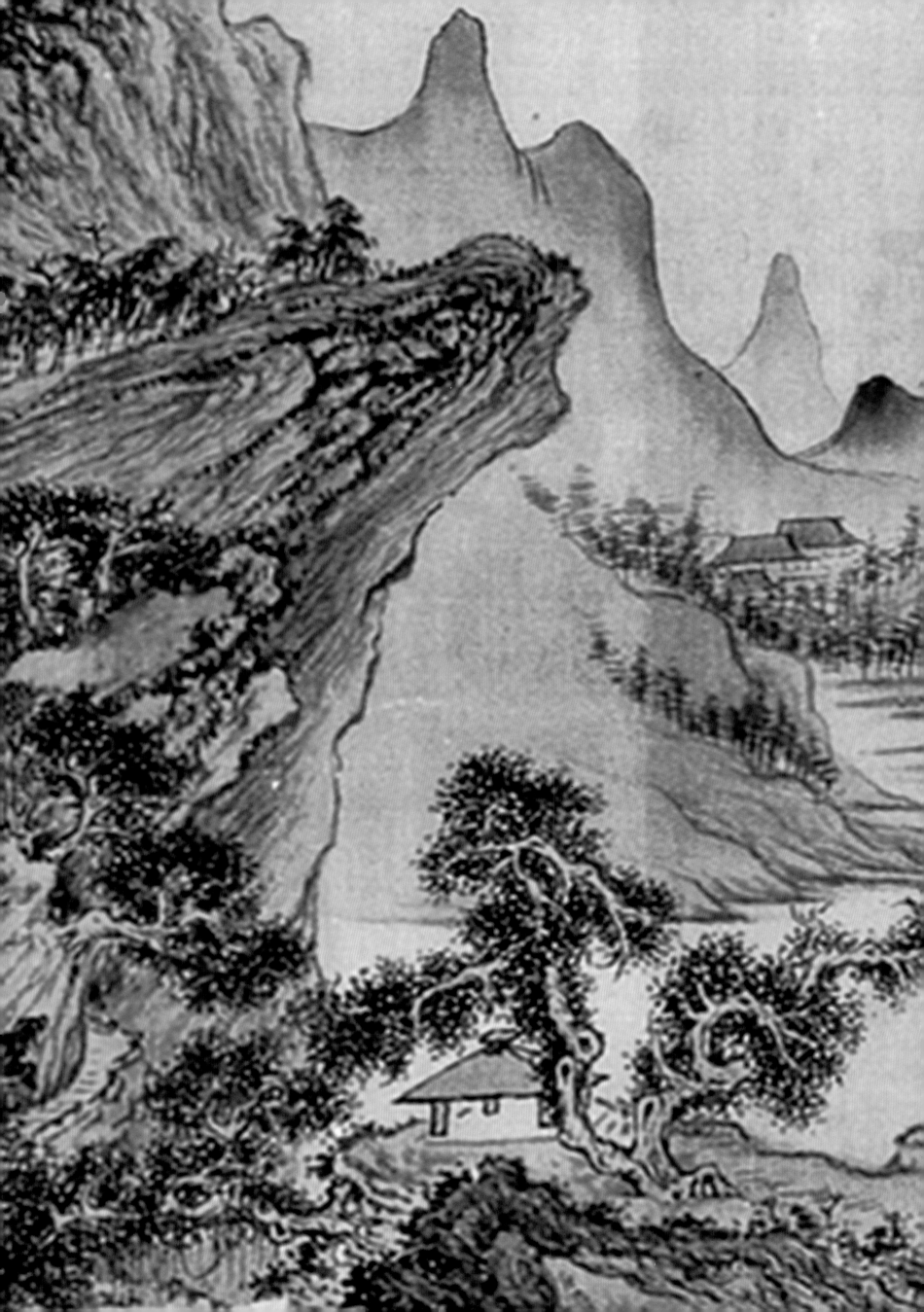

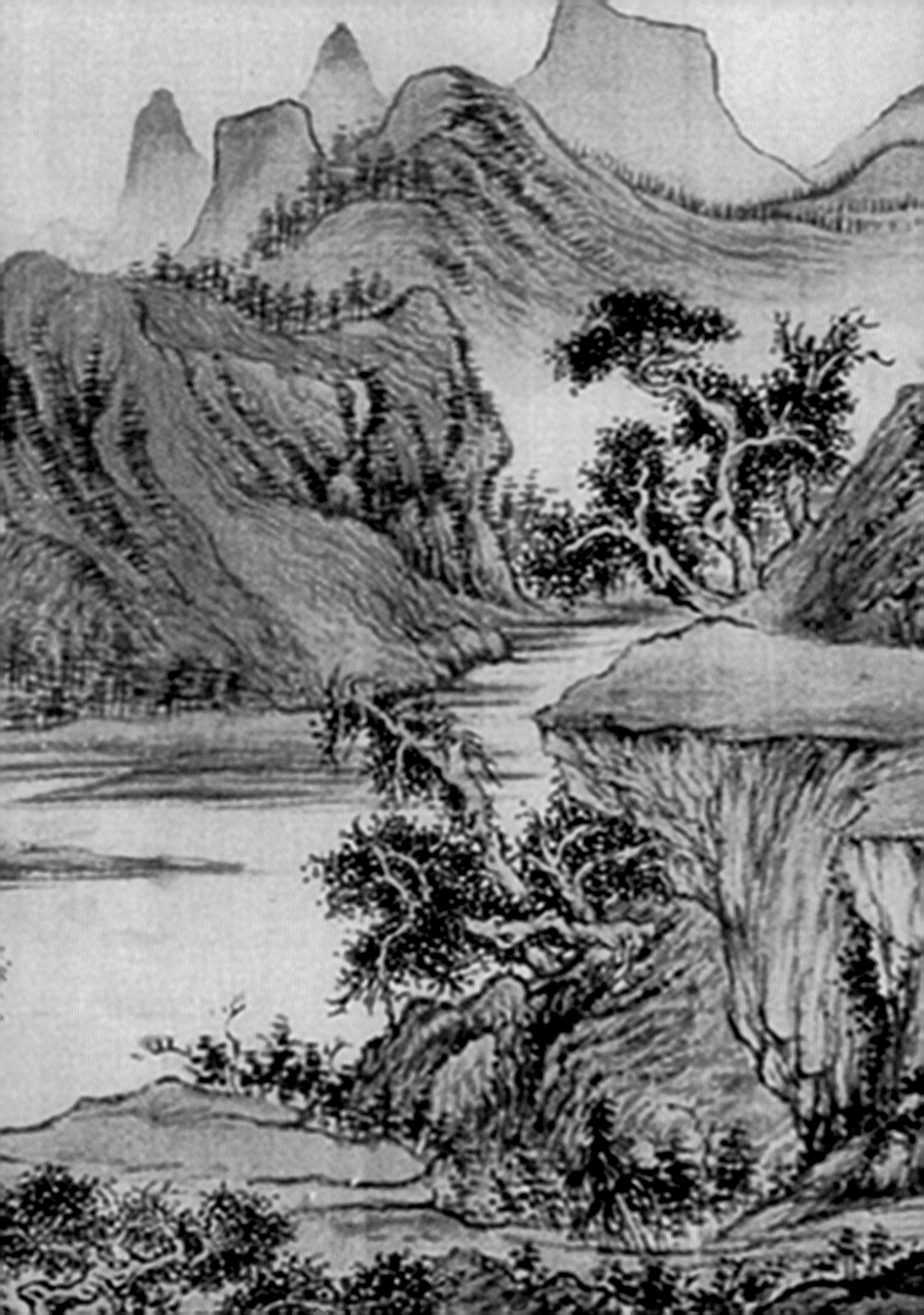

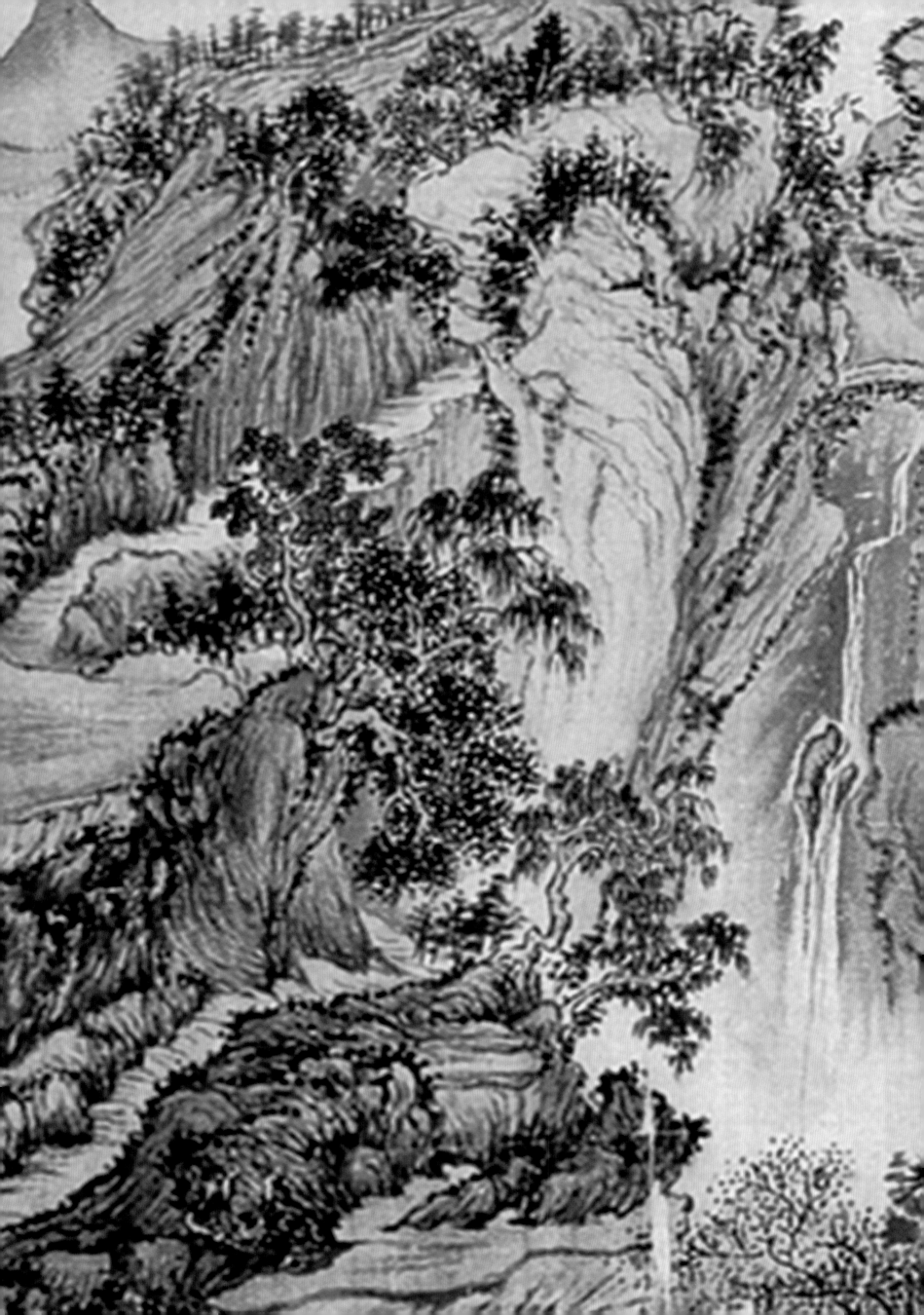

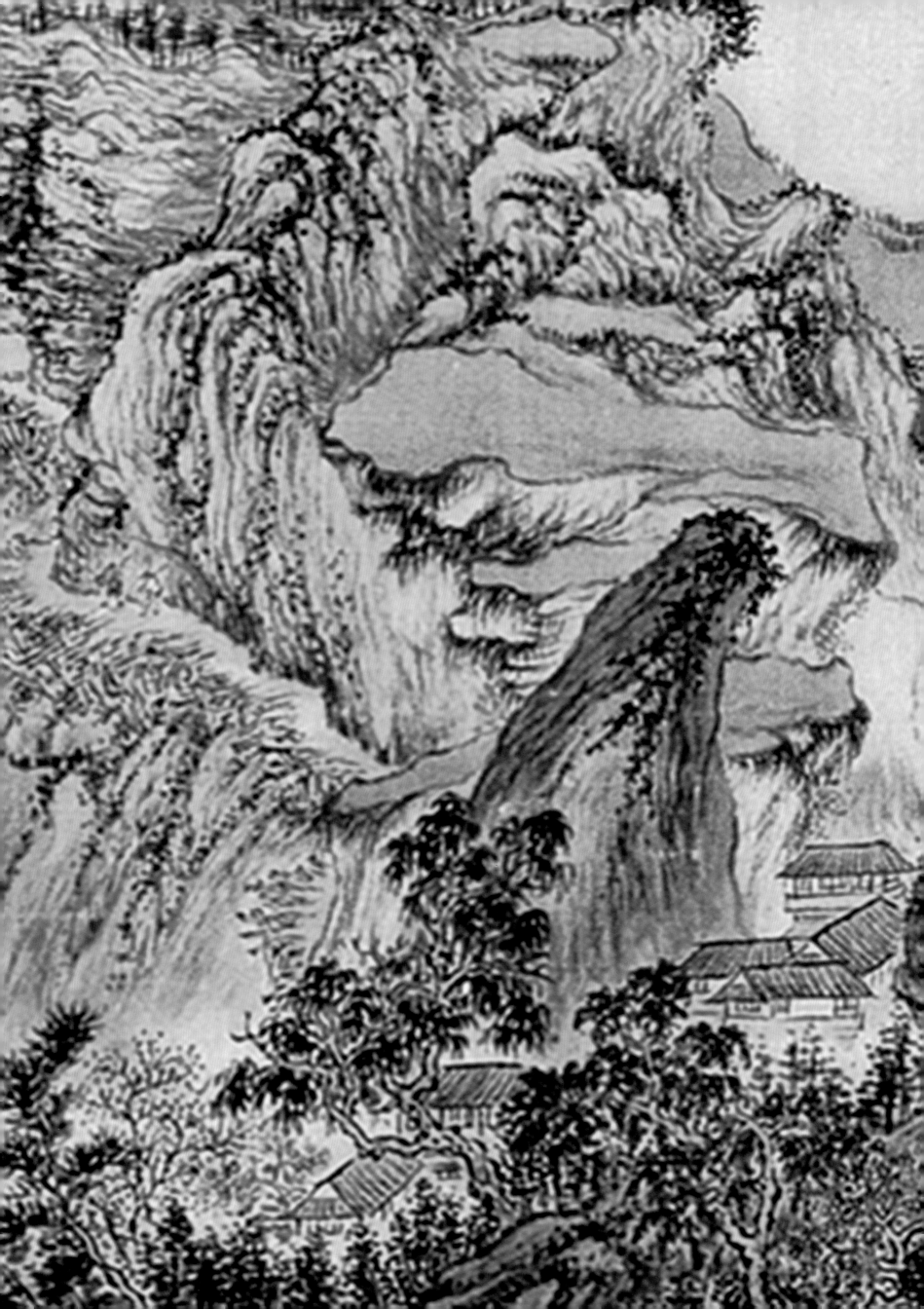

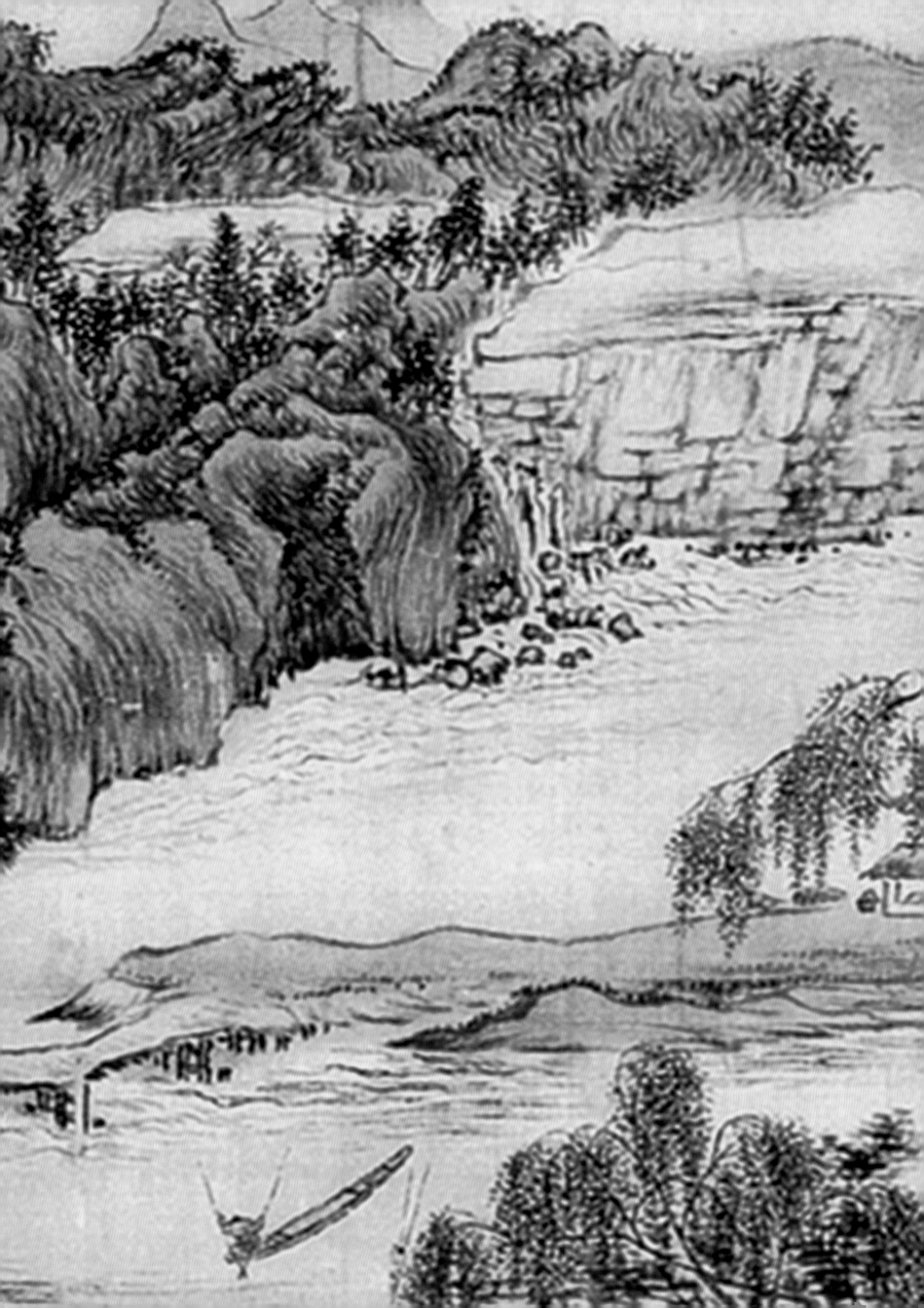

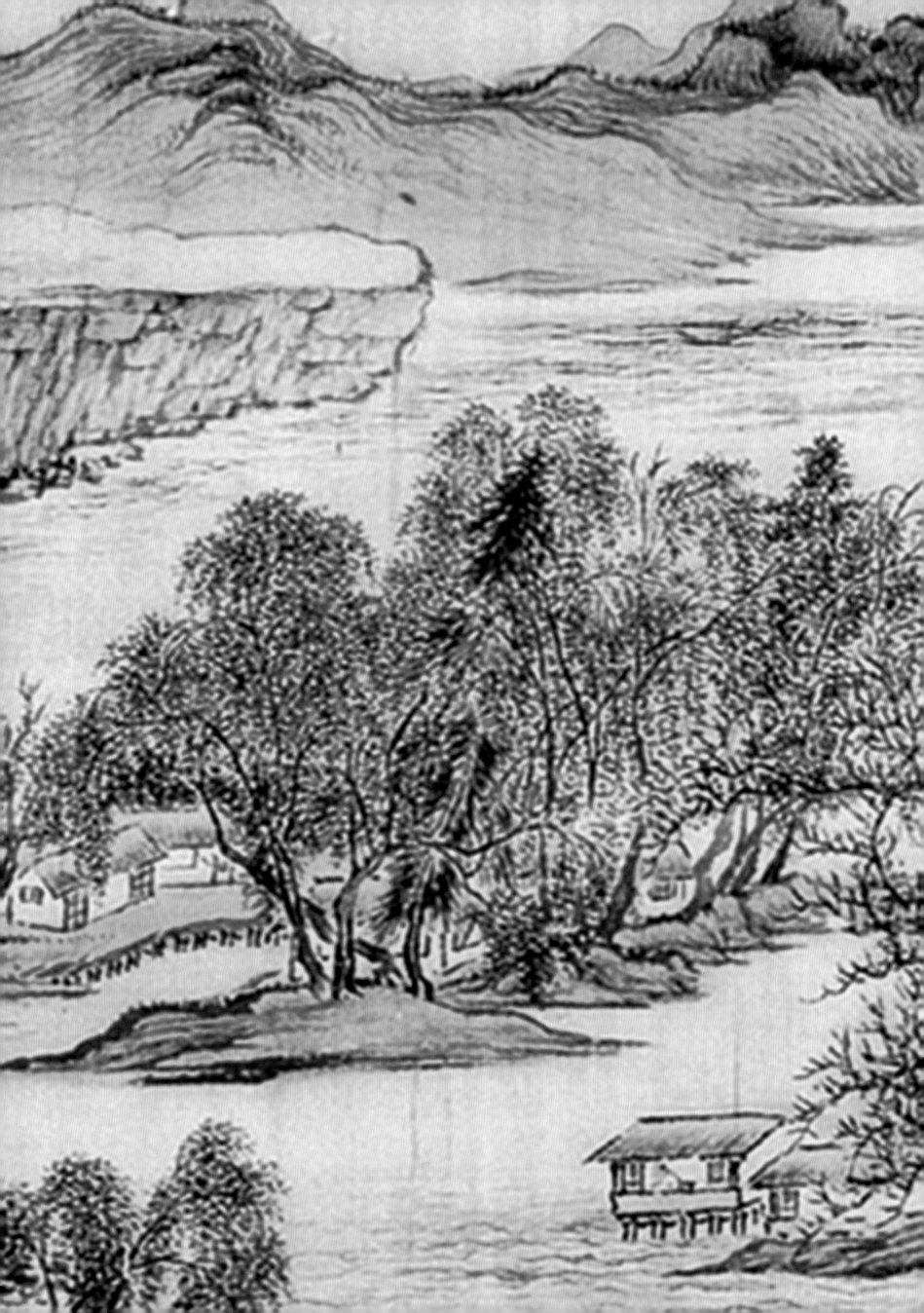

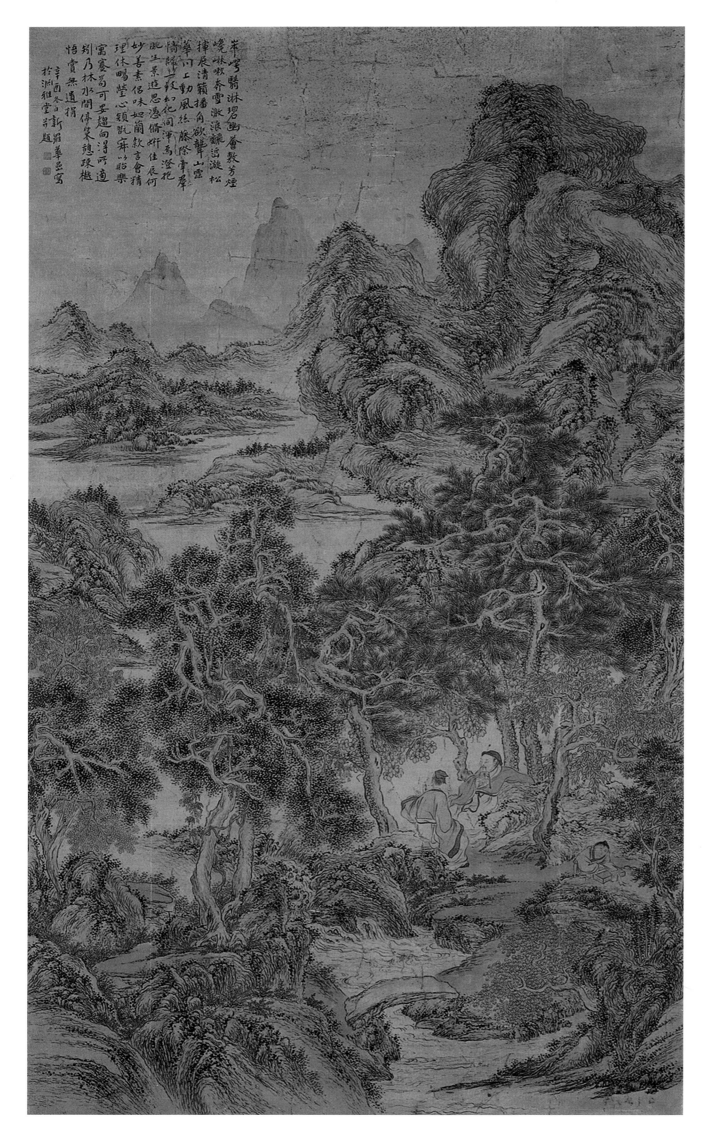

游山图

轴 绢 设色

乾隆六年辛酉（一七四一年）冬日作

197.5cm×116cm

上海博物馆藏

题识： 崒嵂翳琳碧，幽荟敷芳烟。巉崃嗽奔雪，激浪翻沺漩。松挥展清籁，播角欲聋山。云华向上动，风丝藤际牵。群情归一致，幻化同浑焉。澄抱眺生景，游思凭修妍。佳辰何妙善，素侣味如兰。款言会精理，休畅莹心颜。既寂以贻乐，寓蹇苟可安。趋向得所远，矧乃林水间。停策憩疏樾，悟赏无遗捐。

款识： 辛酉冬日新罗华嵒写于渊雅堂并题

钤印： 华嵒（白文）、秋岳（朱文）

086

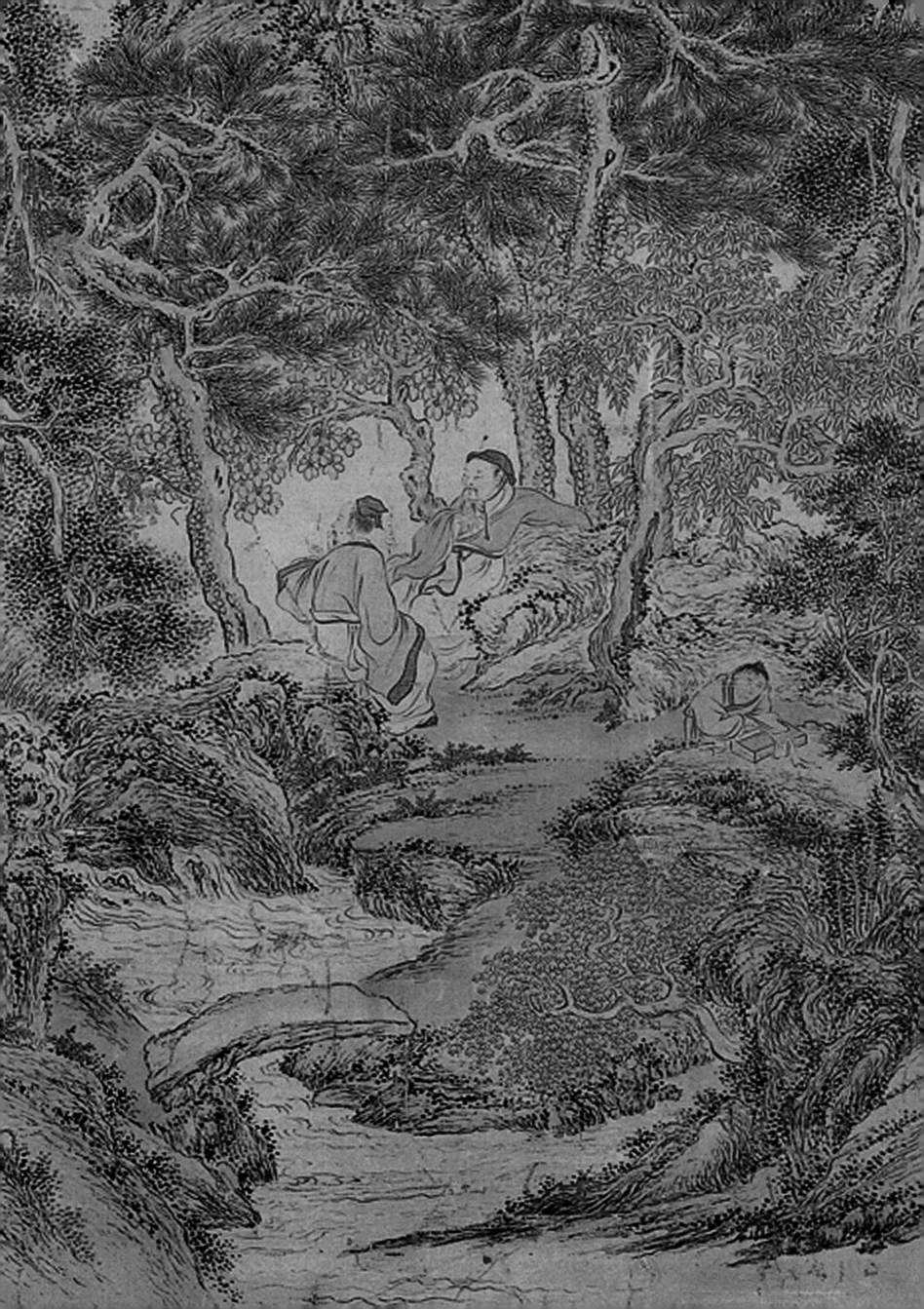

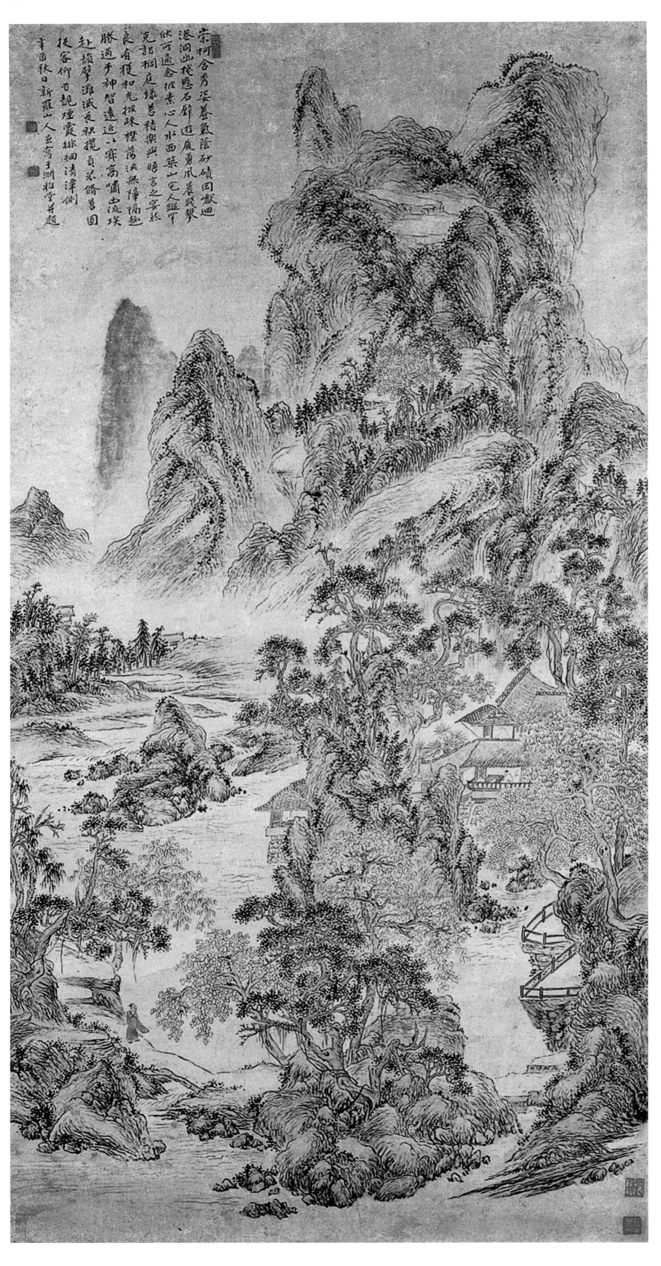

水西山宅图

轴　纸　设色
乾隆六年辛酉（一七四一年）作
171.5cm×85.8cm
中国国家博物馆藏

题识： 崇柯含秀姿，养气荫砂碛。冈峦回港洞，幽栈悬石壁。游履勇风晨，践攀欣所适。念彼素心人，水西筑山宅。人踪罕克诣，桐庭绿苔积。乐与晤言之，晏然良有获。和光披疏襟，荡泆无障隔。趣胜通乎神，智远近以寂。

款识： 辛酉秋日新罗山人嵒写于渊雅堂并题

钤印： 模糊不清

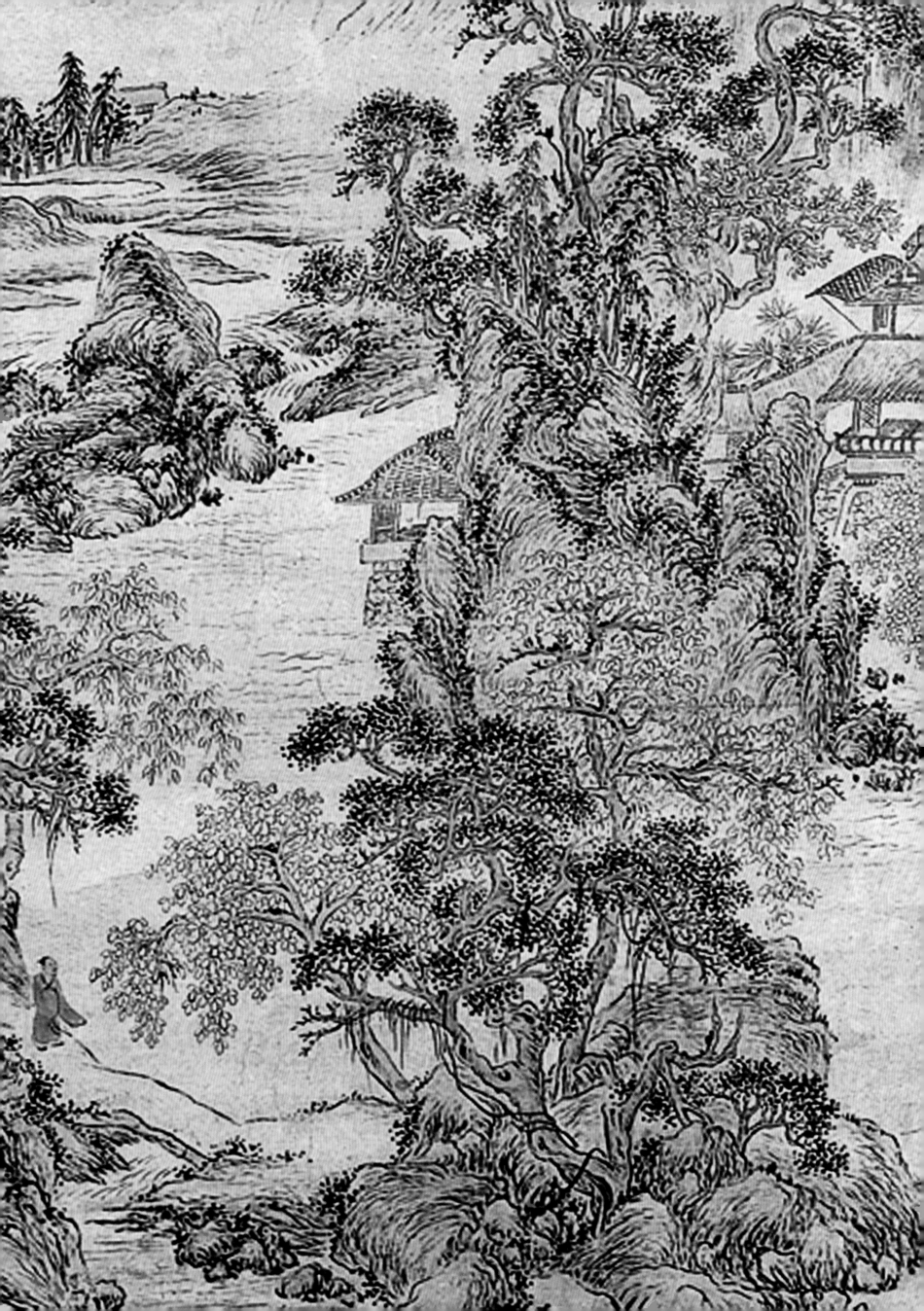

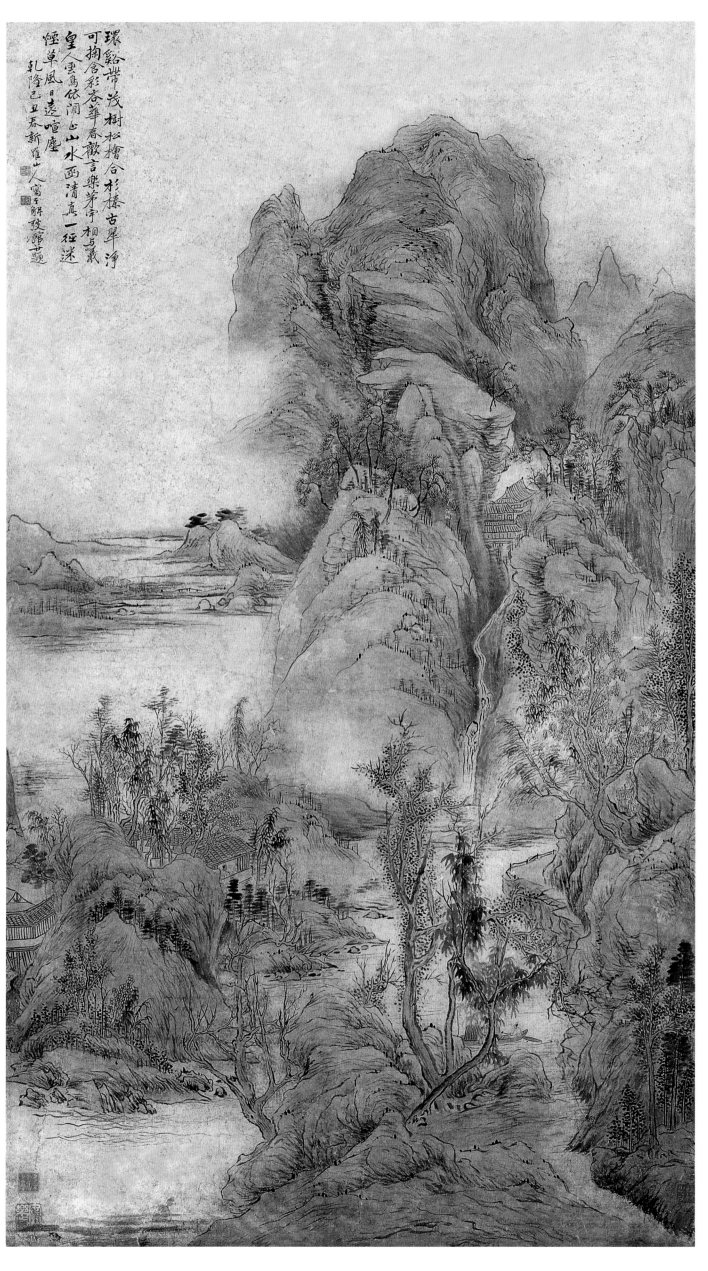

青绿山水图

镜心
乾隆十年乙丑（一七四五年）春作

174.5cm×94cm

艺术市场拍卖品

题识： 环溪带茂树，松桧合杉榛。古翠净可掬，含彩吝华春。欢言乐茅宇，相与羲皇人。云鸟依闾止，山水函清真。一径迷烟草，风日远喧尘。

款识： 乾隆乙丑春新罗山人写于解弢馆并题。

钤印： 华喦（白文）、秋岳（白文）

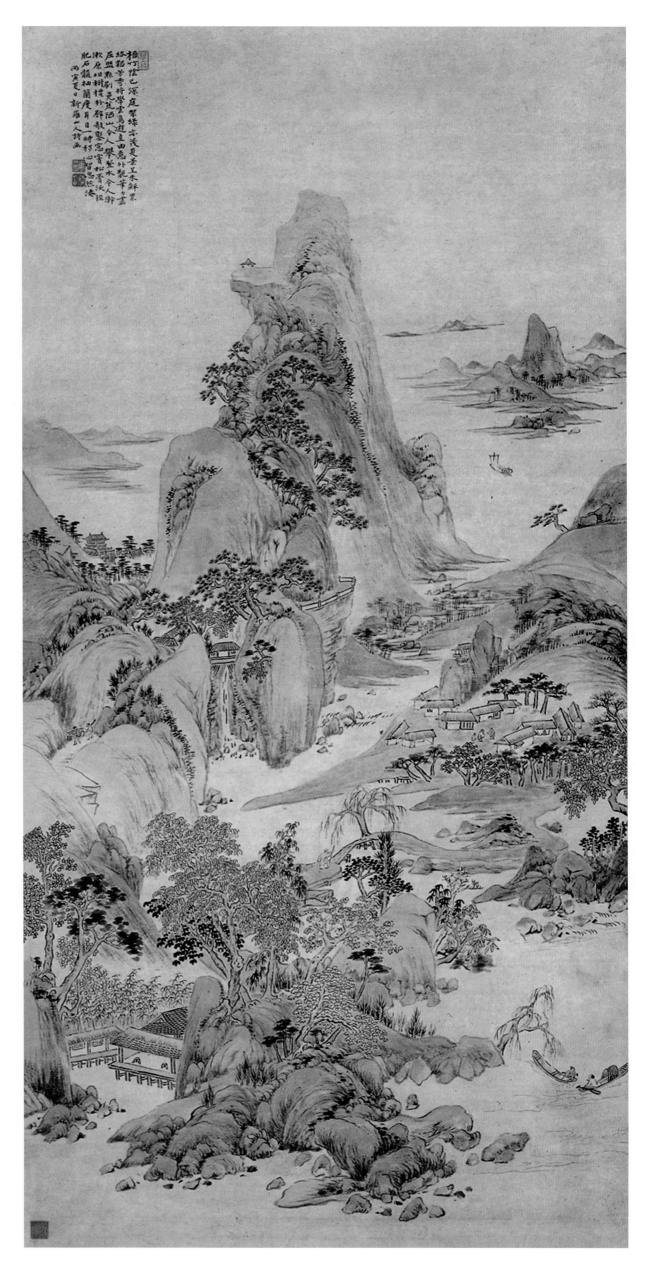

柳岸松风图

轴　纸　设色
乾隆十一年丙寅（一七四六年）夏作
132.5cm×62.3cm
浙江省博物馆藏

题识： 梧竹阴已深，庭架绿亦茂。夏景呈朱鲜，累络韬芳秀。将学云鸟游，直由意外觏。笔力尽屈盘，点刷免荒陋。山令人攀登，水令人浣漱。原坦树榾枌，壁欹凿窗窦。松膏沃径肥，石髓抽兰瘦。耳目一时移，心智忽然凑。
款识： 丙寅夏日新罗山人诗画
钤印： 幽心入微（朱文）、华嵒（白文）、秋岳（白文）

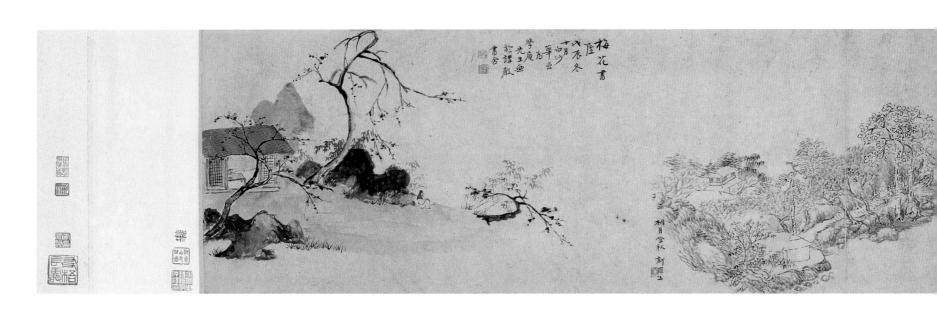

雅居高逸图

手卷
乾隆十三年戊辰（一七四八年）冬十月作
31cm×290cm
艺术市场拍卖品

左上图题识：梅花书屋。
款识：戊辰冬十月，白沙华嵒为学庵先生画于讲声书屋

钤印：秋岳（白文）、华嵒（白文）
左下图款识：桐月吟秋新罗作
钤印：秋岳（白文）
中图题识：竹深留客处，荷静纳凉时。
款识：秋岳
钤印：华嵒（白文）
右图题识：独上高楼思悄然，陌头杨柳绿于烟。石桥曾记同携手，回首春风满眼前。
款识：东园生
钤印：秋岳（白文）

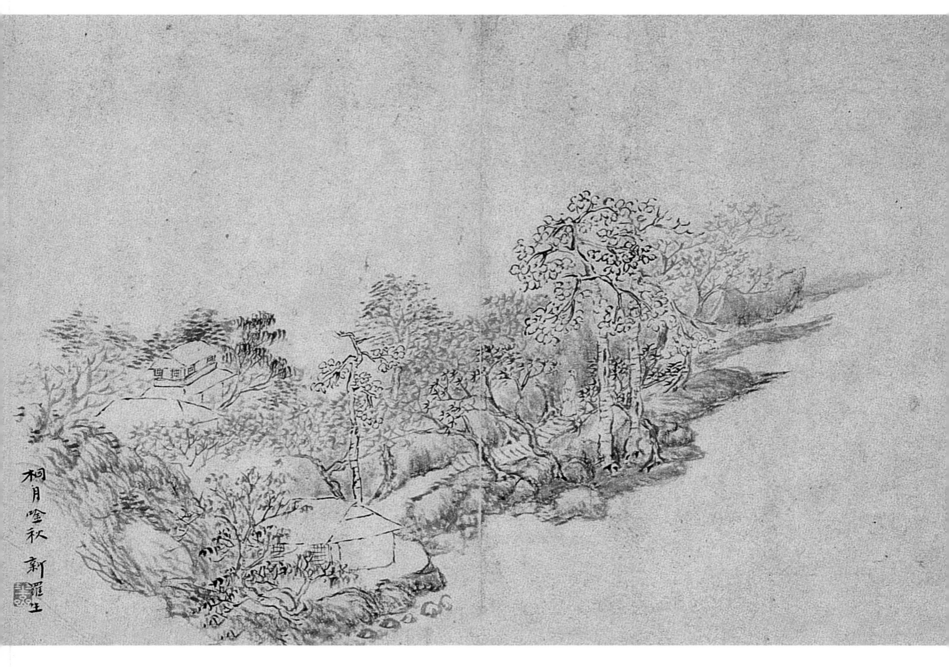

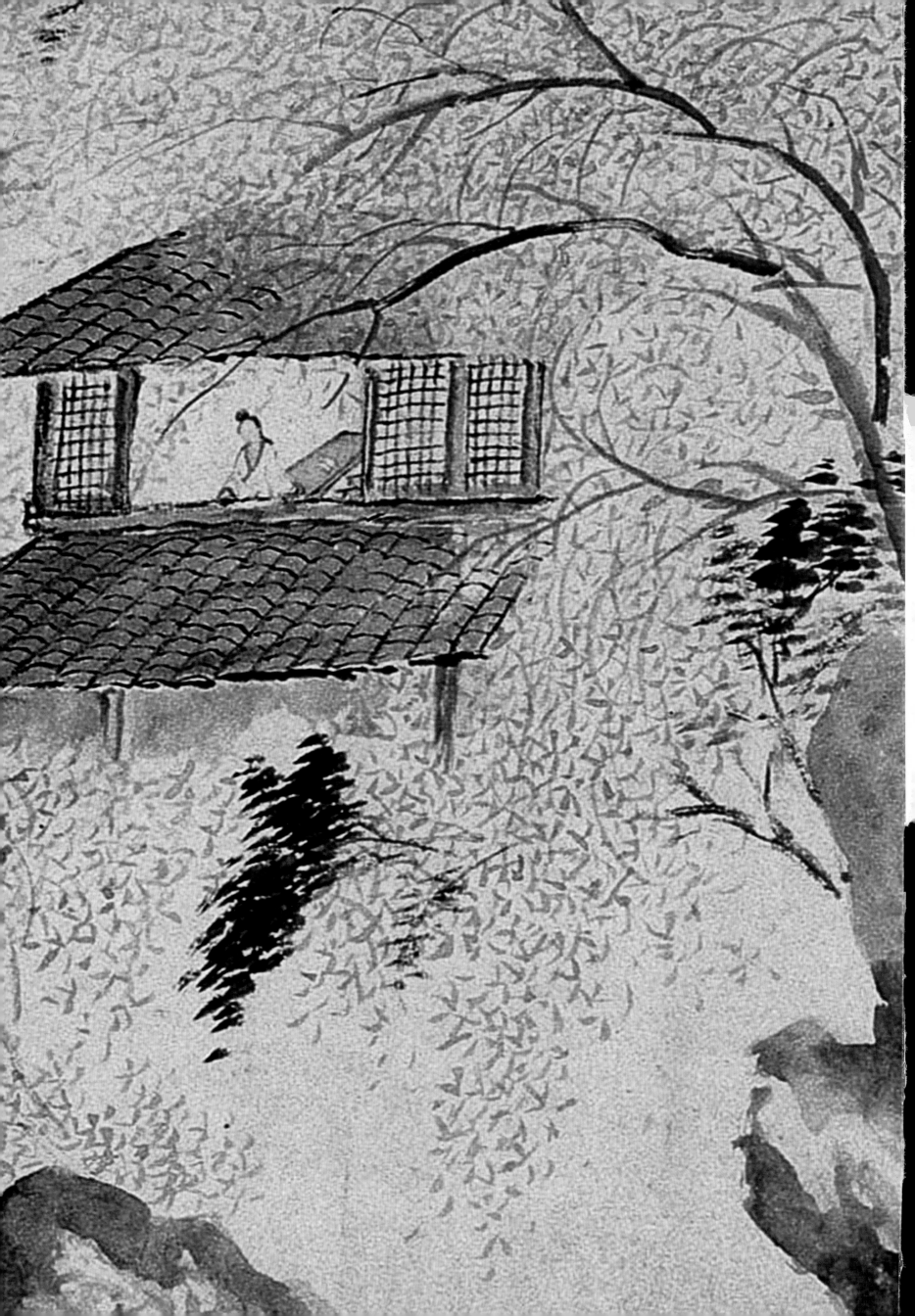

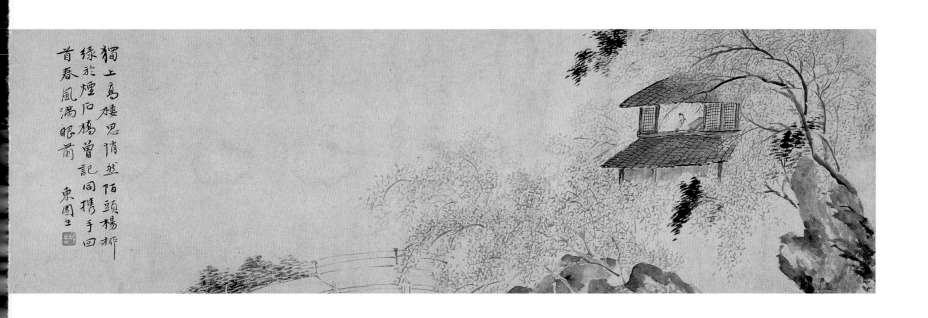

獨上高樓思悄然 陌頭楊柳
綠於煙 石橋曾記同攜手 回
首春風滿眼前

東園生

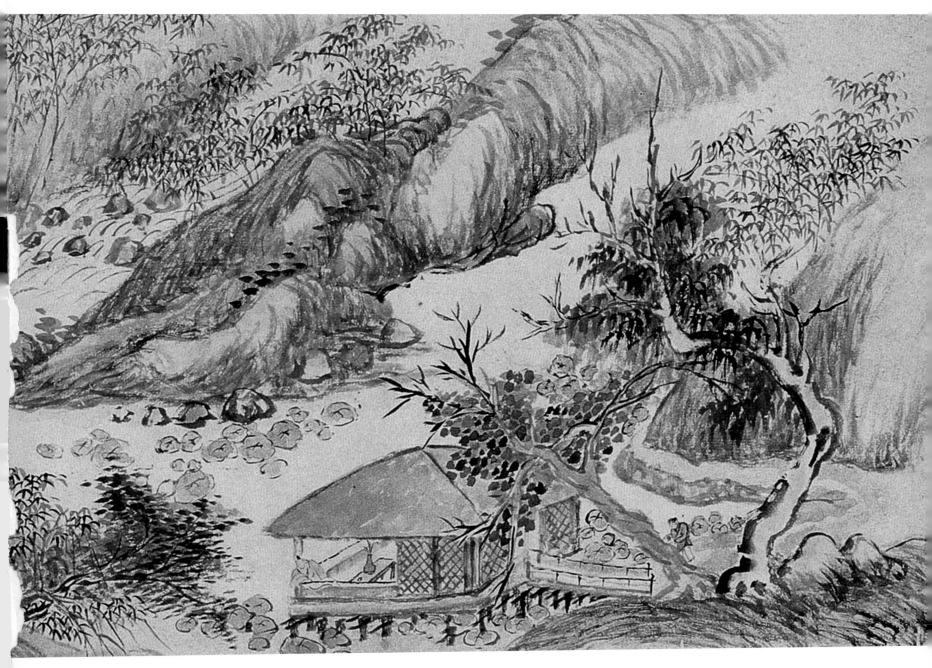

獨上高樓思悄然 陌頭楊柳
綠於煙 石橋曾記同攜手 回
首春風滿眼前

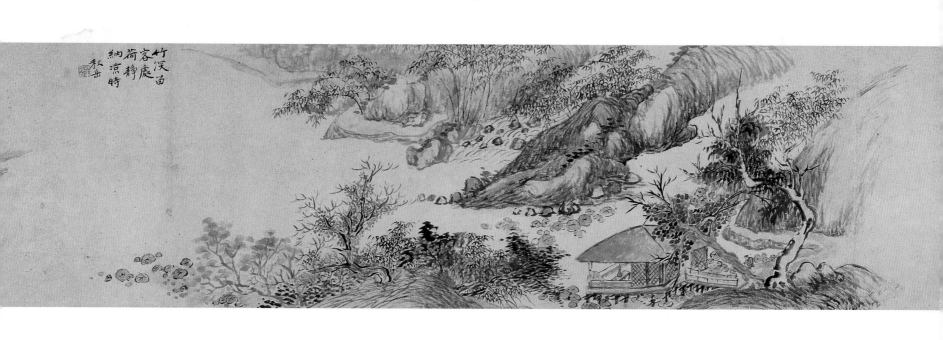

竹溪茆
容處
荷靜
納涼時
秋岳

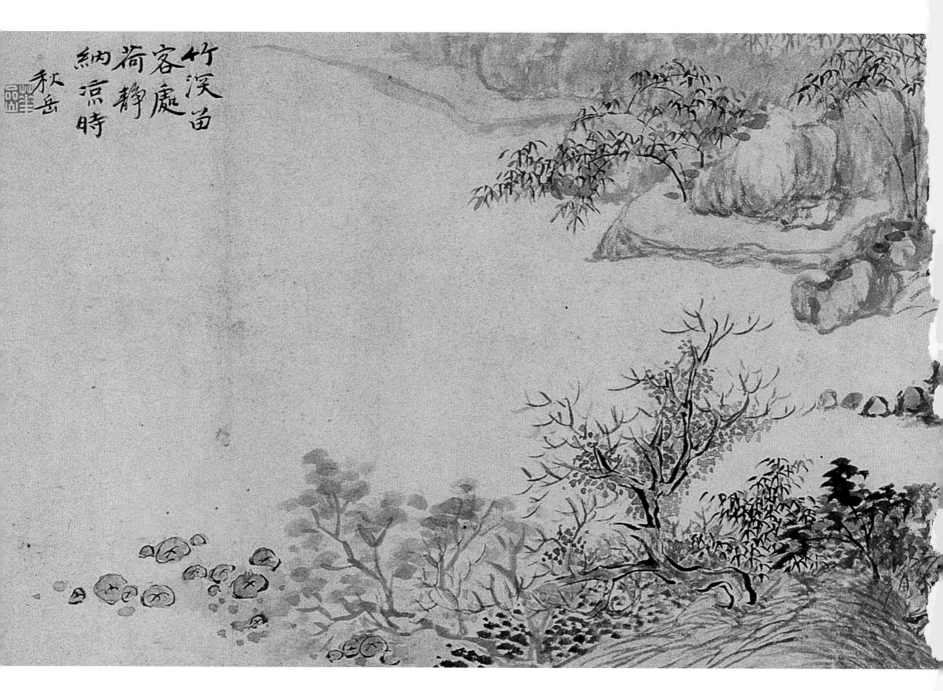

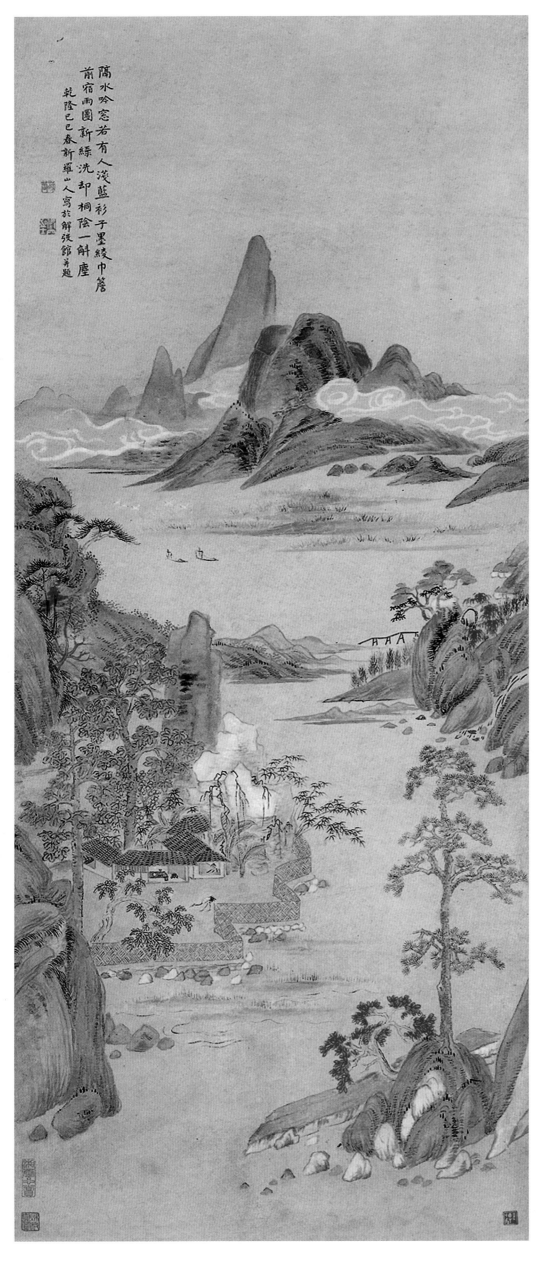

隔水吟窗图

轴　纸　设色
乾隆十四年己巳（一七四九年）春作
96.6cm×39.9cm
上海博物馆藏

题识： 隔水吟窗若有人，浅蓝衫子墨绫巾。檐前
宿雨图新绿，洗却桐阴一斛尘。
款识： 乾己巳春新罗山人写于解弢馆并题
钤印： 华嵒（白文）、秋岳（白文）

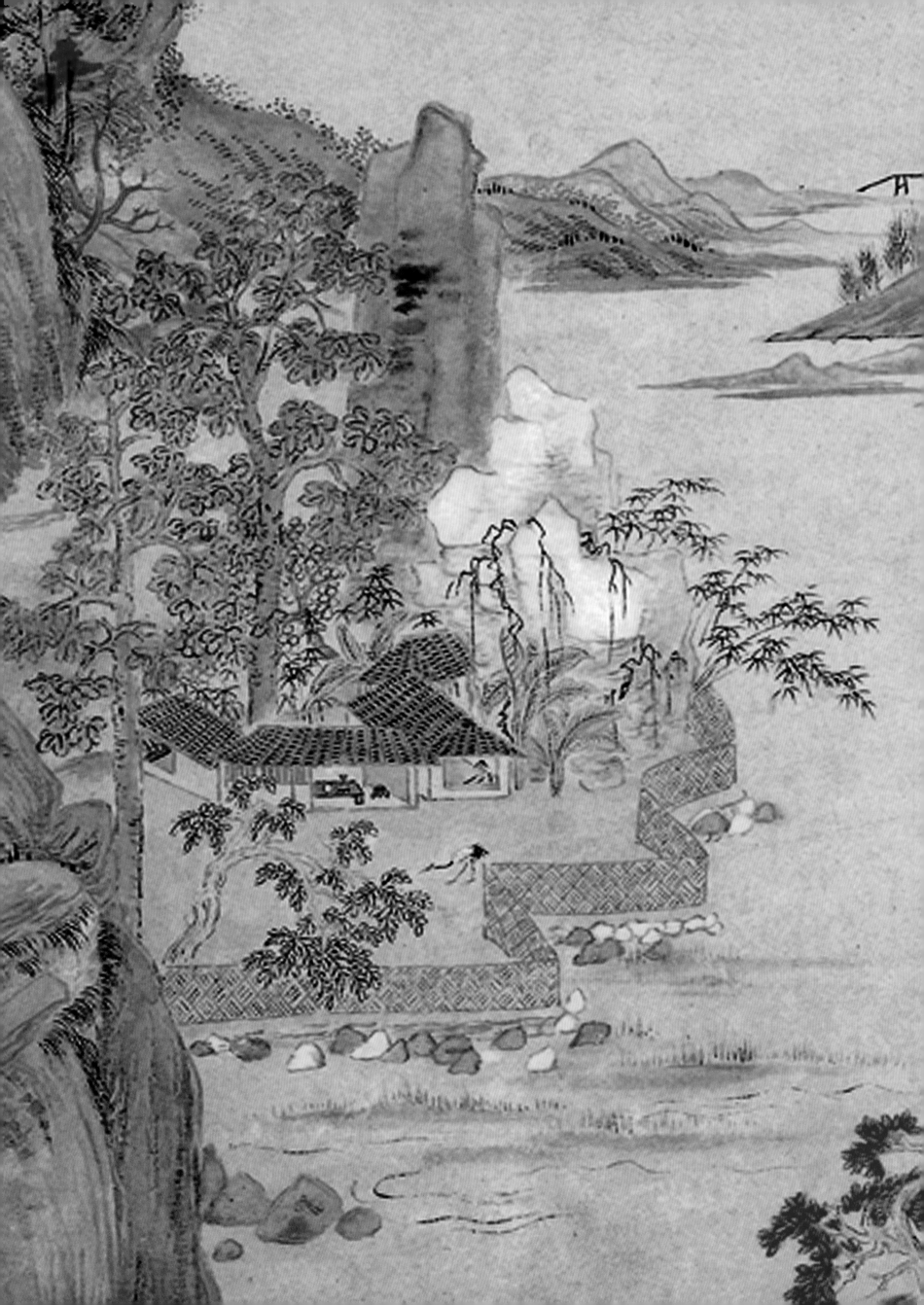

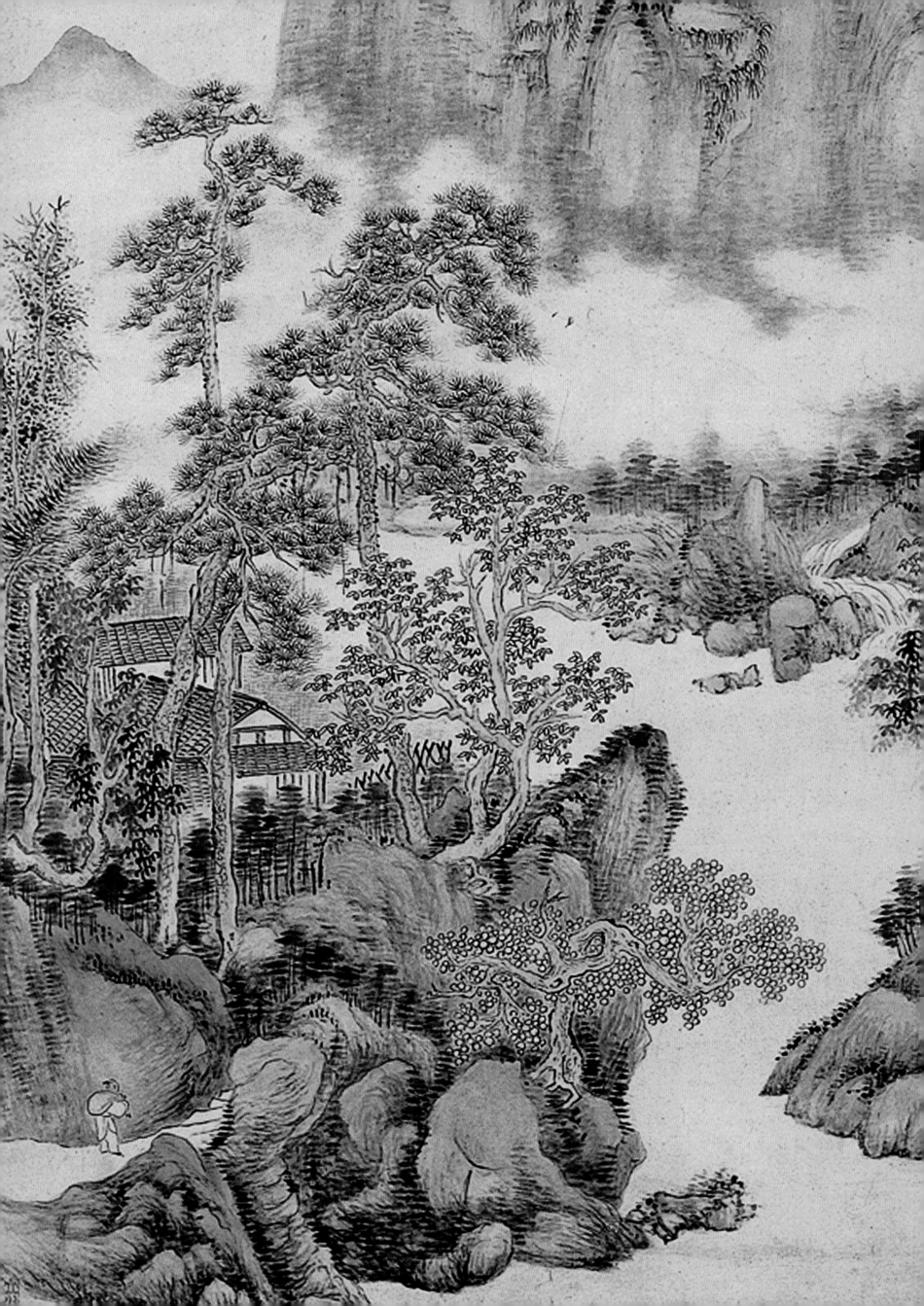

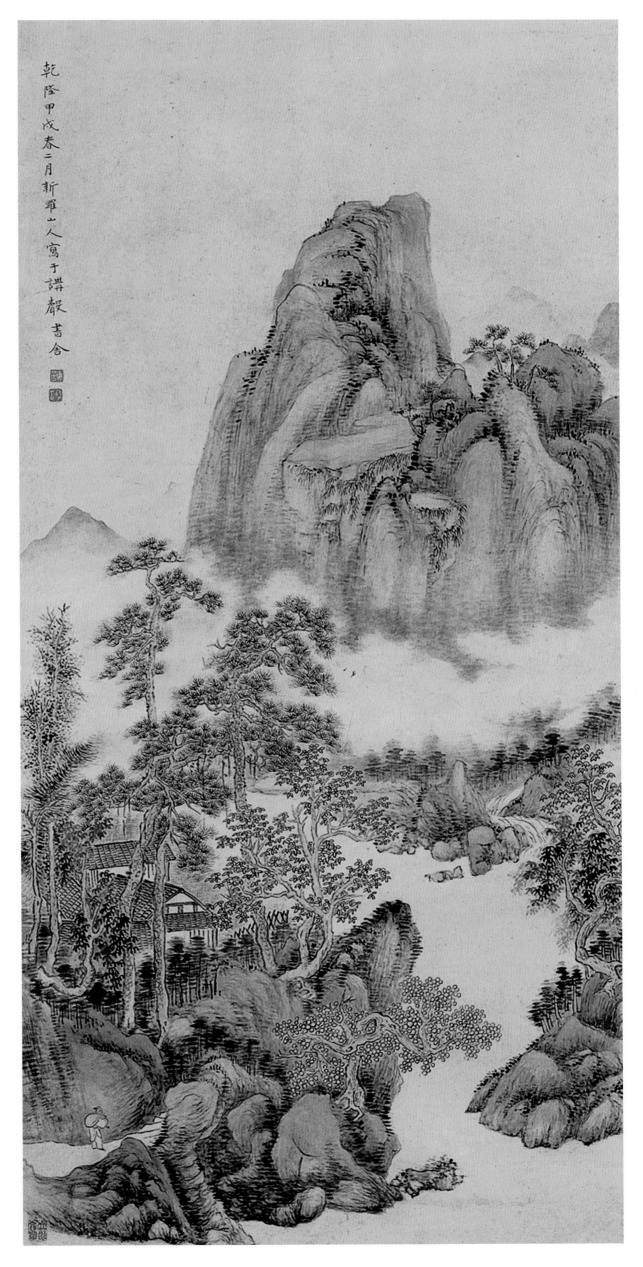

秋山云壑图

轴　纸　设色
乾隆十九年甲戌（一七五四年）二月作
132cm×62.5cm
广州市美术馆藏

款识：乾隆甲戌春二月新罗山人写于讲
声书舍
钤印：华嵒（白文）、秋岳（白文）

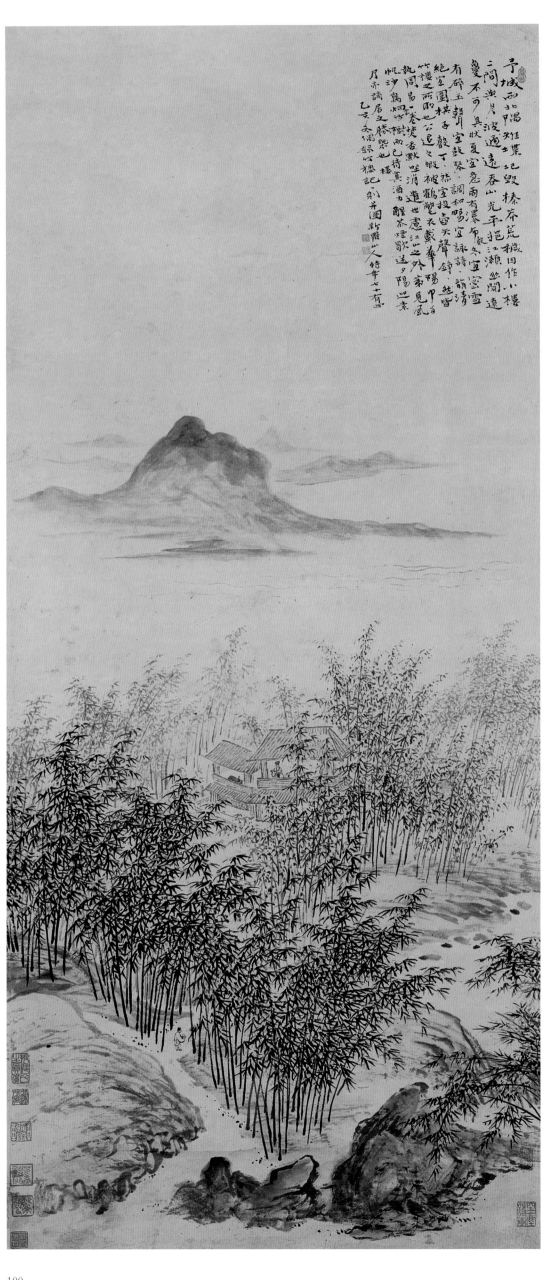

竹楼雅居

立轴

乾隆二十年乙亥（一七五五年）作

114.7cm×48.2cm

艺术市场拍卖品

题识：予城西北隅，雉堞圮毁，榛莽荒秽。因作小楼二间，与月波楼通。远吞山光，平挹江濑，幽阒辽夐，不可具状。夏宜急雨，有瀑布声；冬宜密雪，有碎玉声。宜鼓琴，琴调和畅；宜咏诗，诗韵清绝；宜围棋，子声丁丁然；宜投壶，矢声铮铮然；皆竹楼之所助也。公退之暇，披鹤氅衣，戴华阳巾，手执《周易》一卷，焚香默坐，消遣世虑。江山之外，第见风帆沙鸟，烟云竹树而已。待其酒力醒，茶烟歇，送夕阳，迎素月，亦谪居之胜概也。

款识：乙亥冬，偶录《竹楼记》一则并图。新罗山人，时年七十有四

钤印：眉州（白文）、秋岳、空尘诗画（朱文）

松岭飞瀑图轴

立轴　纸本　水墨
乾隆二十年乙亥（一七五五年）作
121.1cm×61.9cm
上海博物馆藏

款识： 乙亥春华嵒写，时年七十有四
钤印： 华嵒（白文）

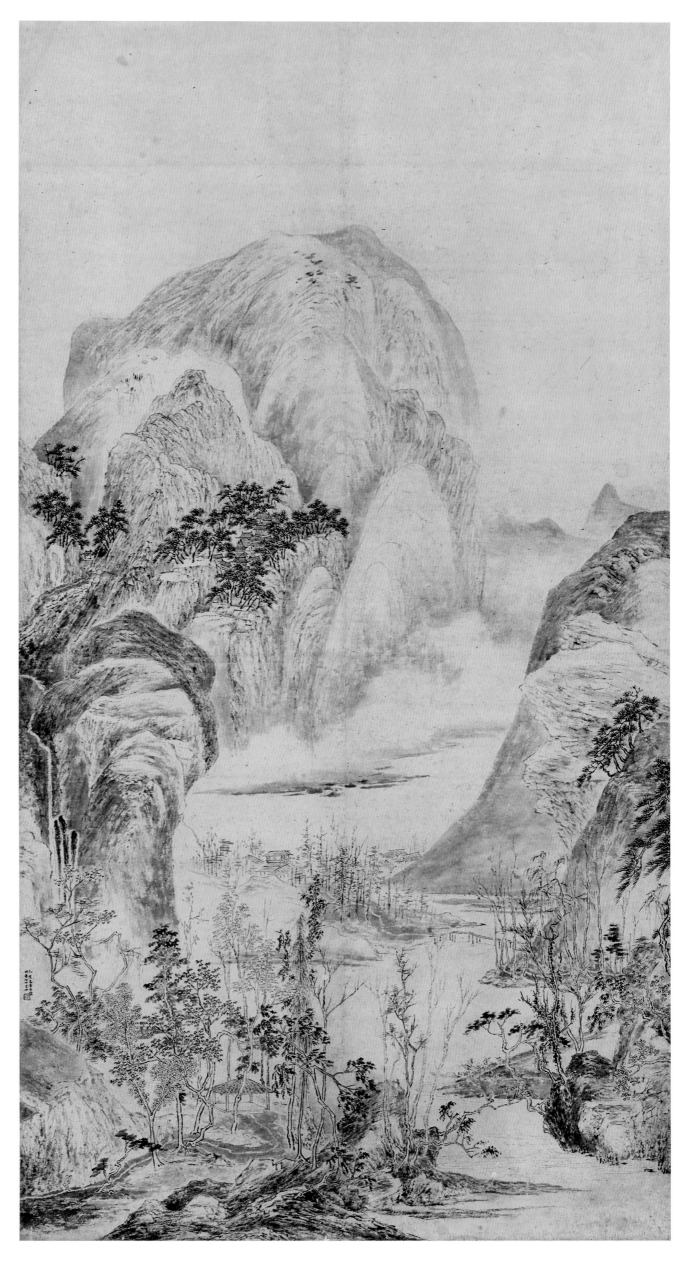

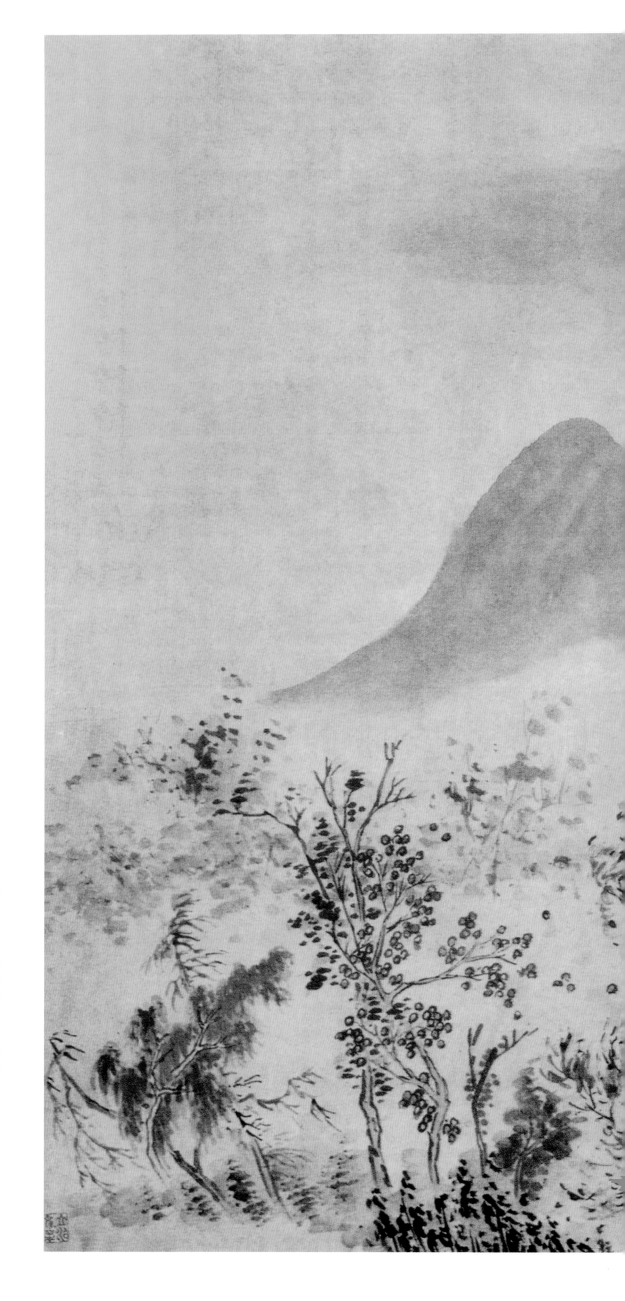

秋声赋意图

轴　纸本　水墨　淡设色
乾隆二十年乙亥（一七五五年）作
94cm×113.5cm
（日）大阪市立美术馆藏

款识：欧阳子方夜读书，闻有声自西南来者，悚然而听之，曰：“异哉！”初淅沥以潇飒，忽奔腾而砰湃，如波涛夜惊，风雨骤至。其触于物也，鏦鏦铮铮，金铁皆鸣；又如赴敌之兵，衔枚疾走，不闻号令，但闻人马之行声。予谓童子：“此何声也？汝出视之。”童子曰：“星月皎洁，明河在天，四无人声，声在树间。”

予曰：“噫嘻悲哉！此秋声也，胡为乎来哉？盖夫秋之为状也：其色惨淡，烟霏云敛；其容清明，天高日晶；其气慄冽，砭人肌骨；其意萧条，山川寂寥。故其为声也，凄凄切切，呼号奋发。丰草绿缛而争茂，佳木葱茏而可悦；草拂之而色变，木遭之而叶脱。其所以摧败零落者，乃一气之余烈。夫秋，刑官也，于时为阴；又兵象也，于行为金，是谓天地之义气，常以肃杀而为心。天之于物，春生秋实，故其在乐也，商声主西方之音；夷则为七月之律。商，伤也，物既老而悲伤；夷，戮也，物过盛而当杀。嗟乎！草木无情，有时飘零。人为动物，惟物之灵。百忧感其心，万事劳其形。有动乎中，必摇其精。而况思其力之所不及，忧其智之所不能，宜其渥然丹者为槁木，黟然黑者为星星，奈何以非金石之质，欲与草木而争荣。念谁为之戕贼，亦何恨乎秋声！”童子莫对，垂头而睡。但闻四壁虫声唧唧，如助予之叹息。

款识：乙亥冬十月新罗山人写，时年七十有四

钤印：华嵒（白文）、秋岳（白文）

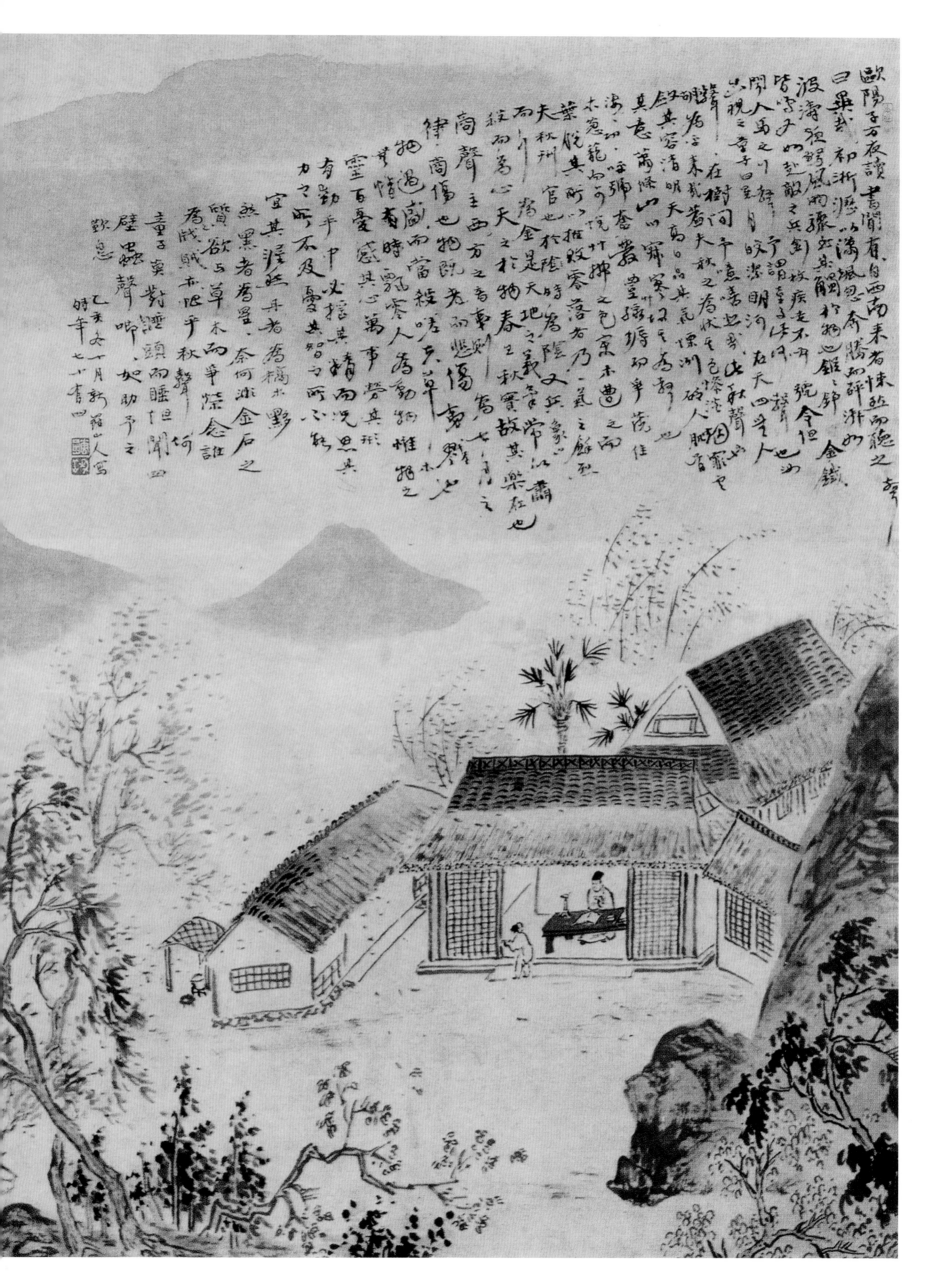

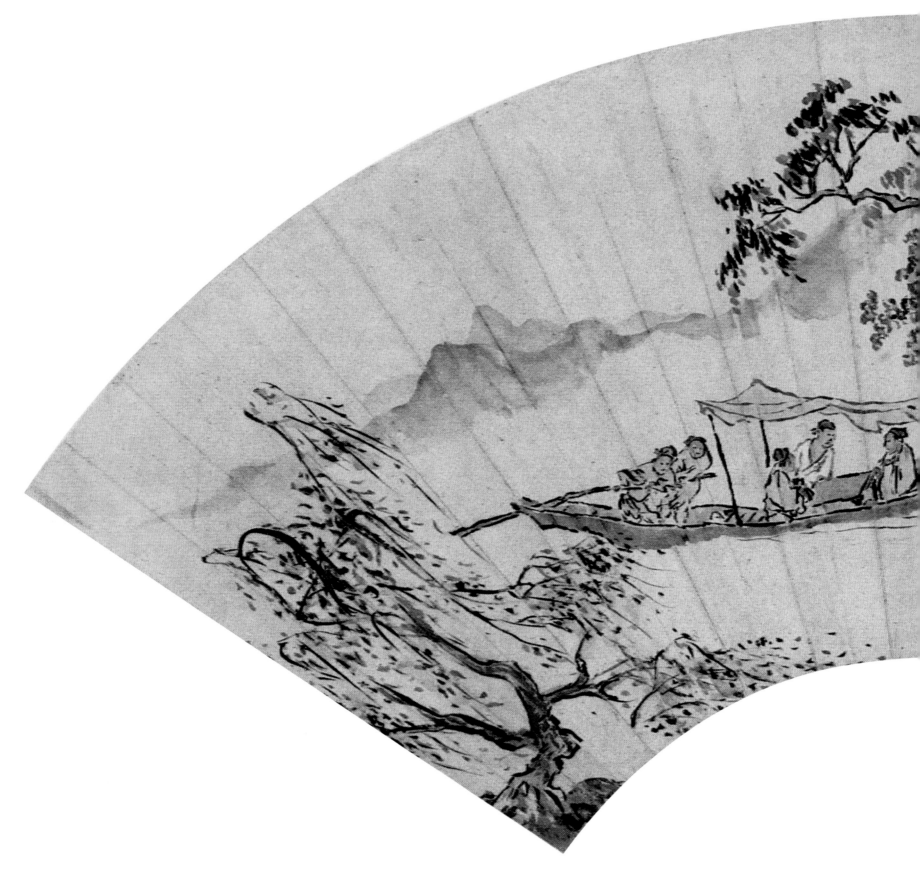

舟游图扇页

纸本　设色
乾隆二十年乙亥（一七五五年）作
上海博物馆藏

款识： 乙亥秋日新罗山人写于小园之讲声书舍
钤印： 华嵒（白文）

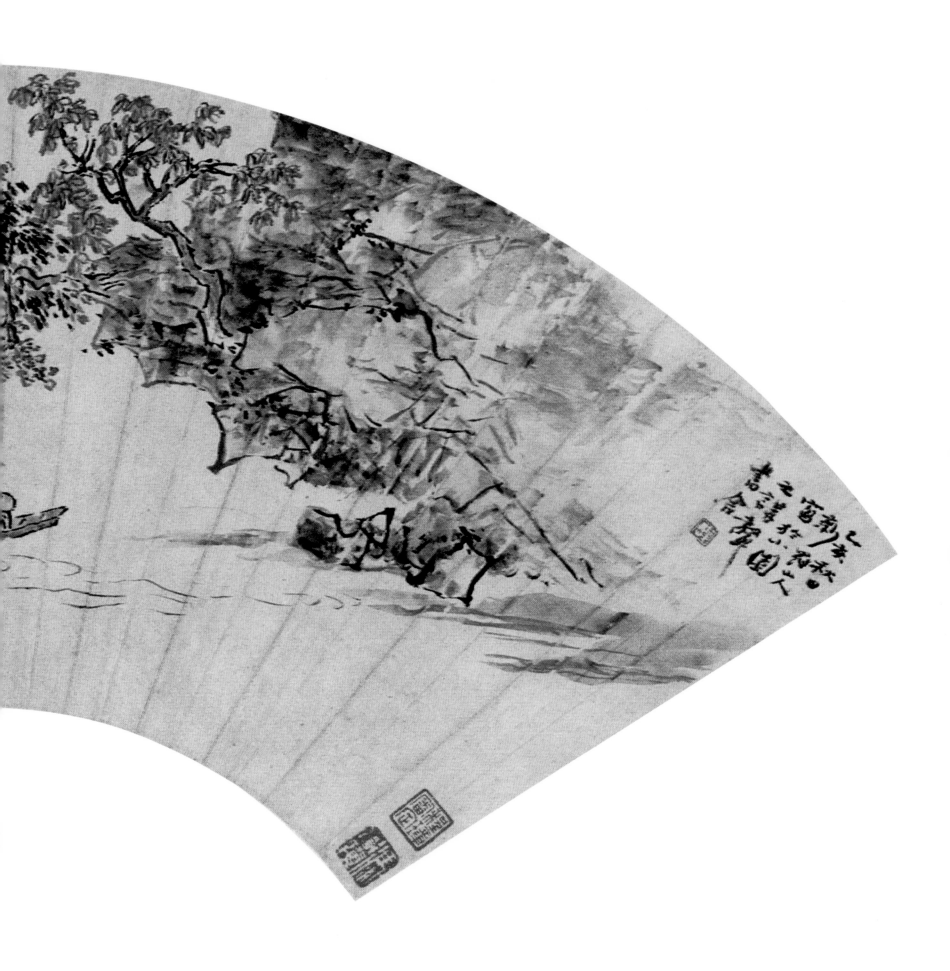

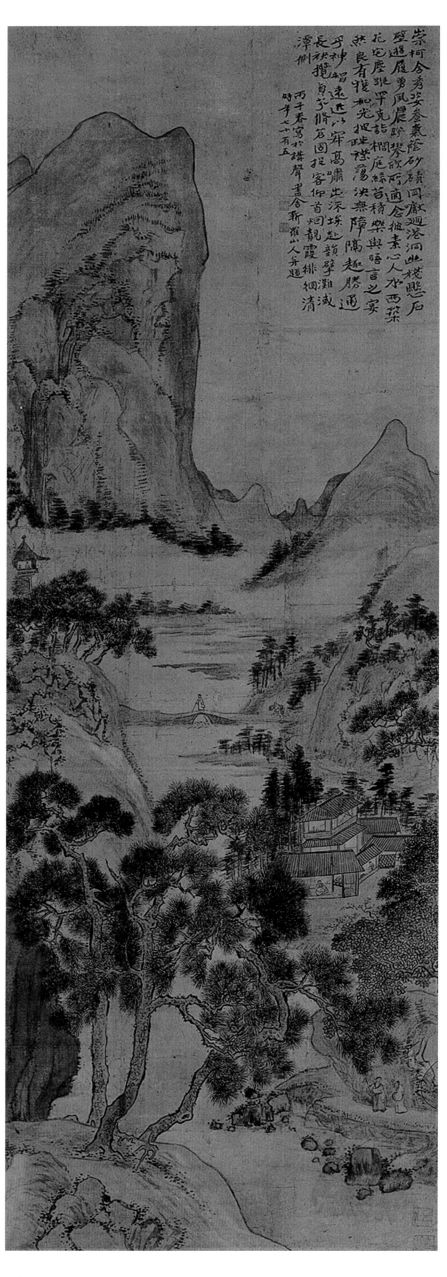

寻春图

轴　绢　设色
乾隆二十一年丙子（一七五六年）春作
173cm×57.5cm
安徽省博物馆藏

题识： 崇柯含秀姿，养气荫砂碛。冈巘回港洞，幽栈悬石壁。游履勇风晨，践攀欣所适。念彼素心人，水西筑山宅。人踪罕克诣，桐庭绿苔积。乐与晤言之，晏然良有获。和光披疏襟，荡泆无障隔。趣胜通乎神，智远近以寂。

款识： 丙子春写于讲声书舍，新罗山人并题。时年七十有五

钤印： 华嵒（白文）、秋岳（白文）

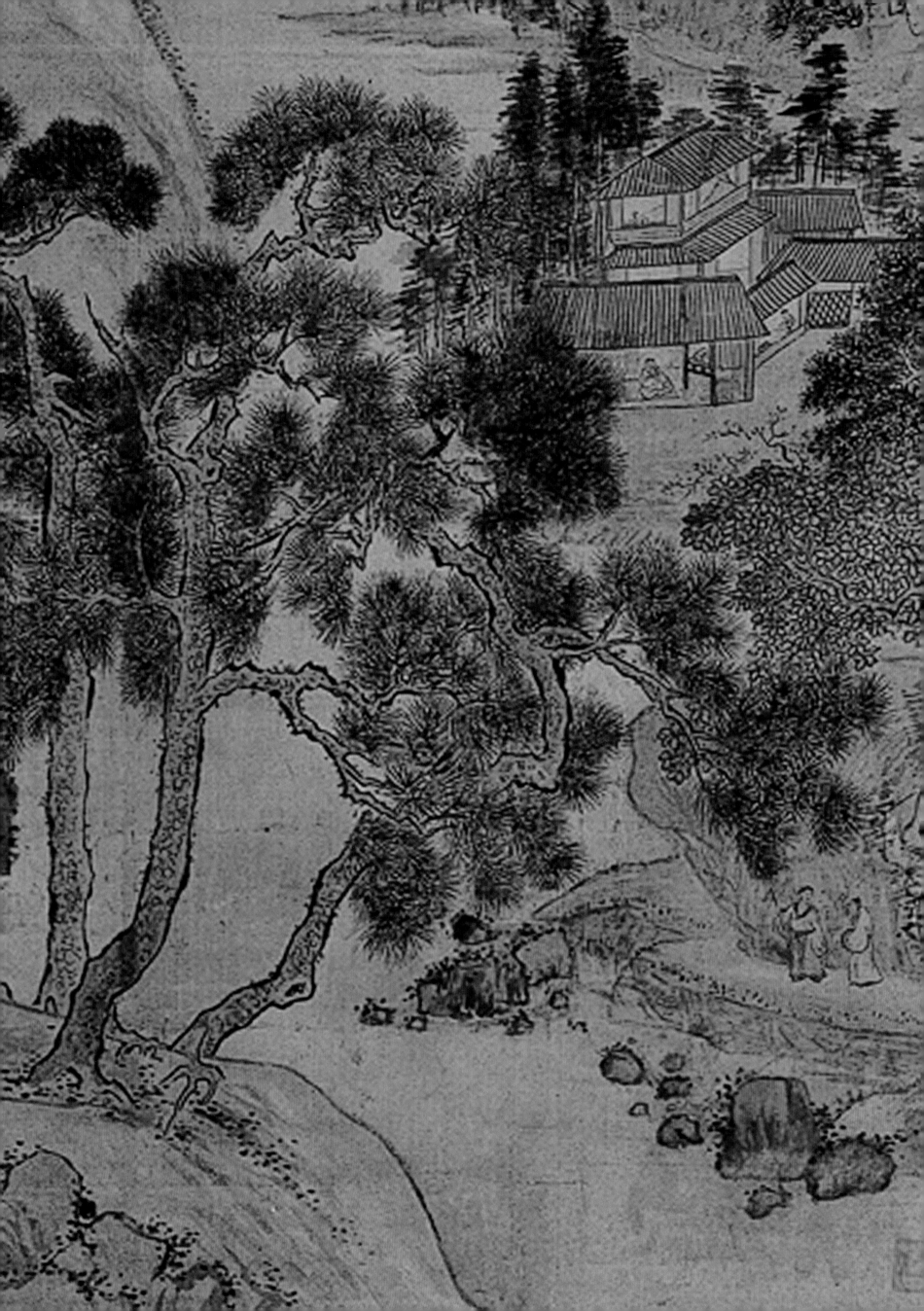

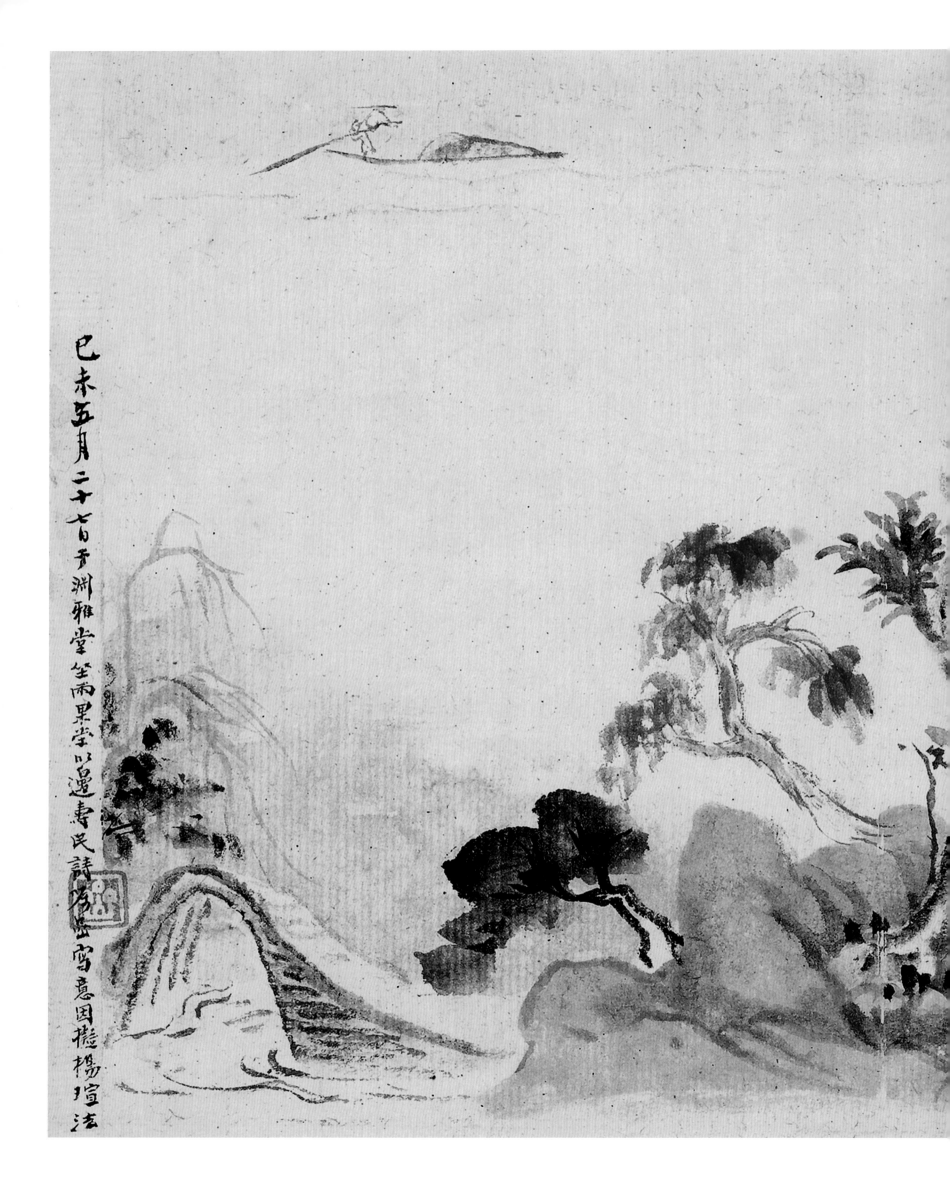

巳未五月二十七日于渊雅堂笙雨果堂以邊壽民詩為盦雪意囚橅楊瑄法

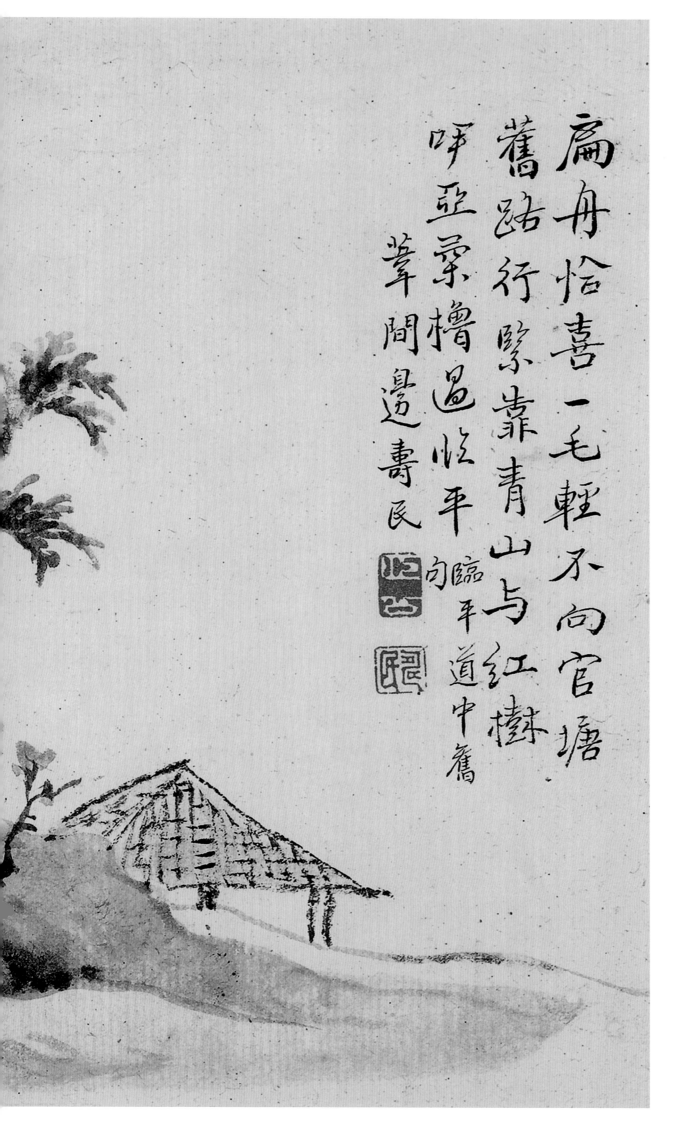

扁舟恰喜一毛輕不向官塘
舊路行緊靠青山與紅樹
呼亞柔櫓過臨平
葦間邊壽民

臨平道中舊句

春溪泛舟图

册页
乾隆四年己未（一七三九年）五月作
19.6cm×28cm
艺术市场拍卖品

款识： 己未五月二十七日于渊雅堂坐雨，果堂以边寿民诗嘱喦写意，因拟杨瑄法
题识： 边寿民（一六八四—一七五二）题：扁舟恰喜一毛轻，不向官塘旧路行。紧靠青山与红树，呼哑柔橹过临平。临平道中旧句。苇间边寿民。
钤印： 喦（白文）、颐公、寿民

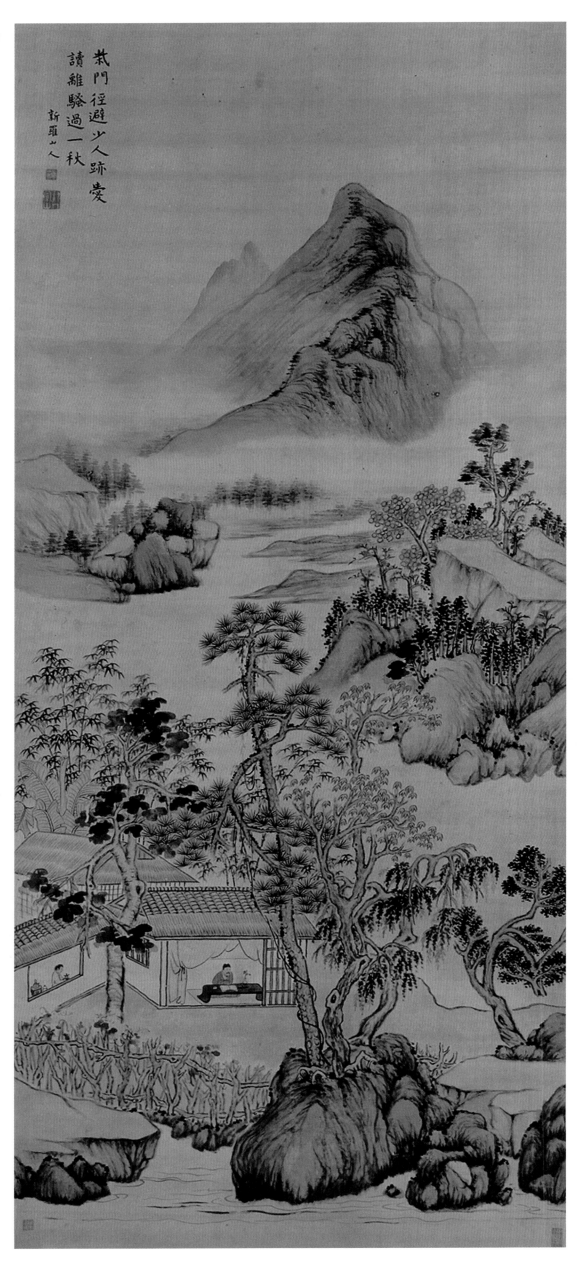

柴门读书图

轴 纸 设色

125cm×59.8cm

故宫博物院藏

题识：柴门径僻少人迹，爱读《离骚》过一秋。

款识：新罗山人

钤印：秋岳（白文）、新罗（白文）

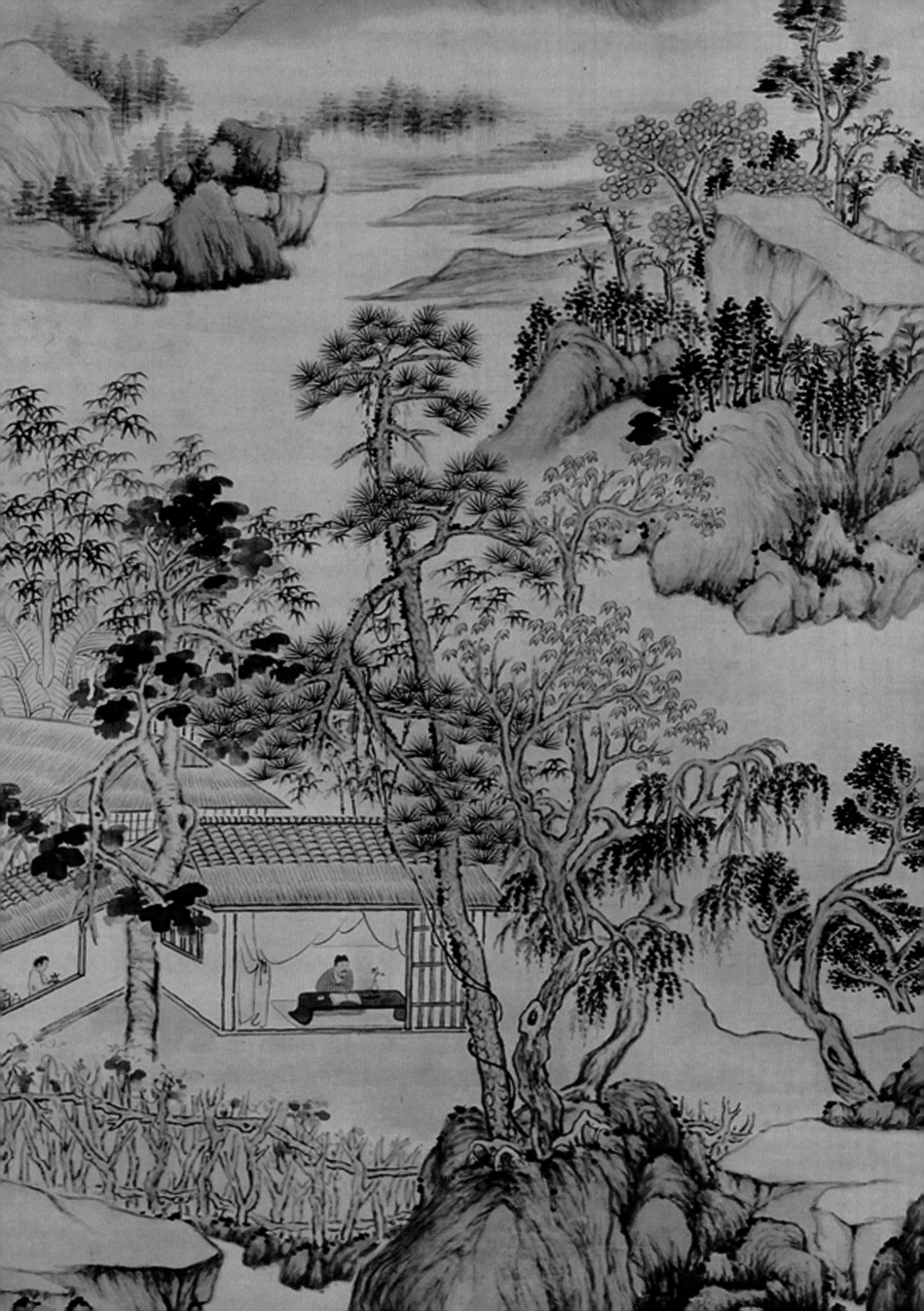

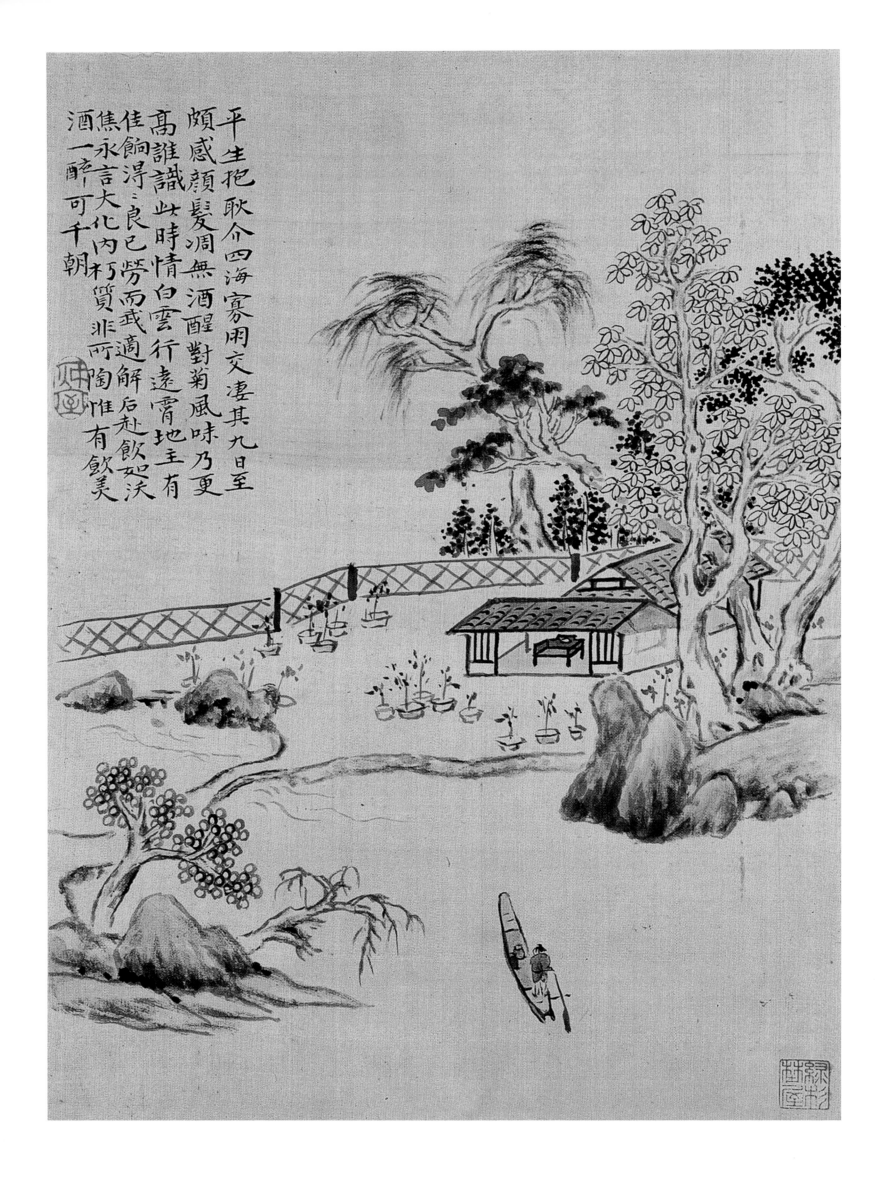

平生抱耿介四海寡朋交淒其九日至頗感顏髮凋無酒醒對菊風味乃更高誰識此時情白雲行遠霄地主有佳餉得得良已勞而我適解后赴飲如沃焦永言大化內朽質非所陶惟有飲美酒一醉可千朝

山水册（十二开）

册 绢 设色

30.5cm×22.5cm

天津市艺术博物馆藏

题识：平生抱耿介，四海寡朋交。淒其九日至，颇感颜发凋。无酒醒对菊，风味乃更高。谁识此时情，白云行远霄。地主有佳饷，得得良已劳。而我适解后，赴饮如沃焦。永言大化内，朽质非所陶。惟有饮美酒，一醉可千朝。

钤印：秋室（朱文）

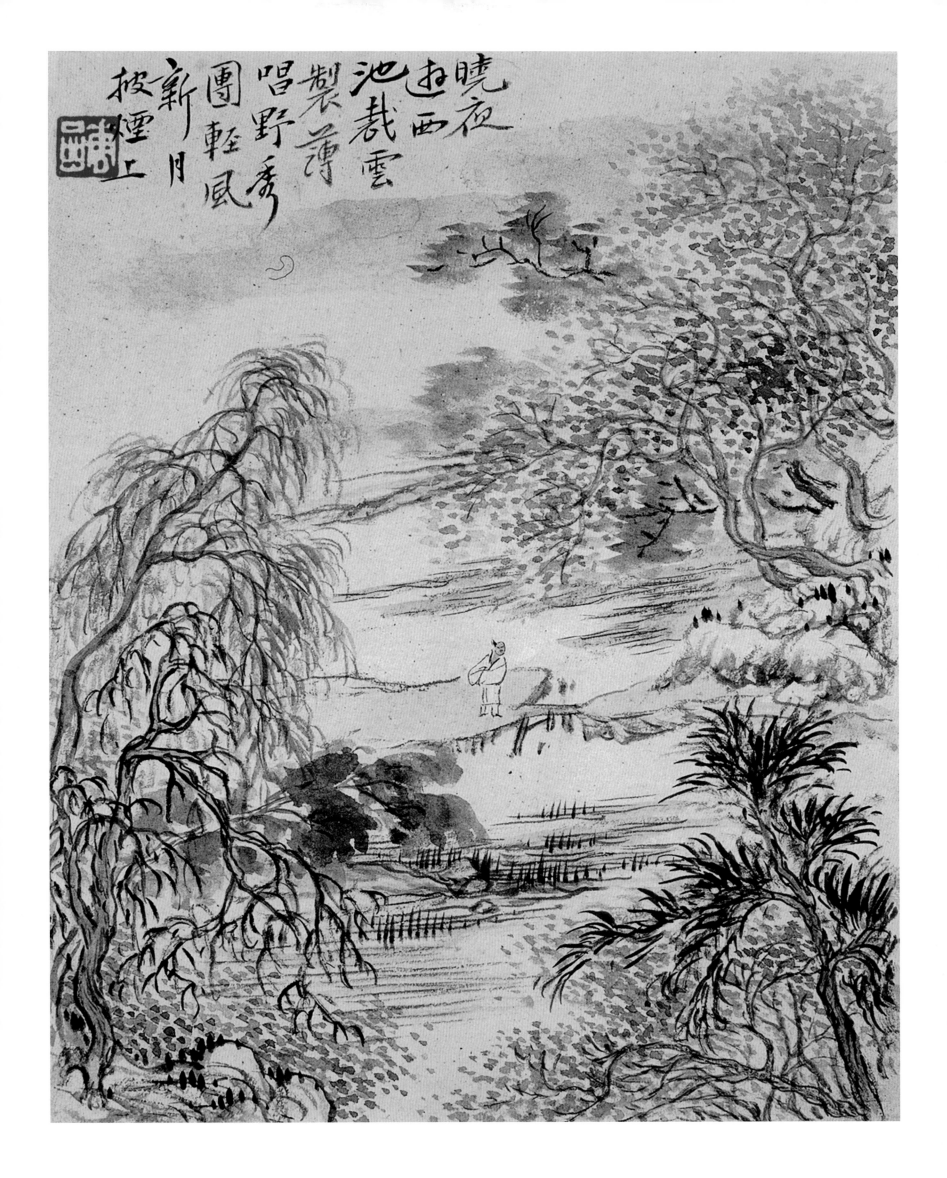

山水册（十六开）

册 纸 设色

23.5cm×17.6cm

无锡市博物馆藏

题识：晓夜游西池，裁云制薄唱。

野秀团轻风，新月披烟上。

款识：新罗山人

钤印：华嵒（白文）

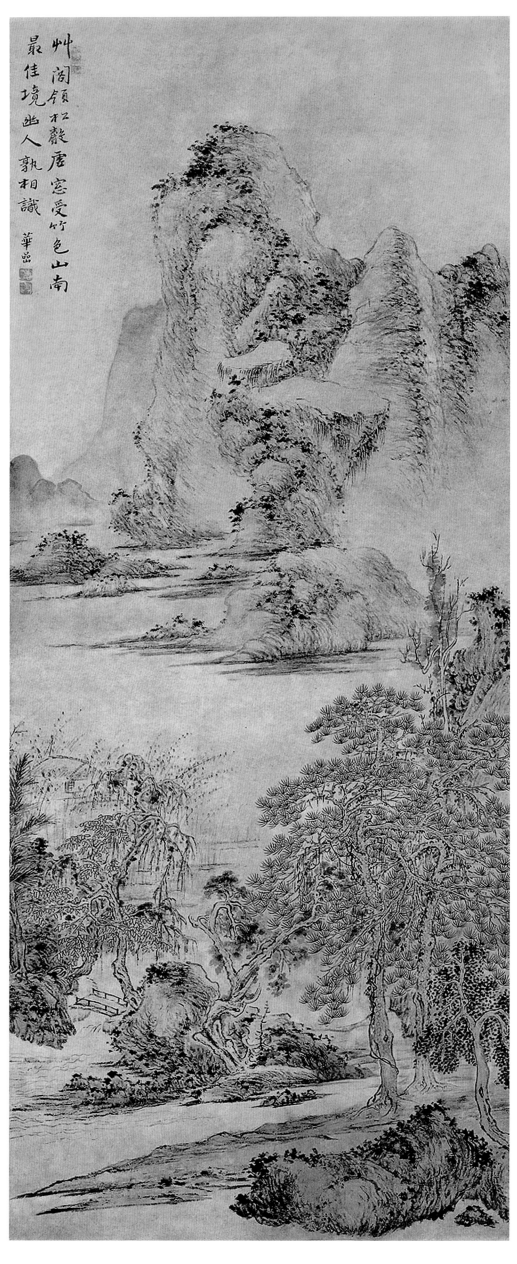

草阁松声图

立轴　纸本　水墨
139.1cm×55.5cm
上海博物馆藏

题识: 草阁领松声,虚窗受竹色。山南最佳境,幽人孰
相识。
款识: 华嵒
钤印: 玉山上行(朱文)、华嵒(白文)、秋岳(白文)

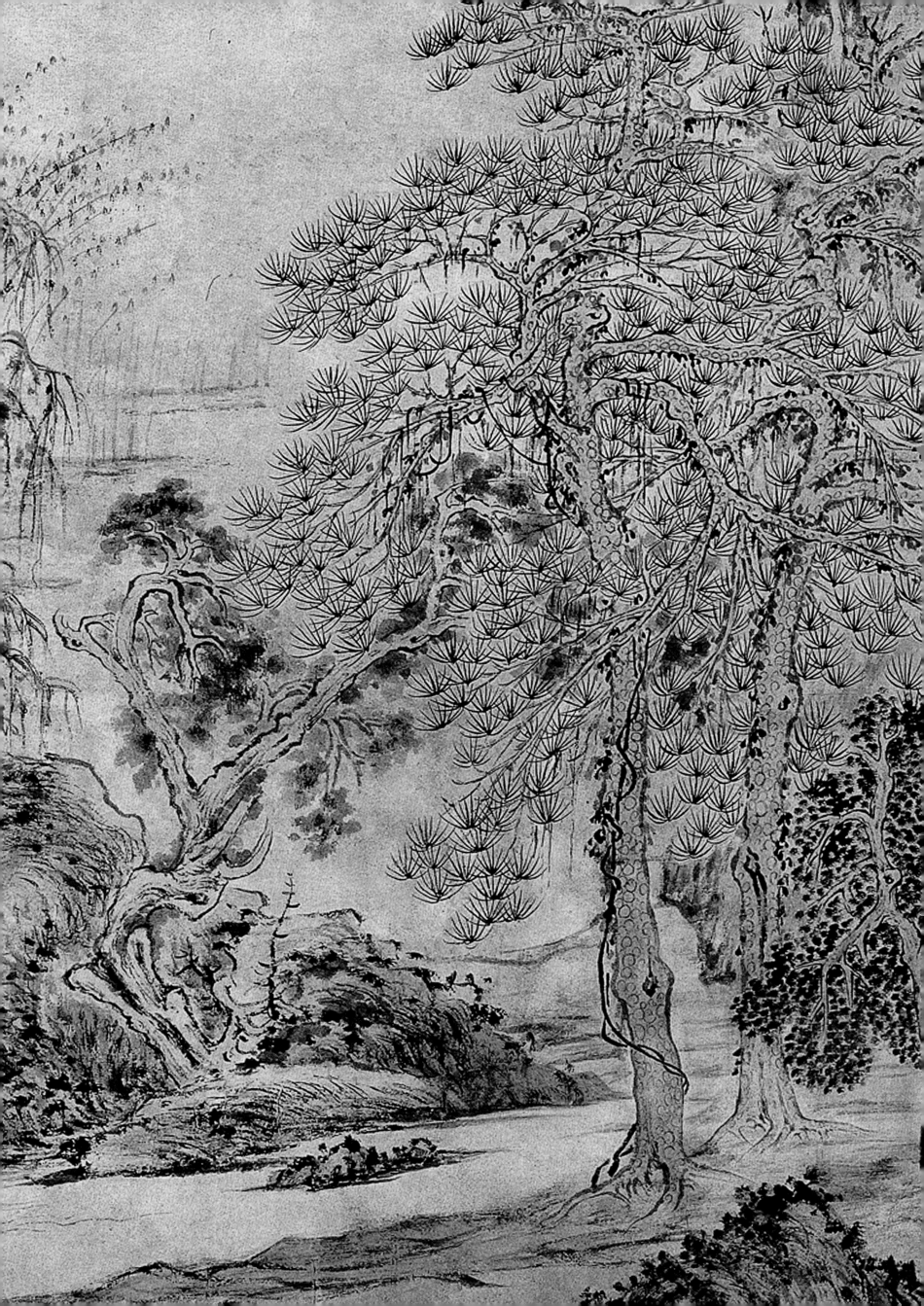

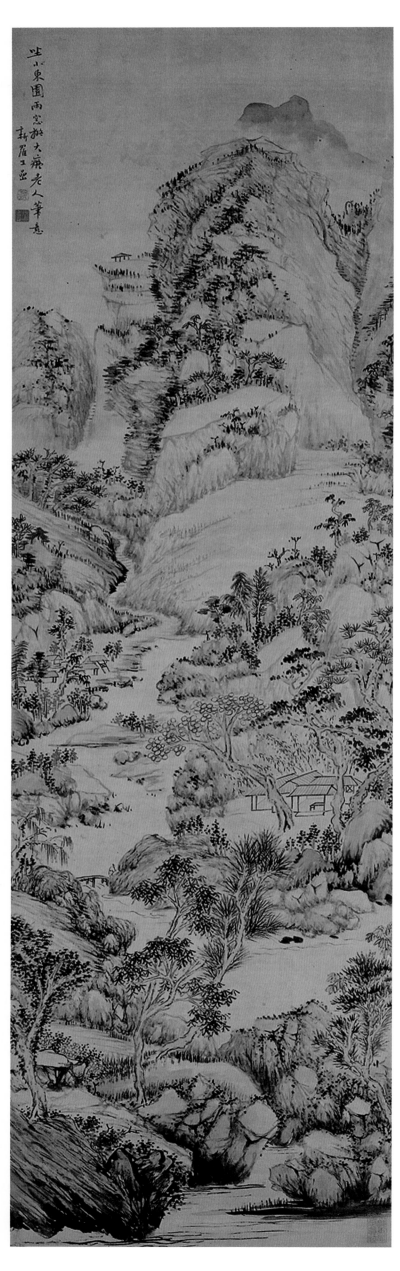

仿大痴山水

立轴　绢　设色
148.8cm×44cm
上海博物馆藏

题识： 坐小东园雨窗拟大痴老人笔意。
款识： 新罗生晶
钤印： 秋岳（朱文）、华晶（白文）

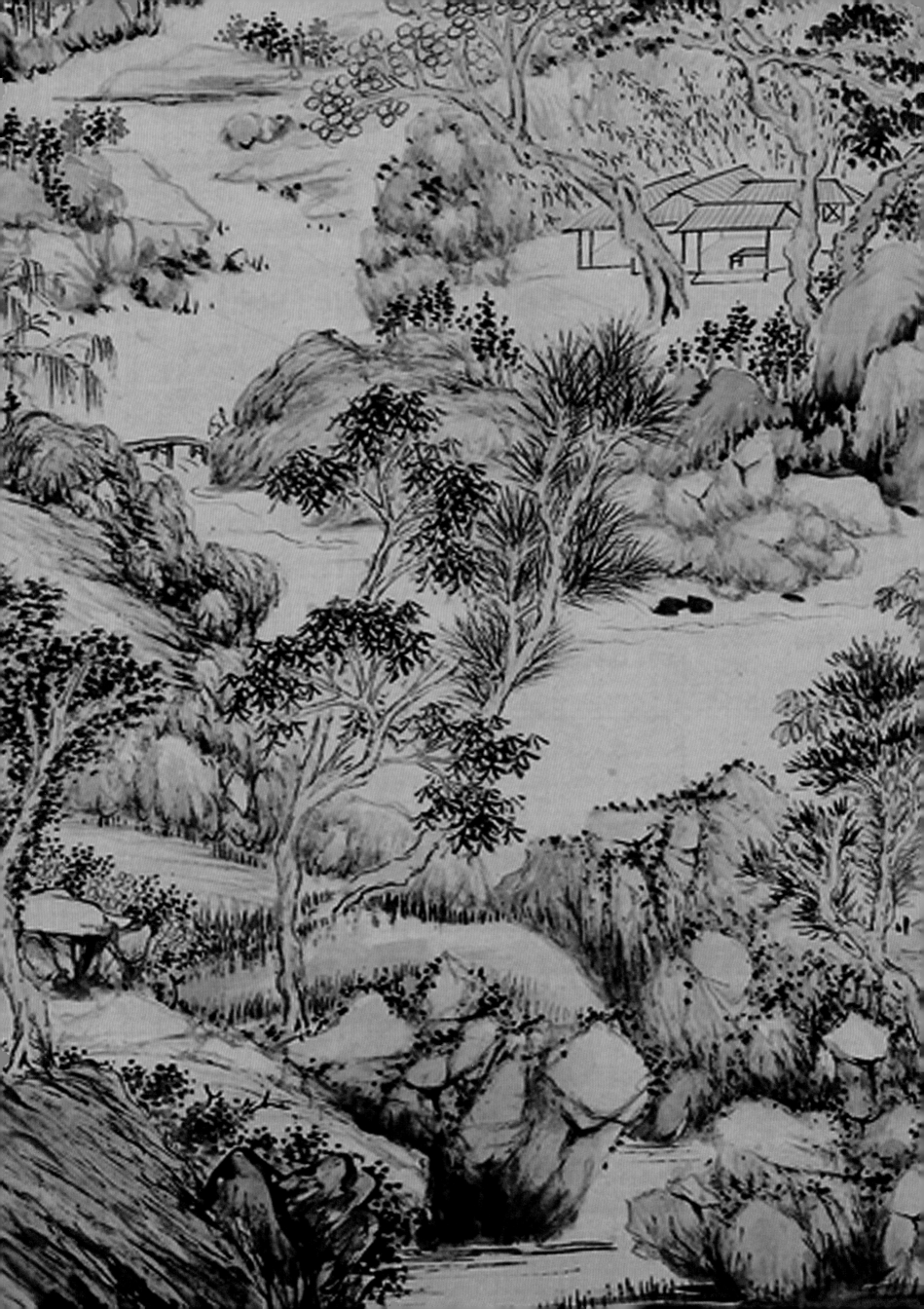

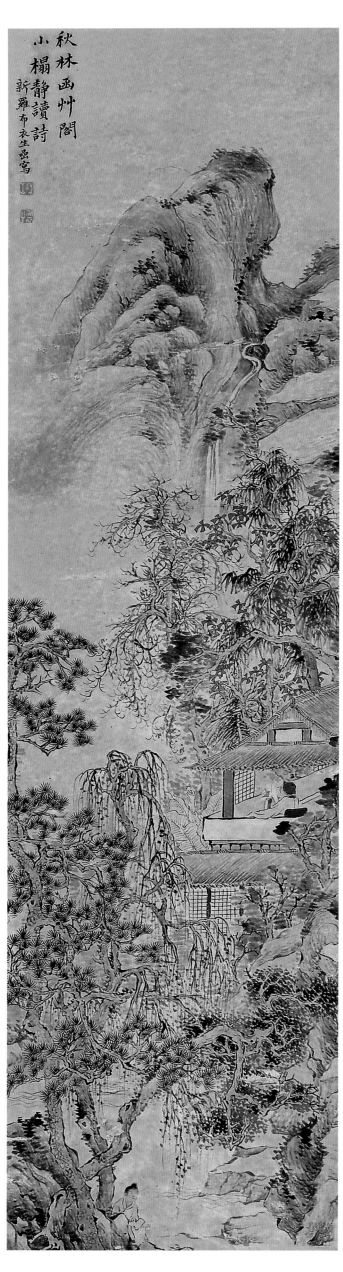

秋林草阁图

立轴

158cm×42cm

艺术市场拍卖品

题识： 秋林函草阁，小榻静读诗。

款识： 新罗布衣生喦写

钤印： 秋岳（白文）、布衣生（白文）

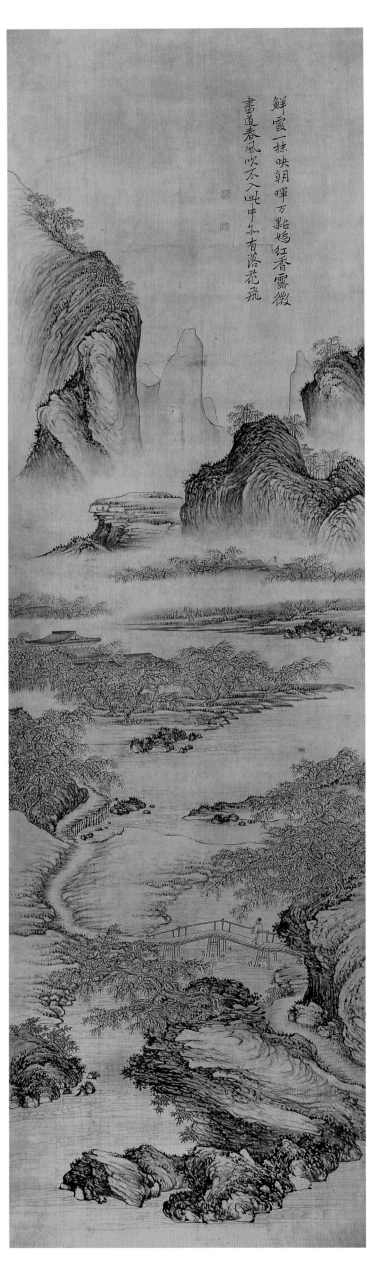

鮮霞一抹映朝暉万點嬌紅香露微 畫道春風吹不入此中尔有落花飛

春娇万红图

立轴

162cm×46cm

艺术市场拍卖品

题识: 鲜霞一抹映朝晖,万点娇红香露
微。尽道春风吹不入,此中亦有落花飞。

钤印: 秋岳(朱文)、臣晶(白文)

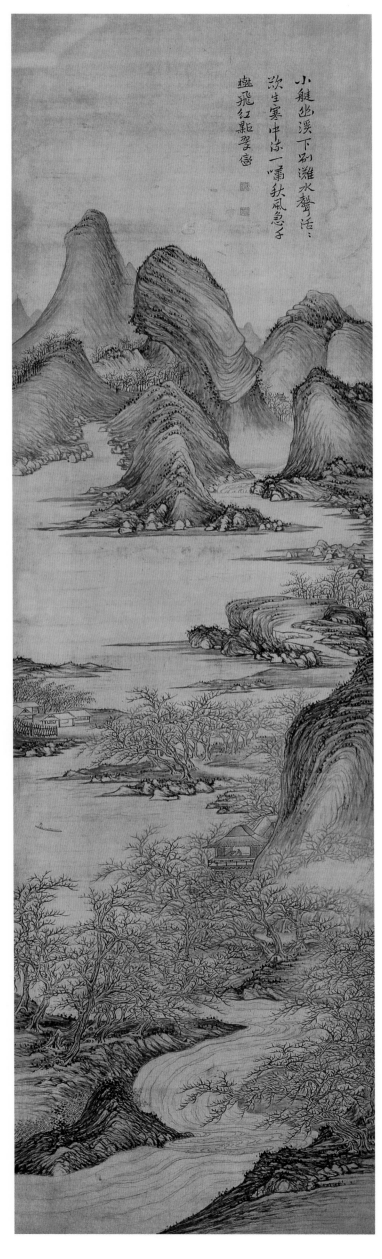

秋山红树图

镜心

161cm×46cm

艺术市场拍卖品

题识： 小艇幽溪下别滩，水声活活欲生寒。中流一啸秋风急，千树飞红点翠峦。

钤印： 秋岳（朱文）、臣晶（白文）

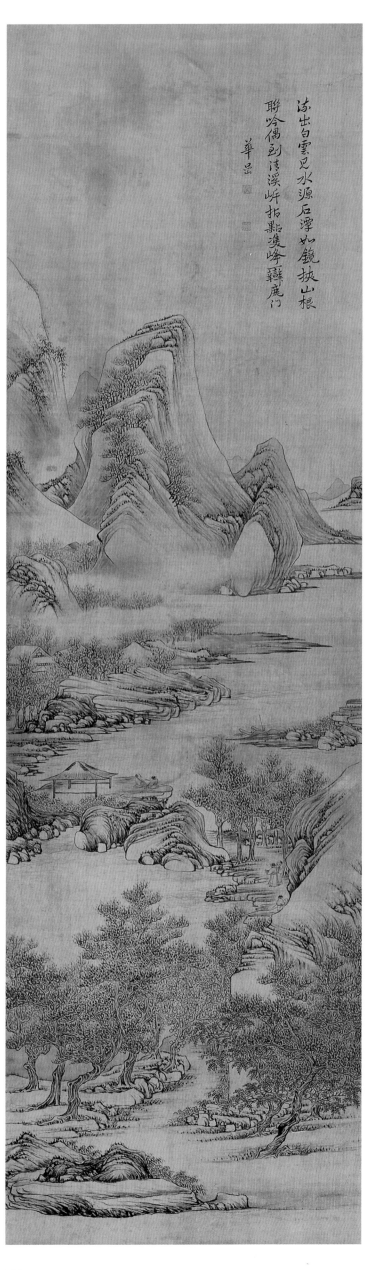

题识中落款：华嵒

湖天一览图

立轴
162cm×46cm
艺术市场拍卖品

题识： 流出白云见水源，石潭如镜挟山根。联
吟偶到清溪岸，指点双峰辩鹿门。
款识： 华嵒
钤印： 秋岳（朱文）、臣嵒（白文）

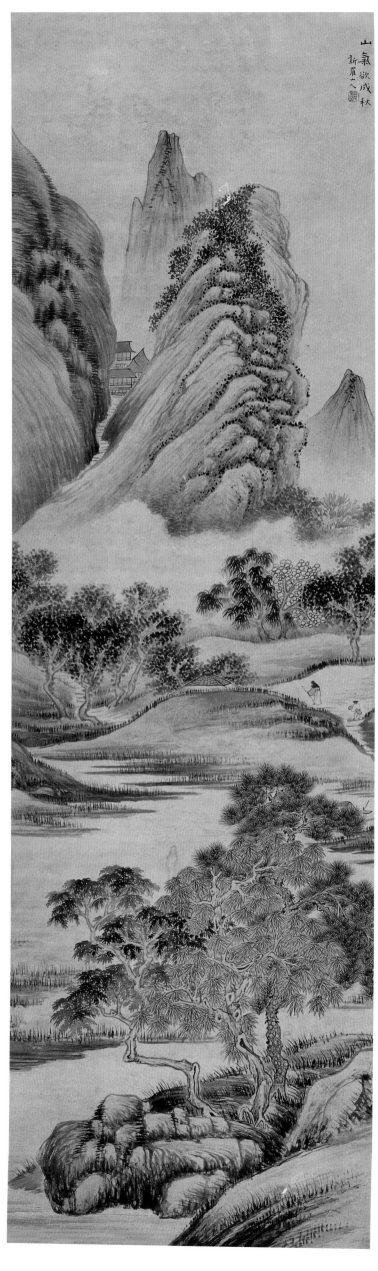

山气欲成秋图

立轴
150cm×43cm
艺术市场拍卖品

题识：山气欲成秋。
款识：新罗山人
钤印：秋岳（朱文）

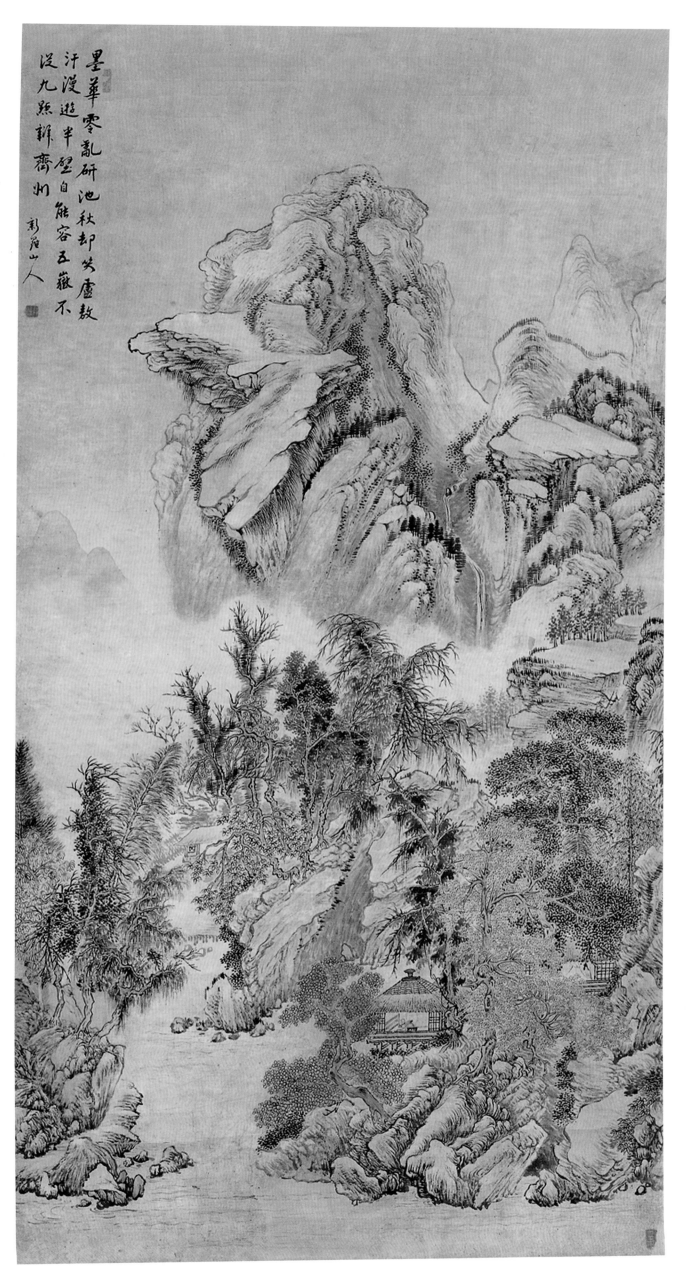

墨華零亂研池秋，卻笑盧敖汗漫遊。半壁自能容五嶽，不沒九點辨齊州。

新羅山人

水阁云峰图

轴　纸　设色

176.4cm×90.5cm

浙江省博物馆藏

题识：墨华零乱砚池秋，却笑卢敖汗漫游。半壁自能容五岳，不从九点辨齐州。

款识：新罗山人

钤印：工拙随意（白文）、秋岳（白文）、枝隐（白文）

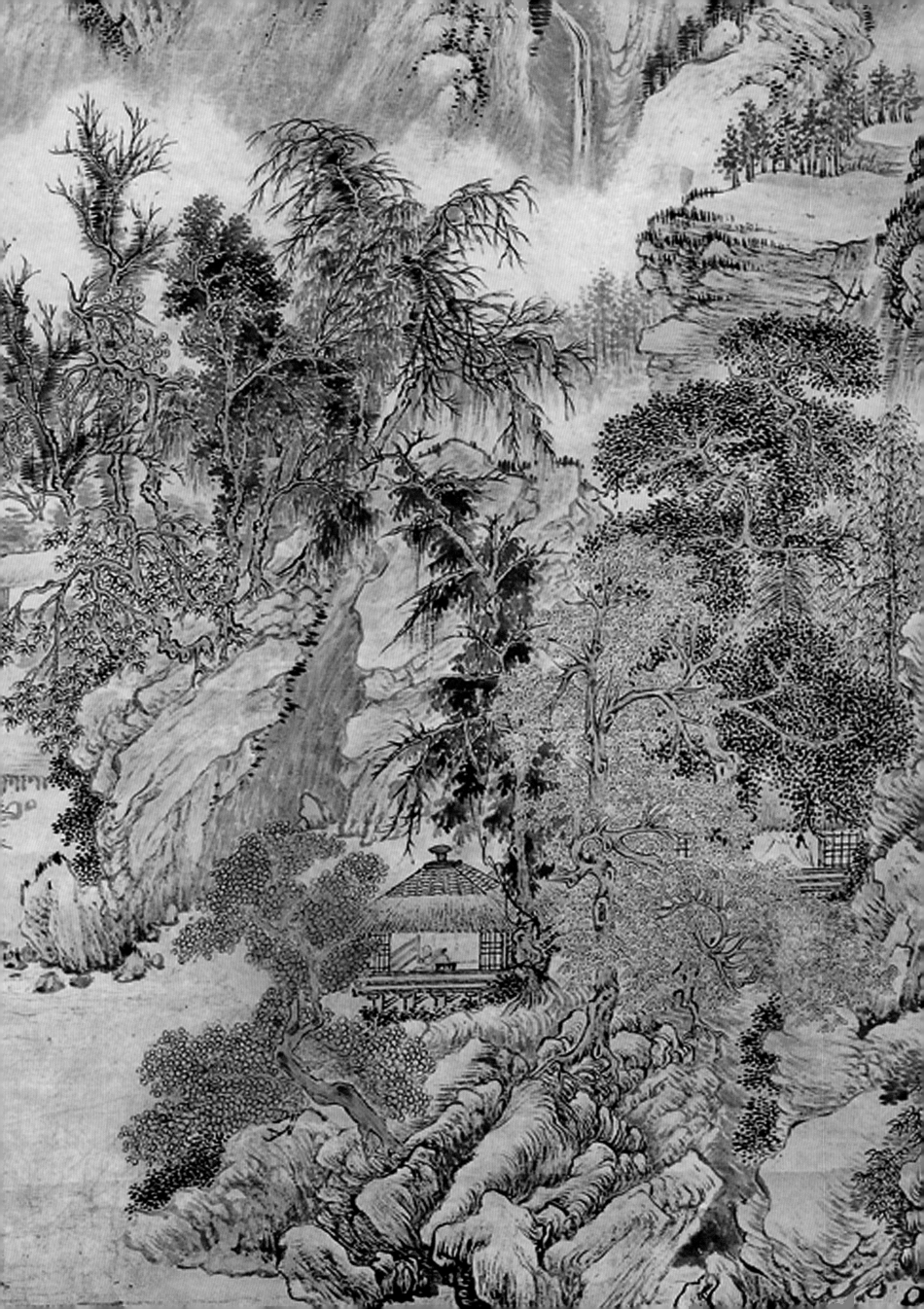

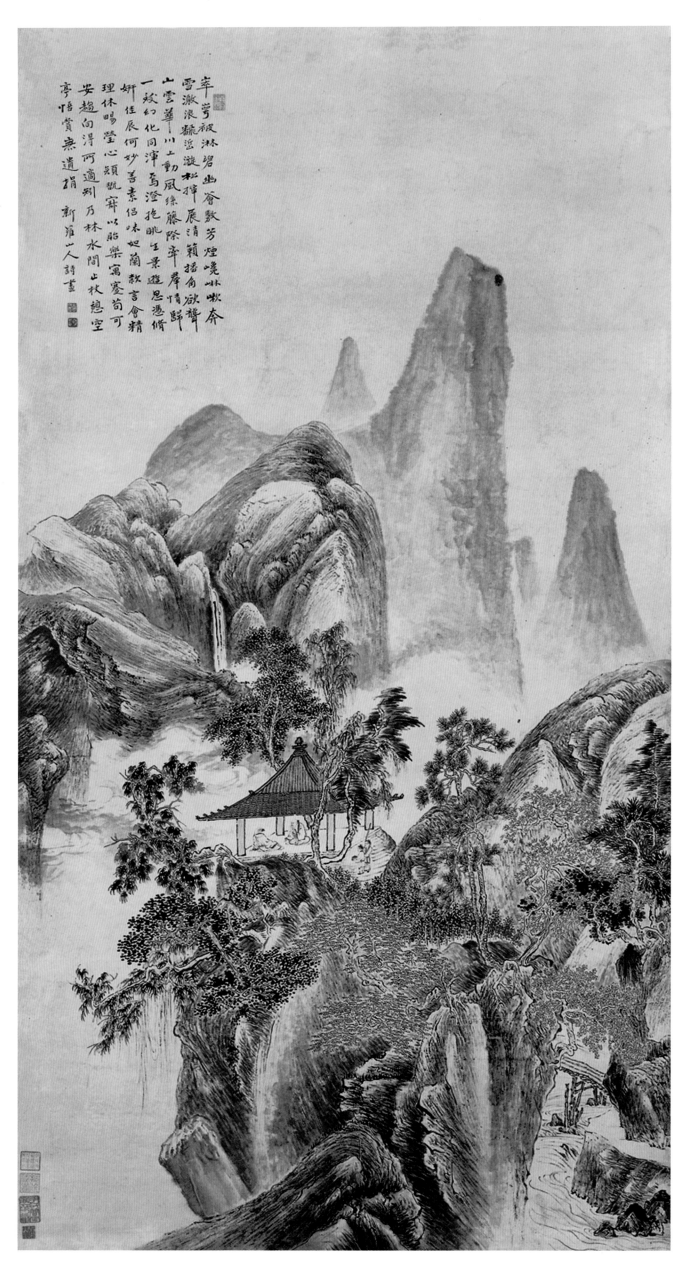

空亭悟赏图

轴 纸 墨笔

128.3cm×94.7cm

上海博物馆藏

题识： 崒嶂被淋碧，幽荟敷芳烟。巉峋漱奔雪，激浪翻汦漩。松掸展清籁，播角欲聋山。云华川上动，风丝藤际牵。群情归一致，幻化同浑焉。澄抱眺生景，游思凭修妍。佳辰何妙善，素侣味如兰。款言会精理，休旸莹心顽。玩寂以贻乐，寓蹇苟可安。趋向得所适，矧乃云水间。止杖憩空亭，悟赏无遗捐。

款识： 新罗山人诗画

钤印： 华喦（白文）、秋岳（白文）

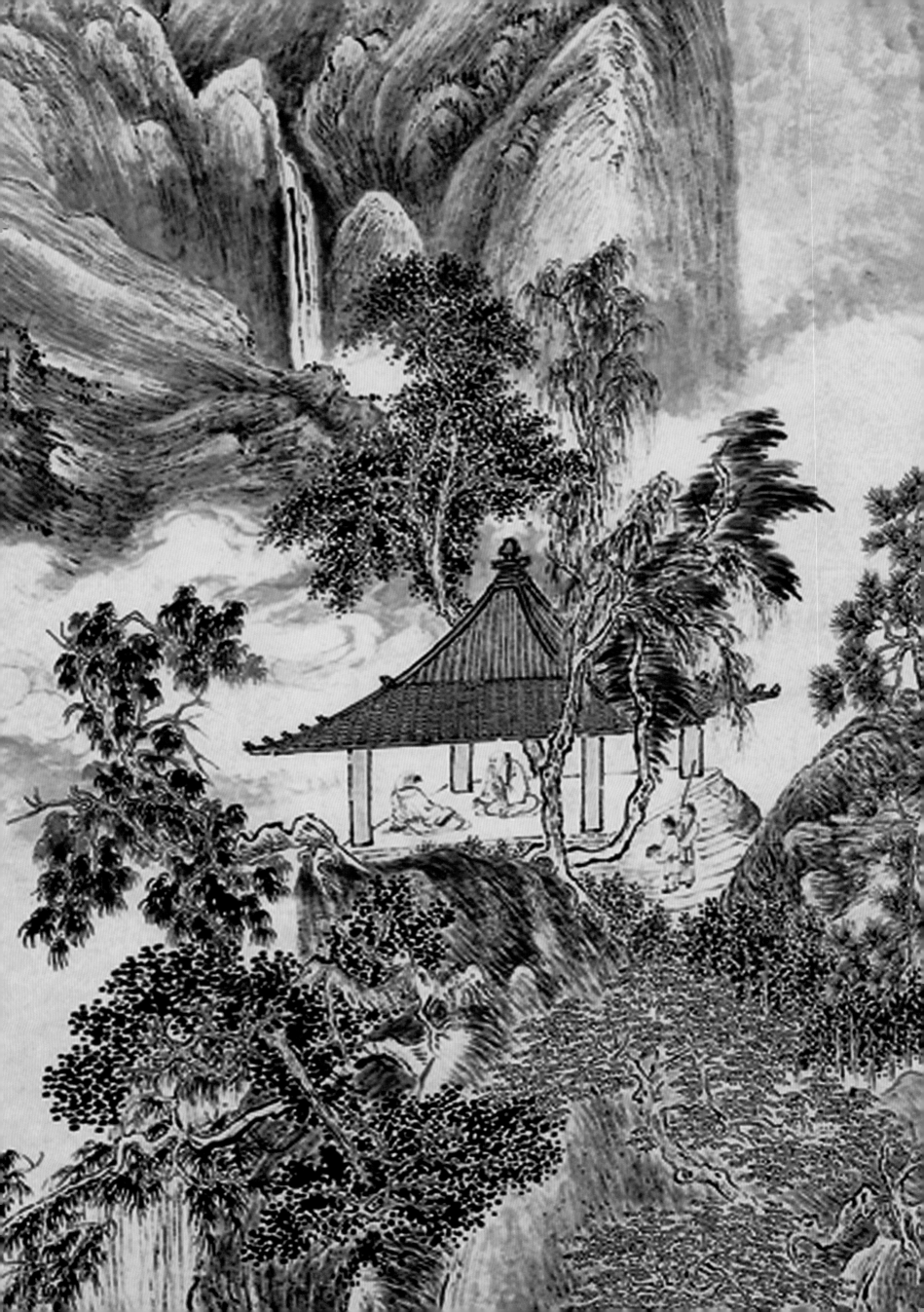

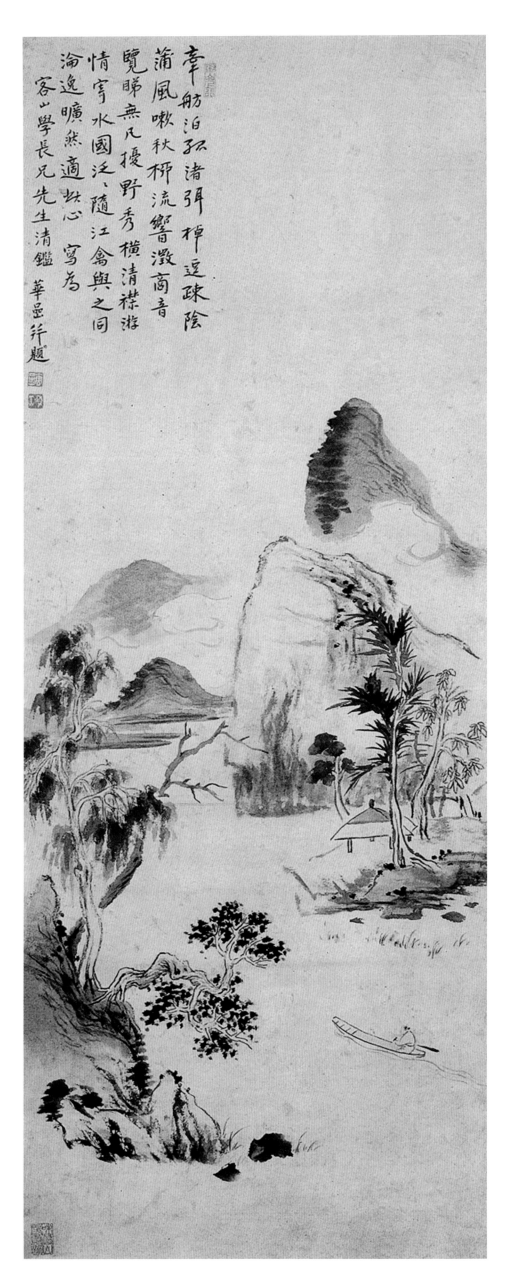

牵舫泊孤渚，弭棹逗疏阴。蒲风嗽秋柳，流响澄商音。览睇无凡扰，野秀横清襟。游情寄水国，泛泛随江禽。与之同沦逸，旷然适此心。写为客山学长兄先生清鉴　华嵒并题

舫游孤渚图

轴　纸　墨笔

114.5cm×42.4cm

天津市艺术博物馆藏

题识： 牵舫泊孤渚，弭棹逗疏阴。蒲风嗽秋柳，流响澄商音。
览睇无凡扰，野秀横清襟。游情寄水国，泛泛随江禽。与之
同沦逸，旷然适此心。
写为客山学长兄先生清鉴
款识： 华嵒并题
钤印： 华嵒（白文）、秋岳（白文）

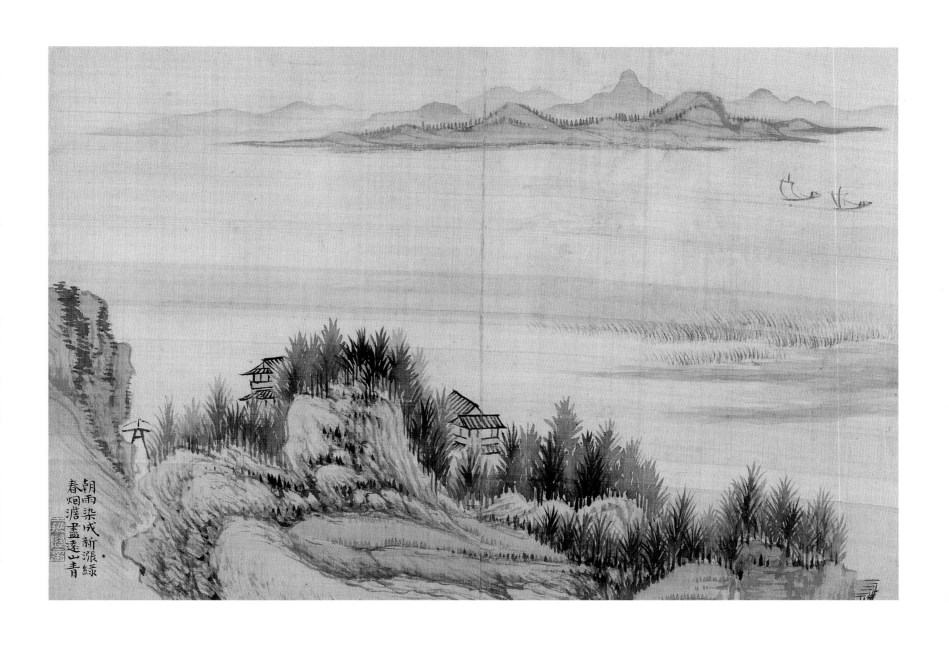

朝雨染成新涨绿
春烟澹尽远山青
乾隆（印）

溪山隐居图

册页（十开）
25cm×37cm
艺术市场拍卖品

题识： 朝雨染成新涨绿，春烟澹尽远山青。

钤印： 工拙随意（白文）

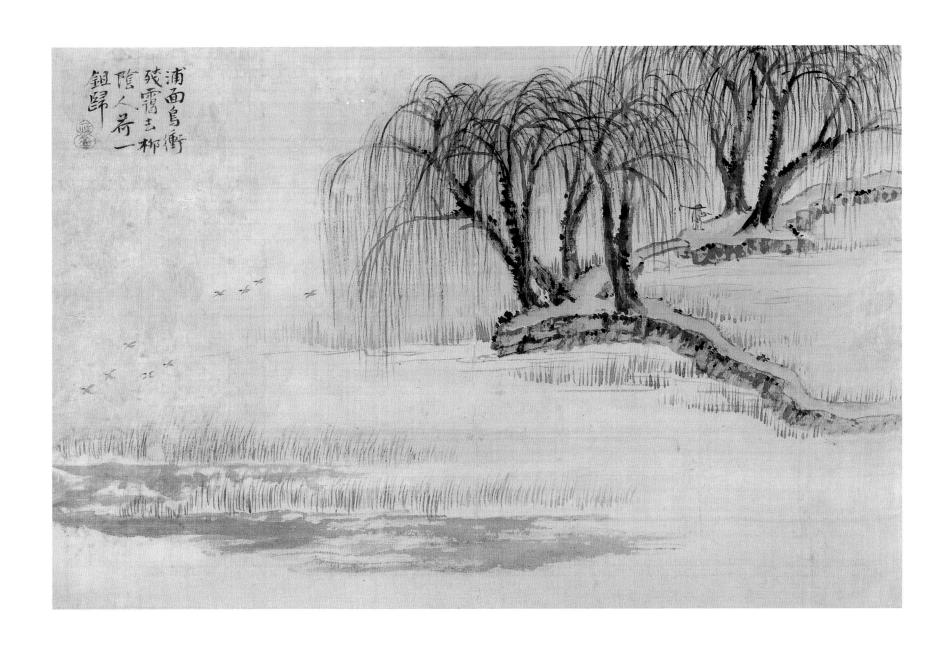

溪山隐居图

册页（十开）
25cm×37cm
艺术市场拍卖品

题识： 浦面鸟冲残霭去，柳阴人荷一锄归。
钤印： 秋岳（朱文）

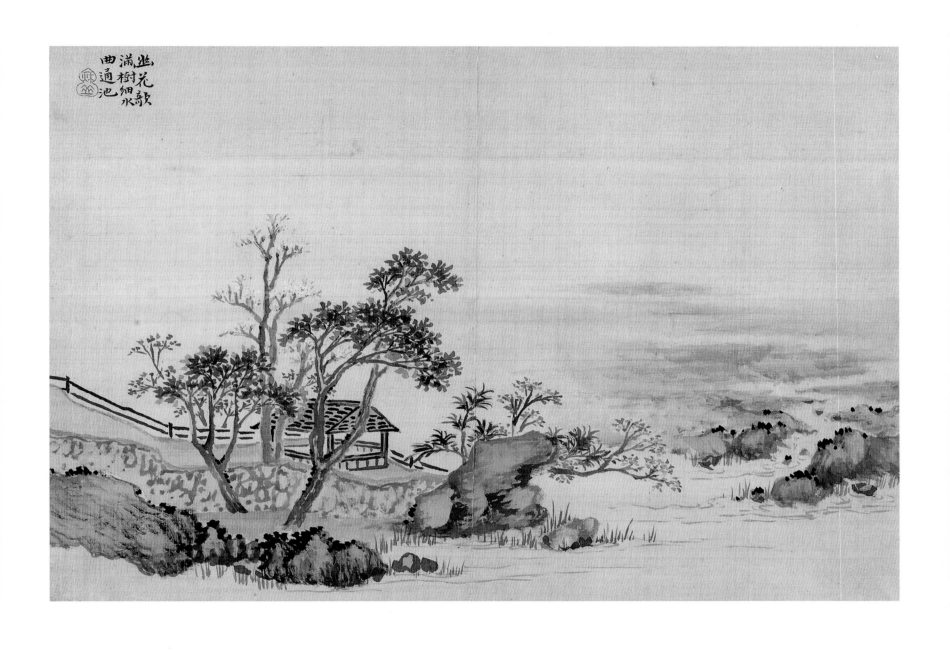

溪山隐居图

册页（十开）

25cm×37cm

艺术市场拍卖品

题识：幽花欹满树，细水曲通池。

钤印：秋岳（朱文）

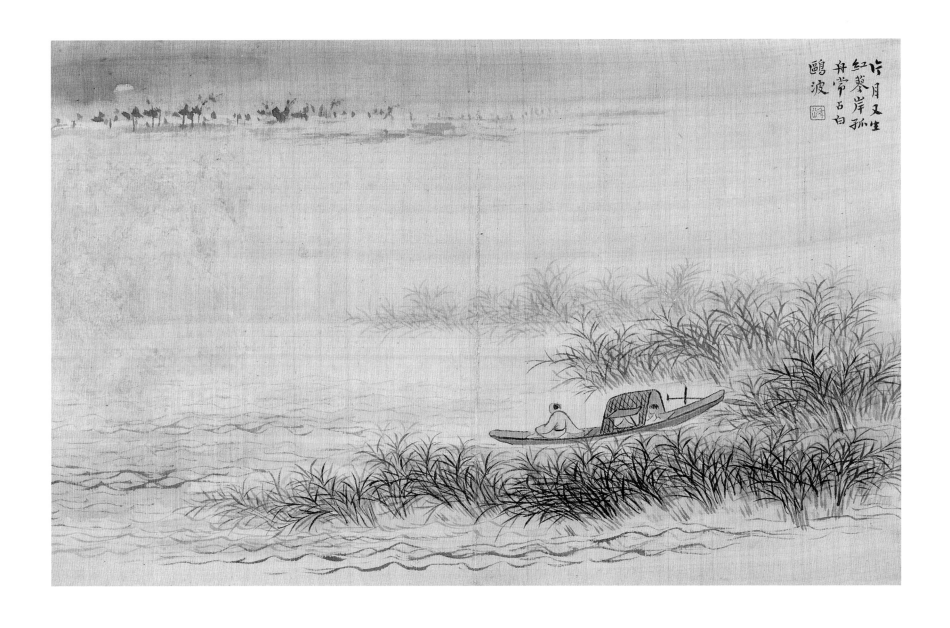

片月又生紅蓼岸
孤舟常占白鷗波

溪山隐居图

册页（十开）
25cm×37cm
艺术市场拍卖品

题识：片月又生红蓼岸，孤舟常占白鸥波。
钤印：秋岳（朱文）

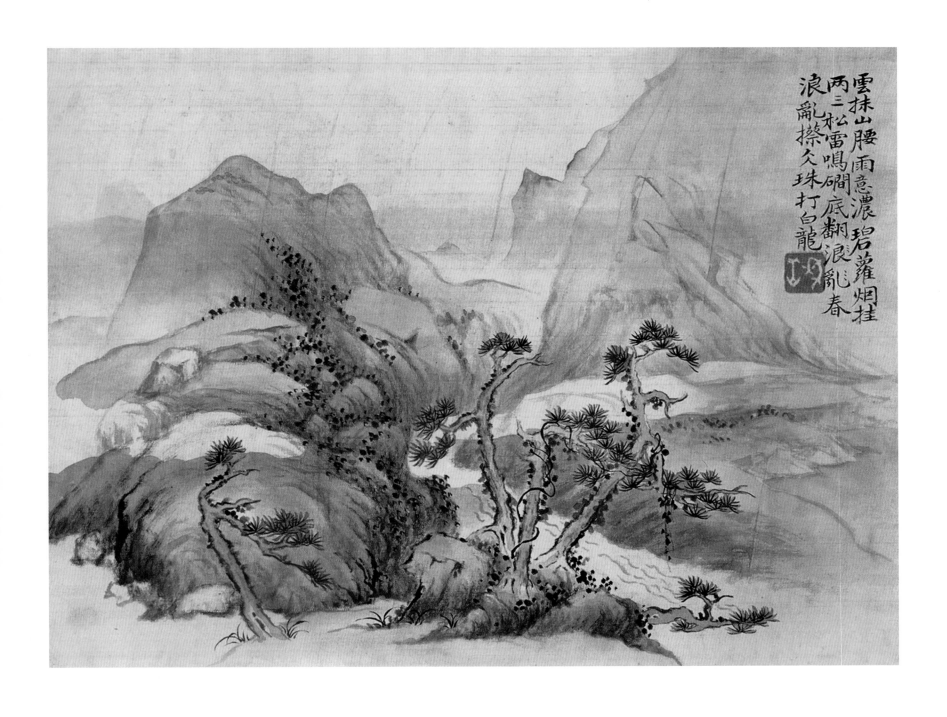

云抹山腰雨意浓，碧萝烟挂两三松。雷鸣涧底翻浪乱春，乱擦冰珠打白龙。

杂画册

册页（八开）

21.5cm×28cm

艺术市场拍卖品

题识： 云抹山腰雨意浓，碧萝烟挂两三松。雷鸣涧
底翻春浪，乱擦冰珠打白龙。

钤印： 秋岳（白文）

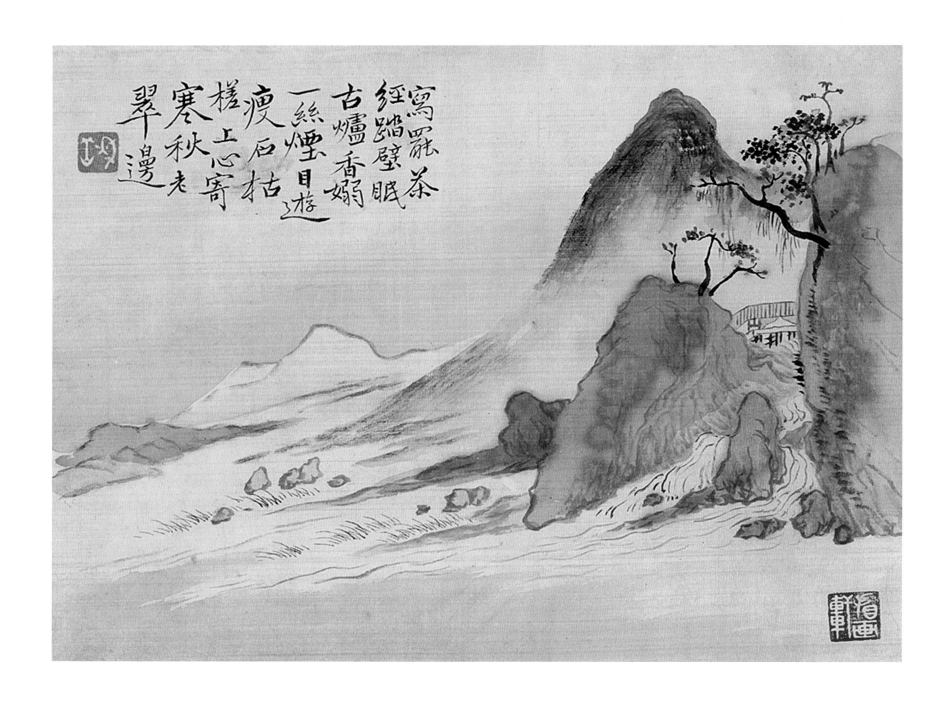

杂画册

册页
21.5cm×28cm
艺术市场拍卖品

题识：写罢茶经踏壁眠，古炉香嫋一丝
烟。目游瘦石枯槎上，心寄寒秋老翠边。
钤印：秋岳（白文）

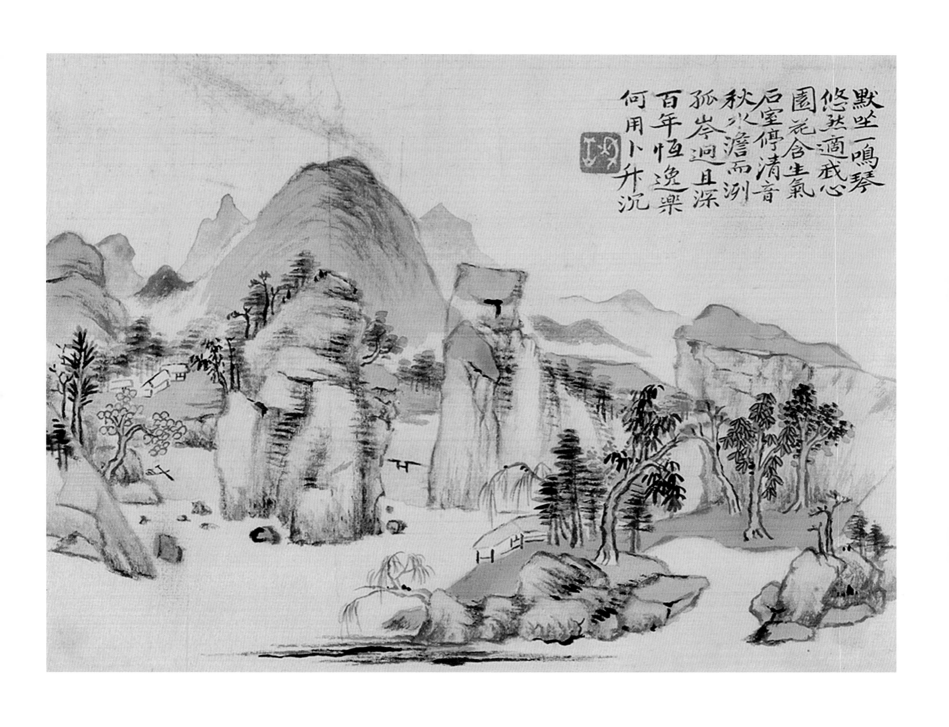

默坐一鸣琴，悠然适我心。园花含生气，石室停清音。秋水淡而洌，孤岑迥且深。百年恒逸乐，何用卜升沉。

杂画册

册页
21.5cm×28cm
艺术市场拍卖品

题识： 默坐一鸣琴，悠然适我心。园花含生气，石室停清音。秋水淡而洌，孤岑迥且深。百年恒逸乐，何用卜升沉。
钤印： 秋岳（白文）

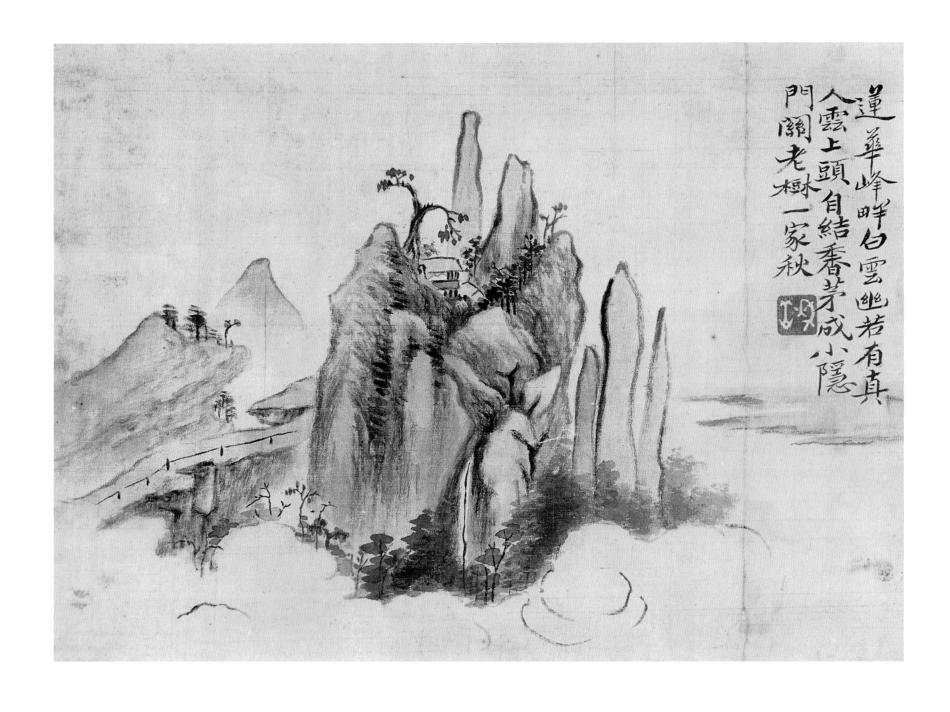

题识：莲华峰畔白云幽，若有真人云上头。
自结香茅成小隐，门关老树一家秋。

莲峰幽居图

册页
21.5cm×28cm
艺术市场拍卖品

题识： 莲华峰畔白云幽，若有真人云上头。
自结香茅成小隐，门关老树一家秋。
钤印： 秋岳（白文）

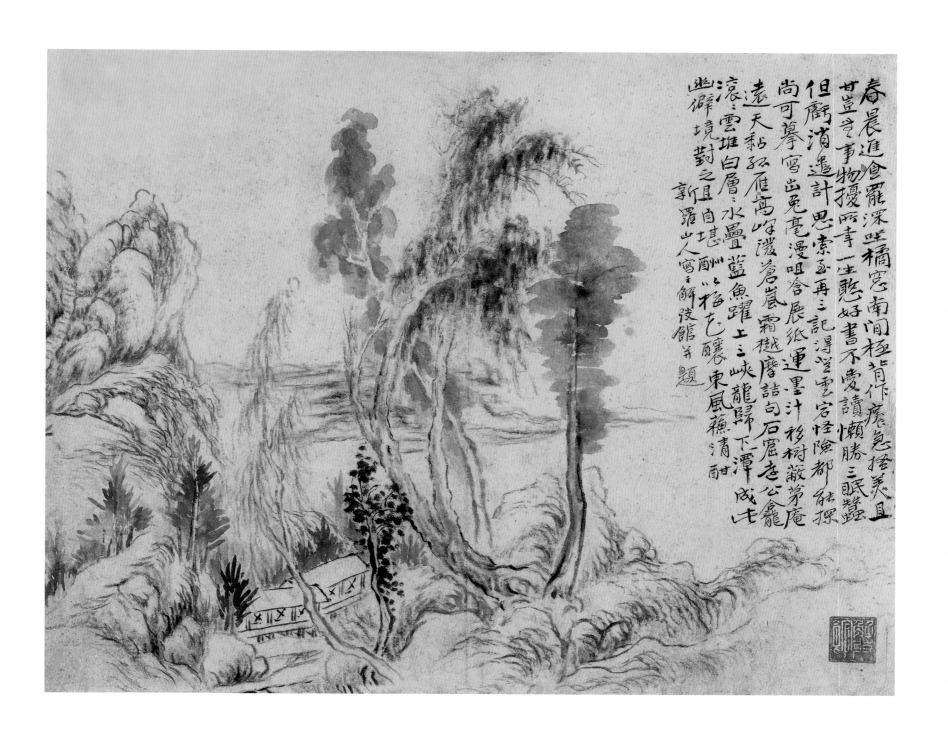

橘窗深坐图

册页

26.3cm×33.3cm

艺术市场拍卖品

题识： 春晨进食罢，深坐橘窗南。闲极背作痒，急搔美且甘。岂无事物扰，所幸一生憨。好书不爱读，懒胜三眠蚕。但亏消遣计，思索至再三。记得登云宕，怪险都能探。尚可摹写出，兔毫漫咀含。展纸运墨汁，移树蔽茅庵。远天粘孤雁，高峰泼苍岚。霜枫摩诘句，石窟远公龛。滚滚云堆白，层层水叠蓝。鱼跃上三峡，龙归下一潭。成此幽僻境，对之且自堪。酬以梅花酿，东风苏清酣。

款识： 新罗山人写于解弢馆并题

钤印： 解弢馆（白文）

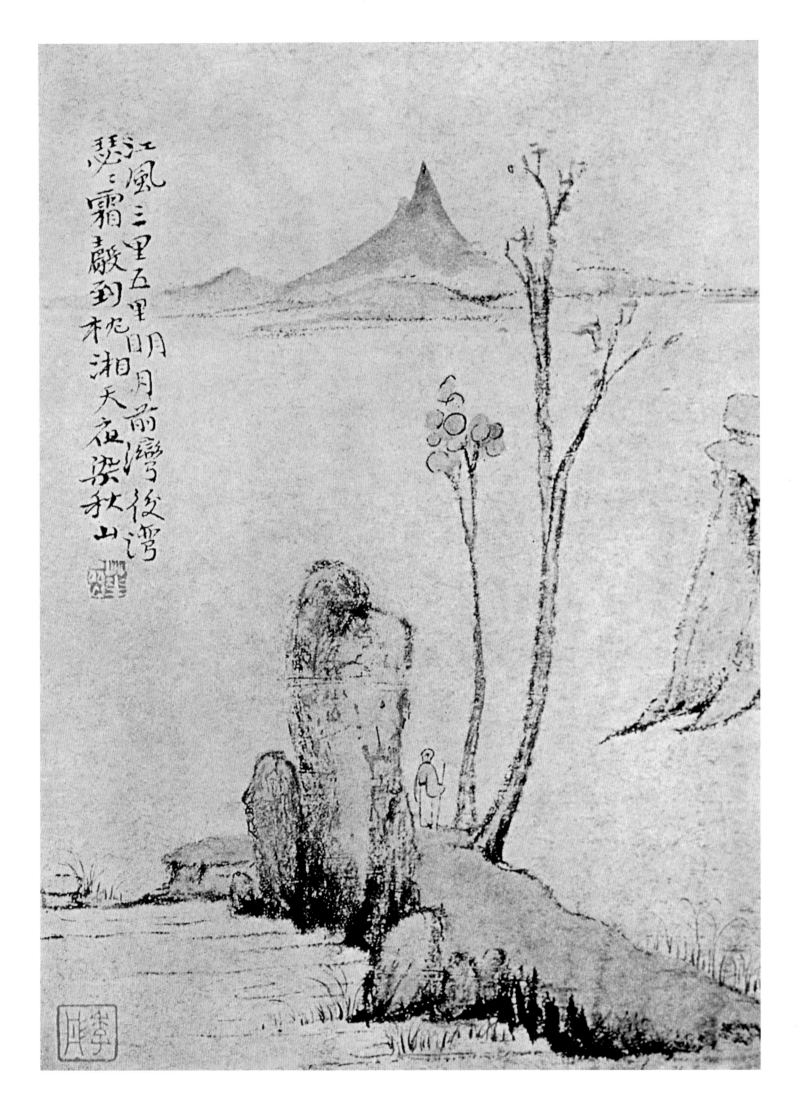

秋山图

册页　纸本　水墨　淡设色
(美) 弗利尔美术馆藏

题识：江风三里五里，明月前湾后湾。瑟瑟霜声到枕，湘天
夜染秋山。
钤印：华嵒（白文）
鉴藏印：李彤（朱文）

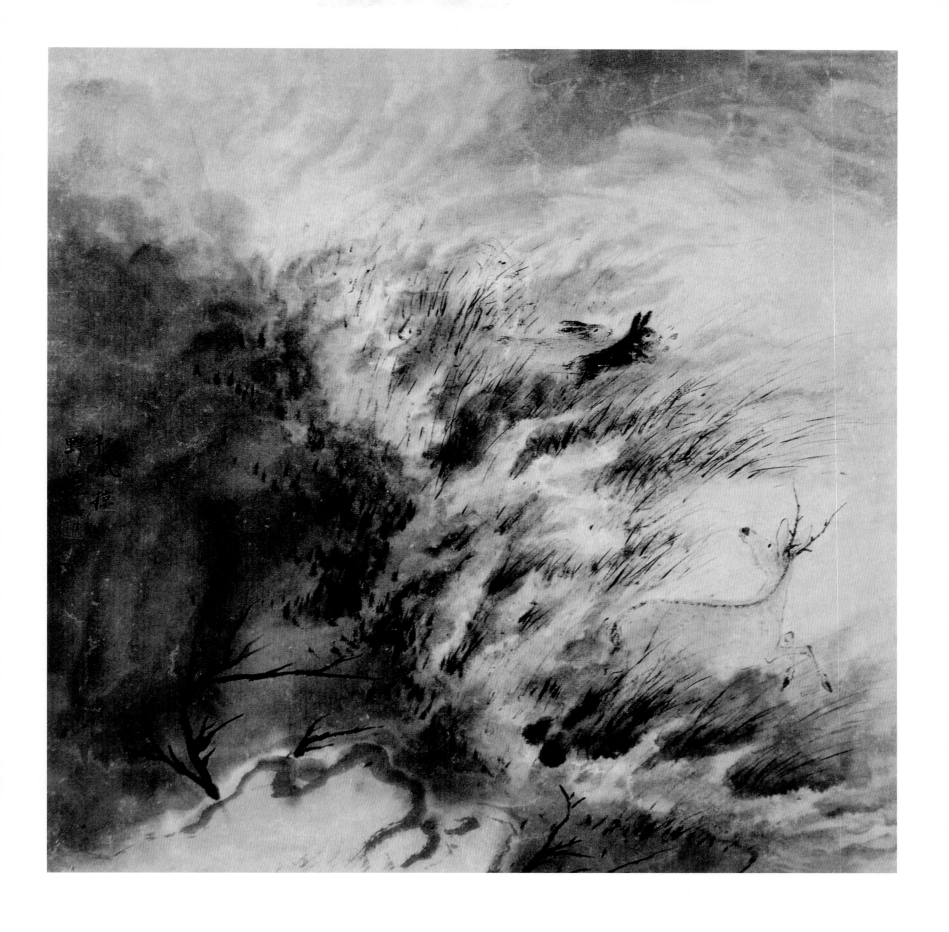

秋风掠野烧图

轴　纸本　水墨
52.5cm×53.2cm
（美）私人藏

钤印：华嵒（朱文）

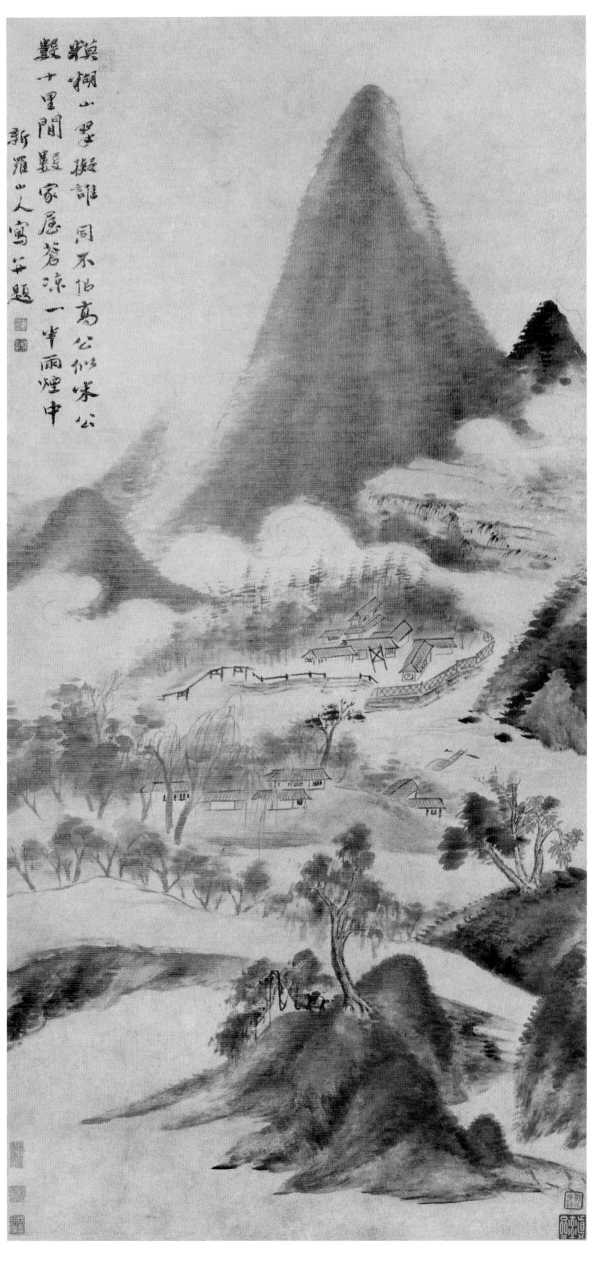

模糊山翠图轴

轴 纸本 设色

132.4cm×61cm

上海博物馆藏

题识： 模糊山翠拟谁同，不似高公似米公。数十间数家屋，苍凉一半雨烟中。

款识： 新罗山人写并题

钤印： 空尘诗画（朱文）、华嵒（白文）、秋岳（白文）、真率斋（白文）

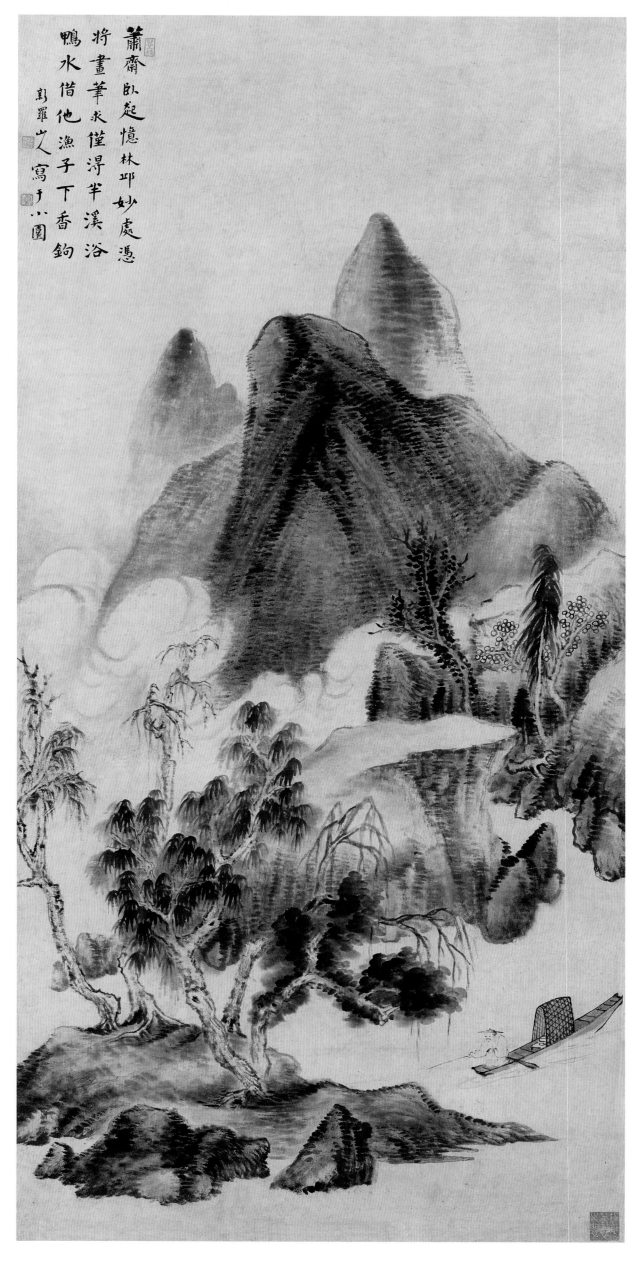

萧斋卧起忆林邱妙处凭
将画笔求仅得半溪浴
鸭水借他渔子下香钩

新罗之写于小园

清溪垂钓图轴

轴 纸本 水墨

137cm×66cm

上海博物馆藏

题识: 萧斋卧起忆林邱,妙处凭将书笔求。
仅得半溪浴鸭水,借他渔子下香钩。新罗山
人写于小园。

钤印: 幽心入微(朱文)、华嵒(白文)、
秋岳(白文)、存平蓬艾之间(白文)

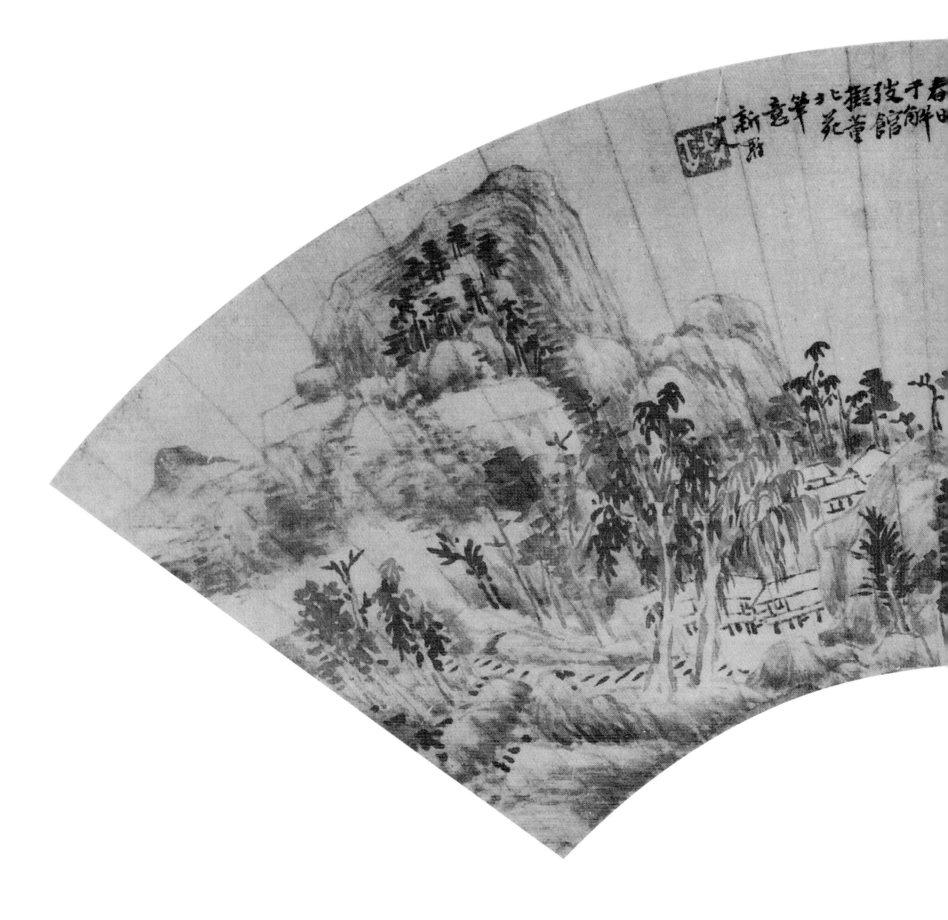

秋山图

扇页　纸本　水墨
上海博物馆藏

题识： 群树叶初下，千山云半收。空斋门不掩，经得许多秋。
春日于解弢馆拟董北苑笔意。新罗山人。

钤印： 秋岳（白文）

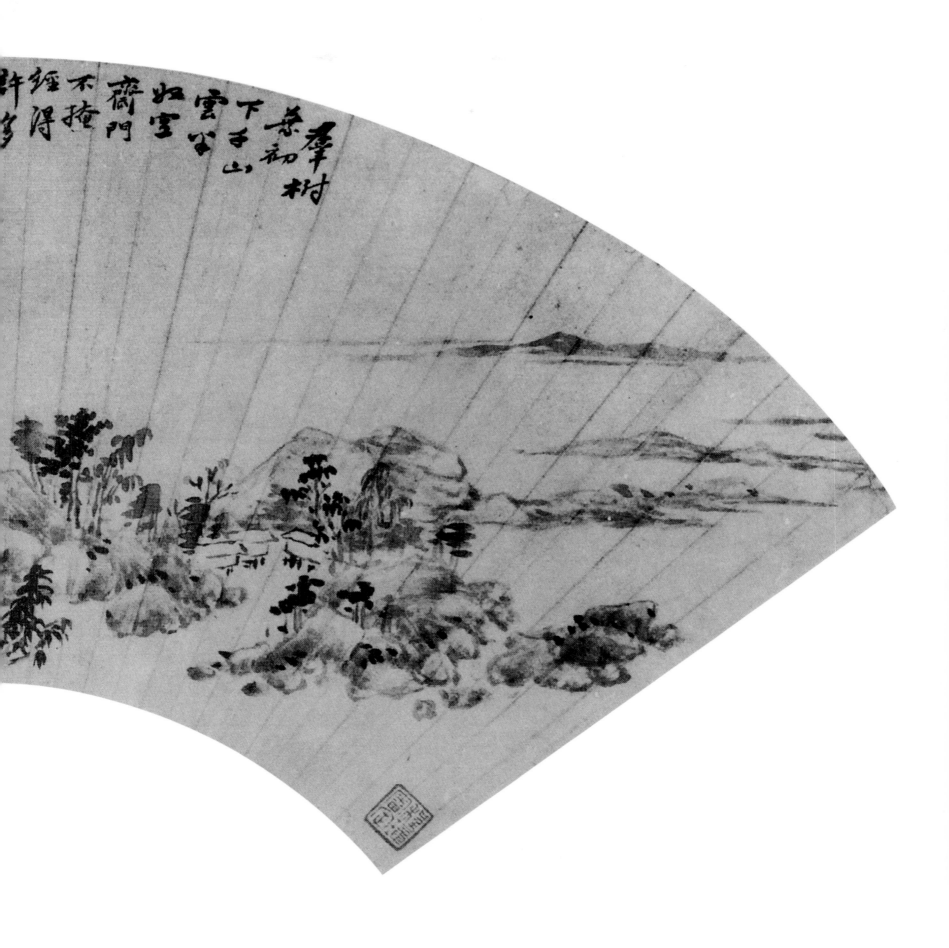

149

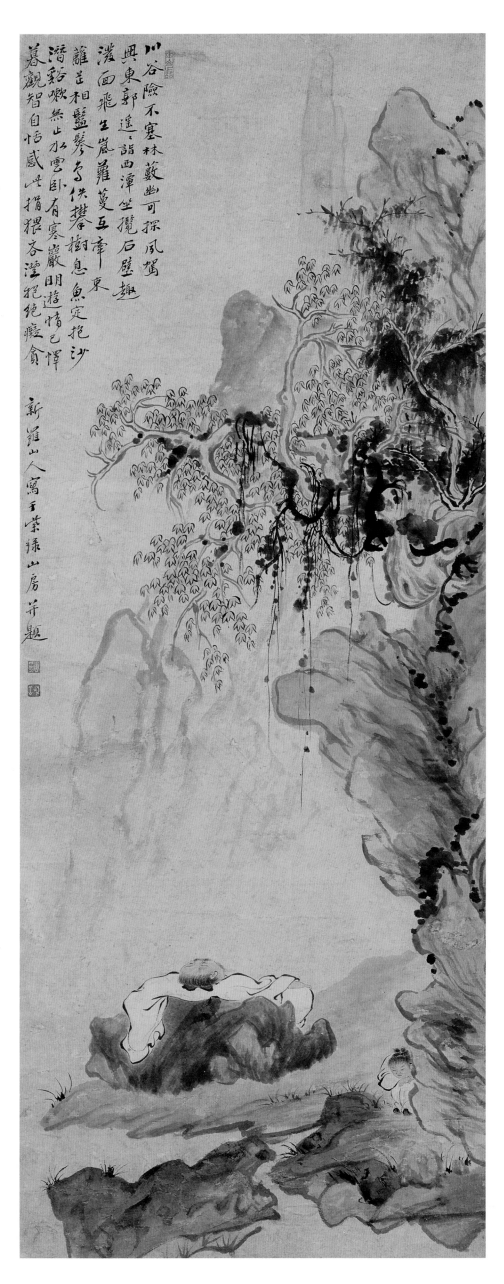

坐揽石壁图轴

轴 纸本 设色

139.2cm×51.1cm

上海博物馆藏

题识： 川谷险不塞，林薮幽可探。凤驾与东郭，遥遥诣西潭。坐揽石壁趣，泼面飞生岚。萝蔓互牵束，篱芷相矊鬖。鸟扶攀树息，鱼定抱沙潜。溪嗽无止水，云卧有寒岩。明游情已怿，暮观智自恬。感此捐猥吝，澄抱绝痴贪。

款识： 新罗山人写于紫绿山房并题

钤印： 玉山上行（朱文）、华嵒（白文）、秋岳（白文）

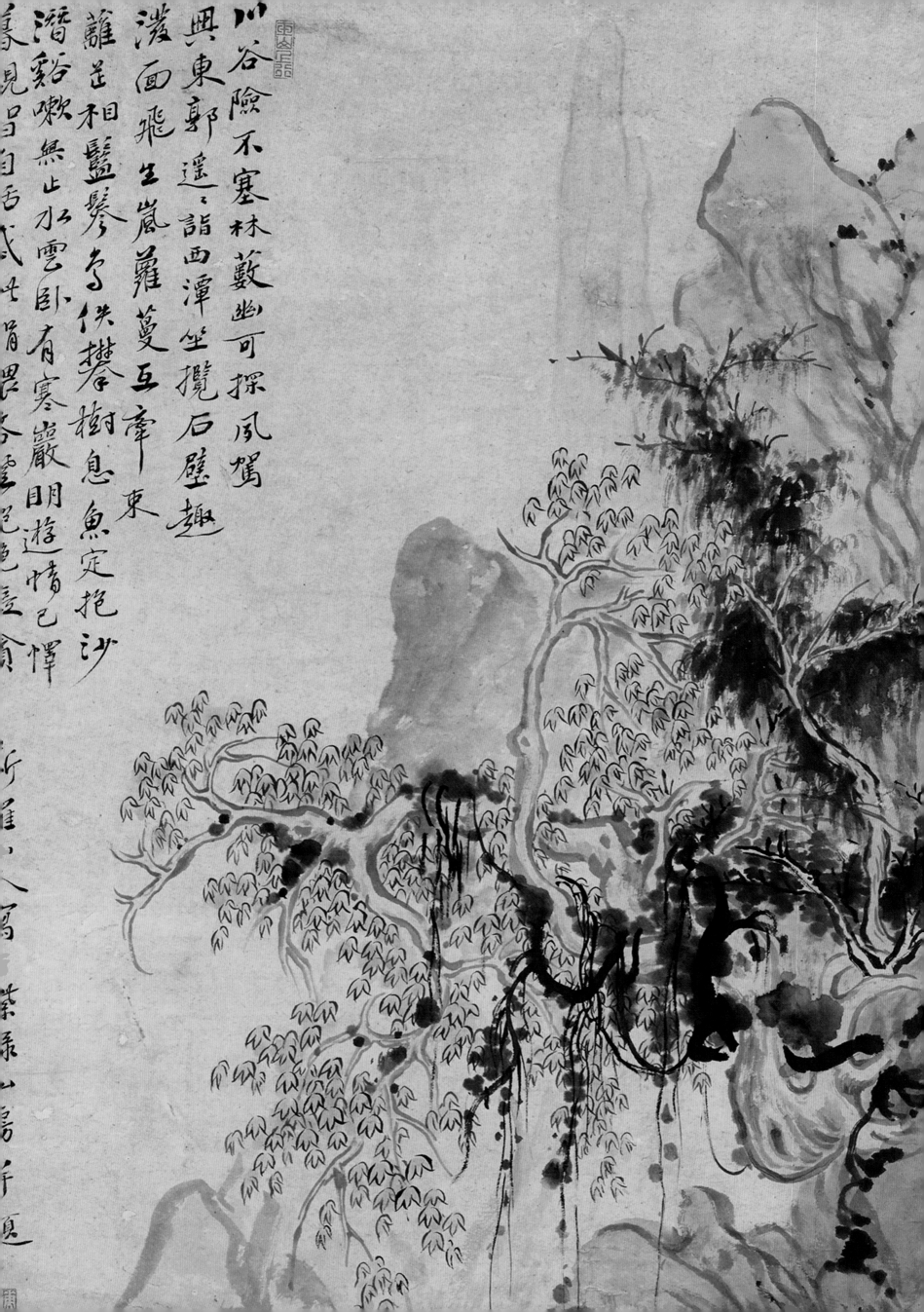

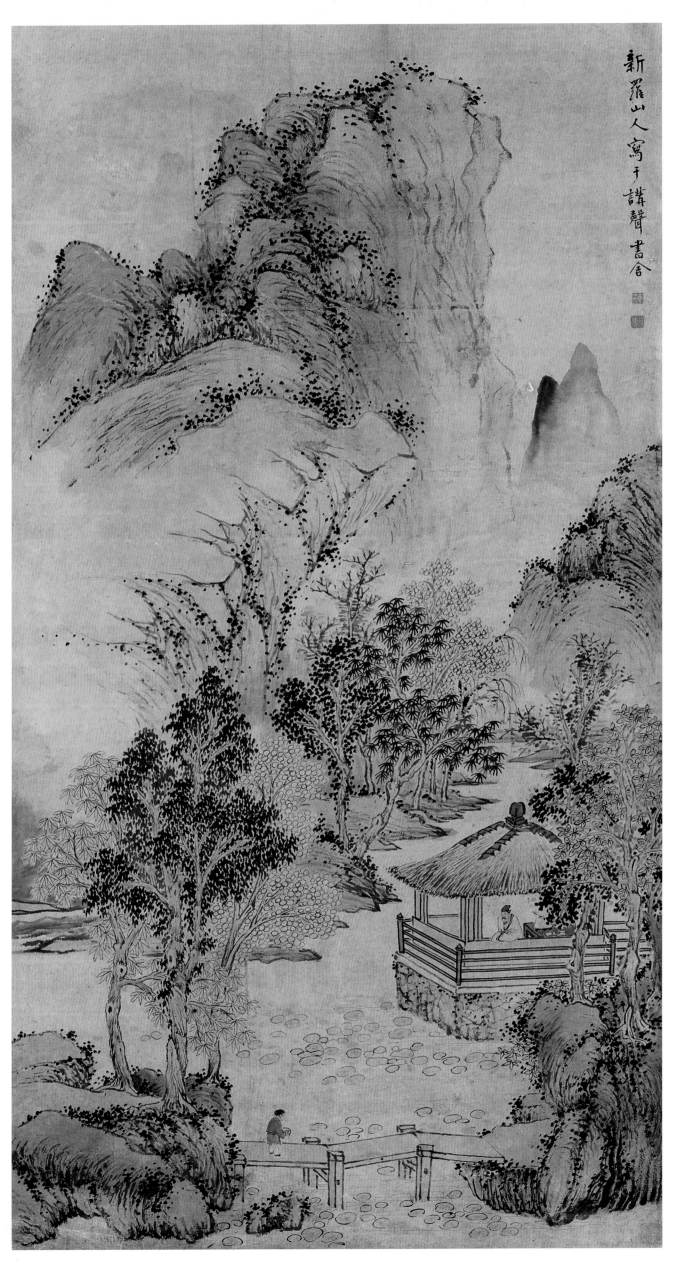

新羅山人寫于講聲書舍

荷净纳凉图轴

轴 纸本 设色
156.7cm×80.6cm
上海博物馆藏

款识：新罗山人写于讲声书舍
钤印：华喦（白文）、秋岳（白文）

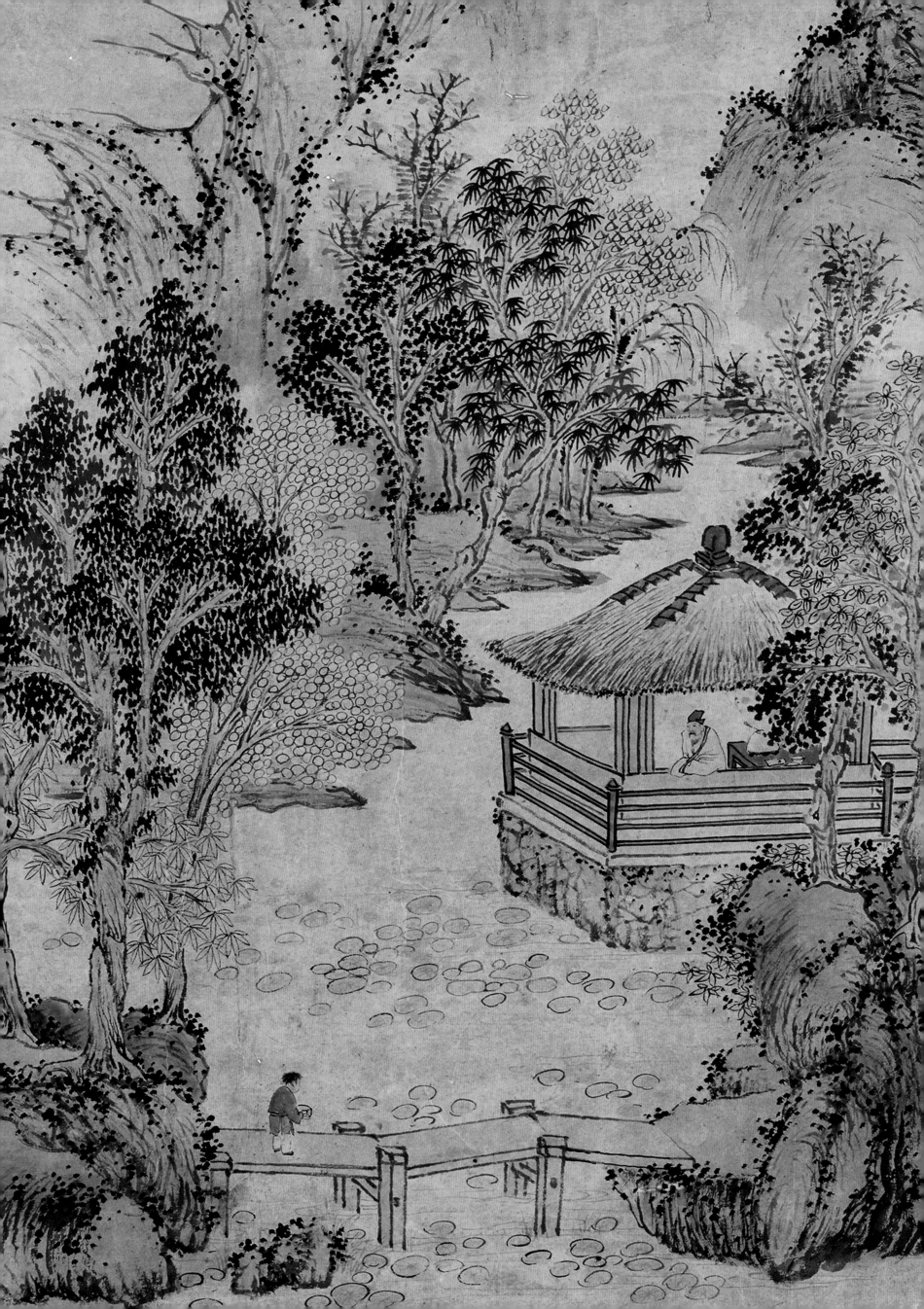

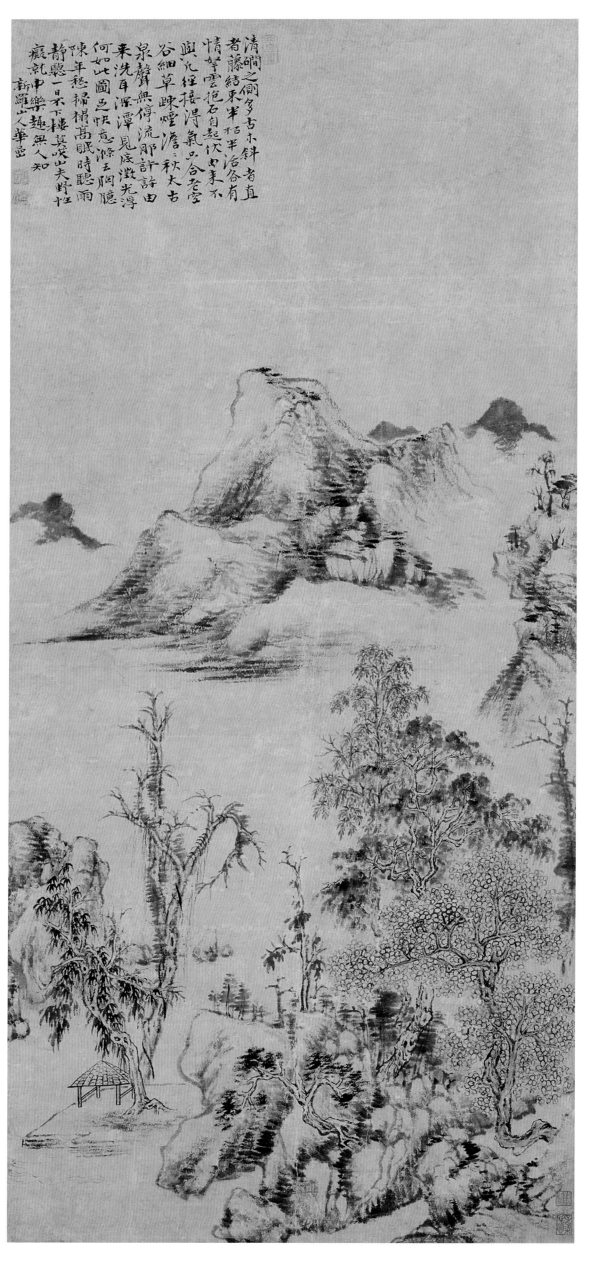

清涧古木图轴

轴　纸本　水墨
91.1cm×40.2cm
上海博物馆藏

题识： 清涧之侧多古木，斜者直者藤结束。半枯半活各有情，拿云抱石自起伏。由来不与凡径接，得气只合老空谷。细草疏烟澹澹秋，太古泉声无停留。那许许由来洗耳，深潭见底澄光得。何如此图足快意，涤去胸臆陈年愁。扫榻高眠时听雨，静听一日不下楼，莫笑山夫野性痴，就中乐趣无人知。

款识： 新罗山人华嵒

钤印： 秋空一鹤（朱文）、臣嵒（朱白文）、秋岳（朱文）

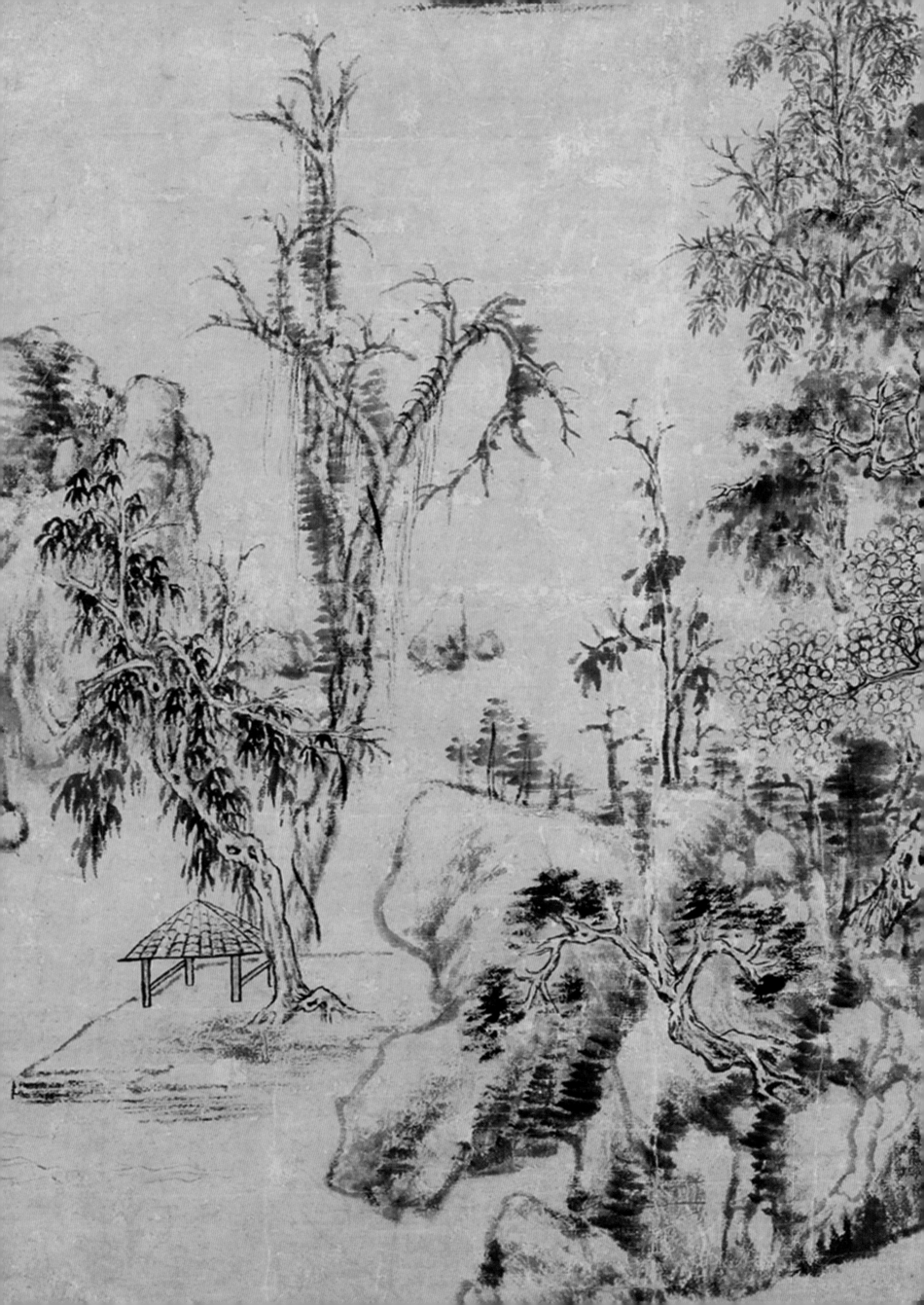

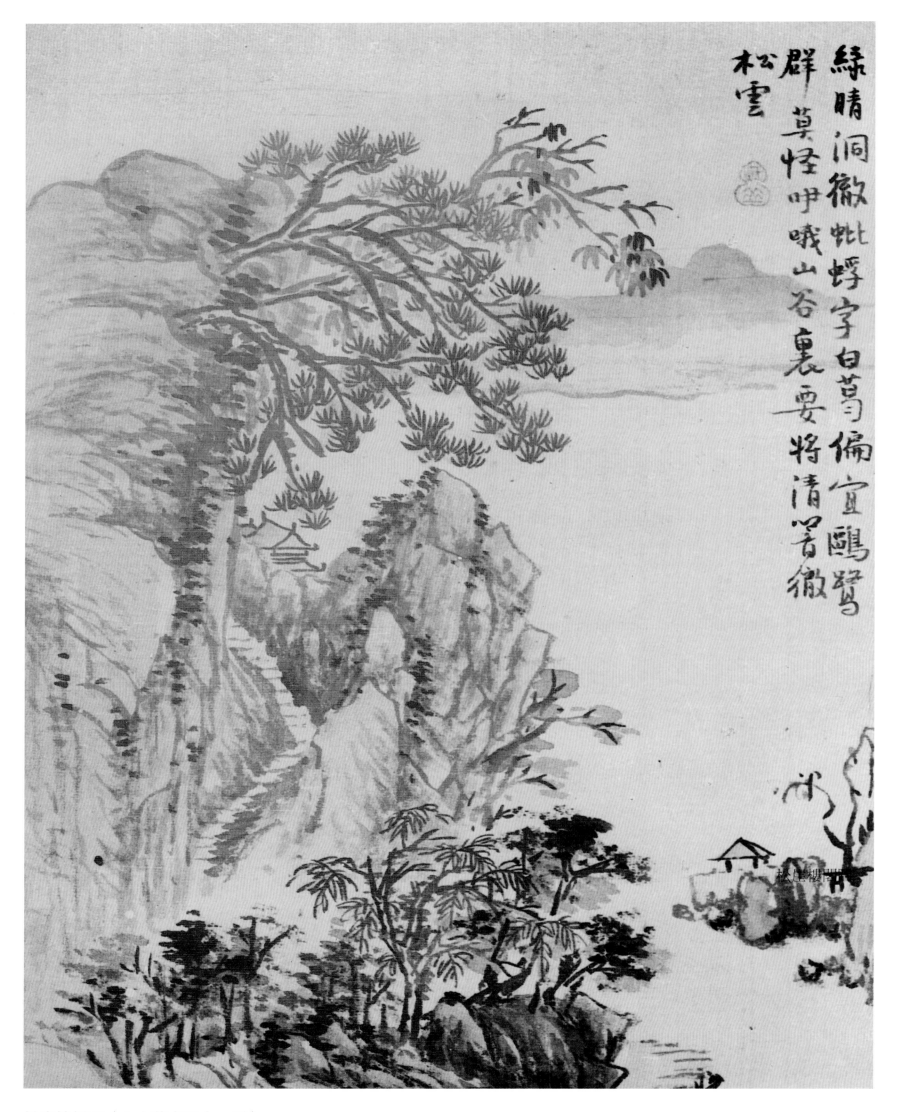

松崖楼阁图（山水花卉册十一开）

册页　绢本　设色
30.3cm×24cm
上海博物馆藏

题识： 绿晴洞彻蚍蜉字，白葛偏宜鸥鹭群。莫怪咿哦山谷里，要将清响彻松云。

钤印： 秋岳（朱文）

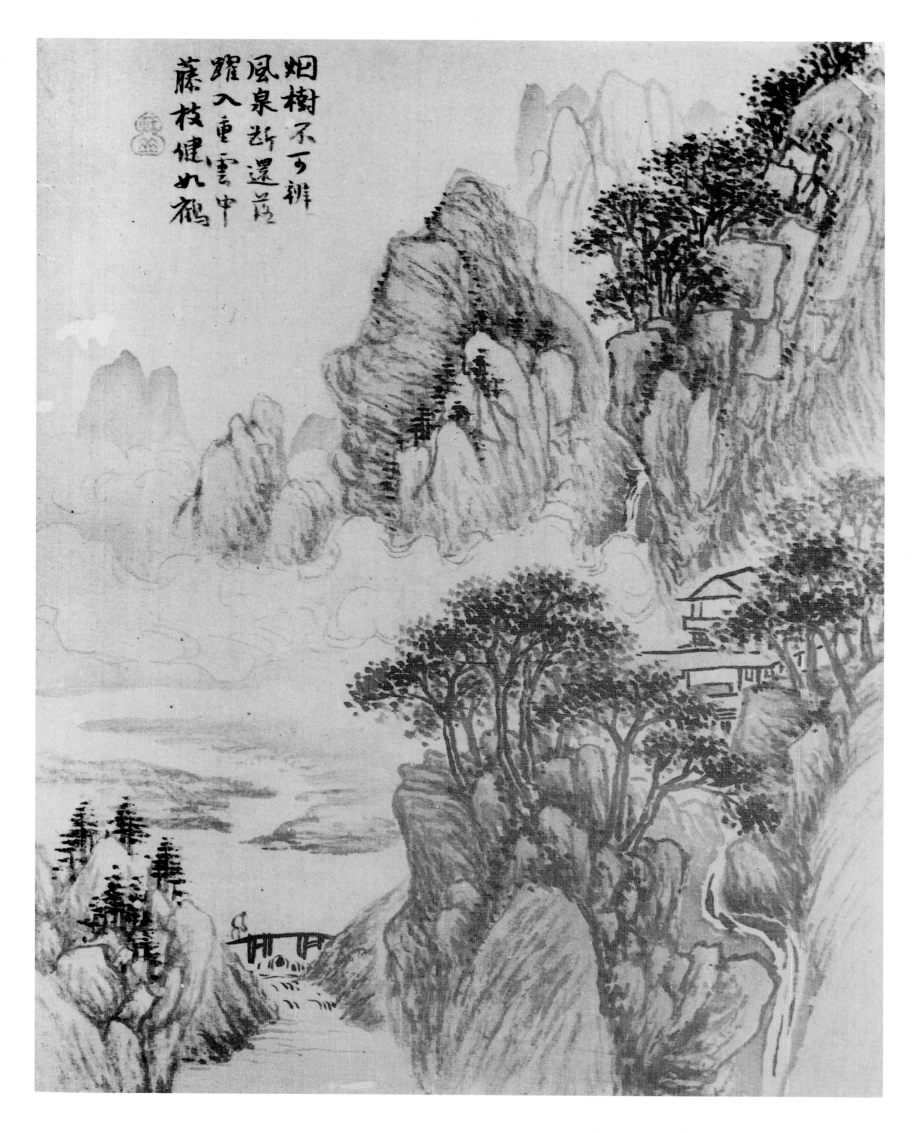

烟树不可辨
风泉断还落
耀入重云中
藤枝健如鹤

烟树风泉图（山水花卉册十一开）

册页 绢本 设色

30.3cm×24cm

上海博物馆藏

题识：烟树不可辨，风泉断还落。跃入重云中，藤枝健如鹤。

钤印：秋岳（朱文）

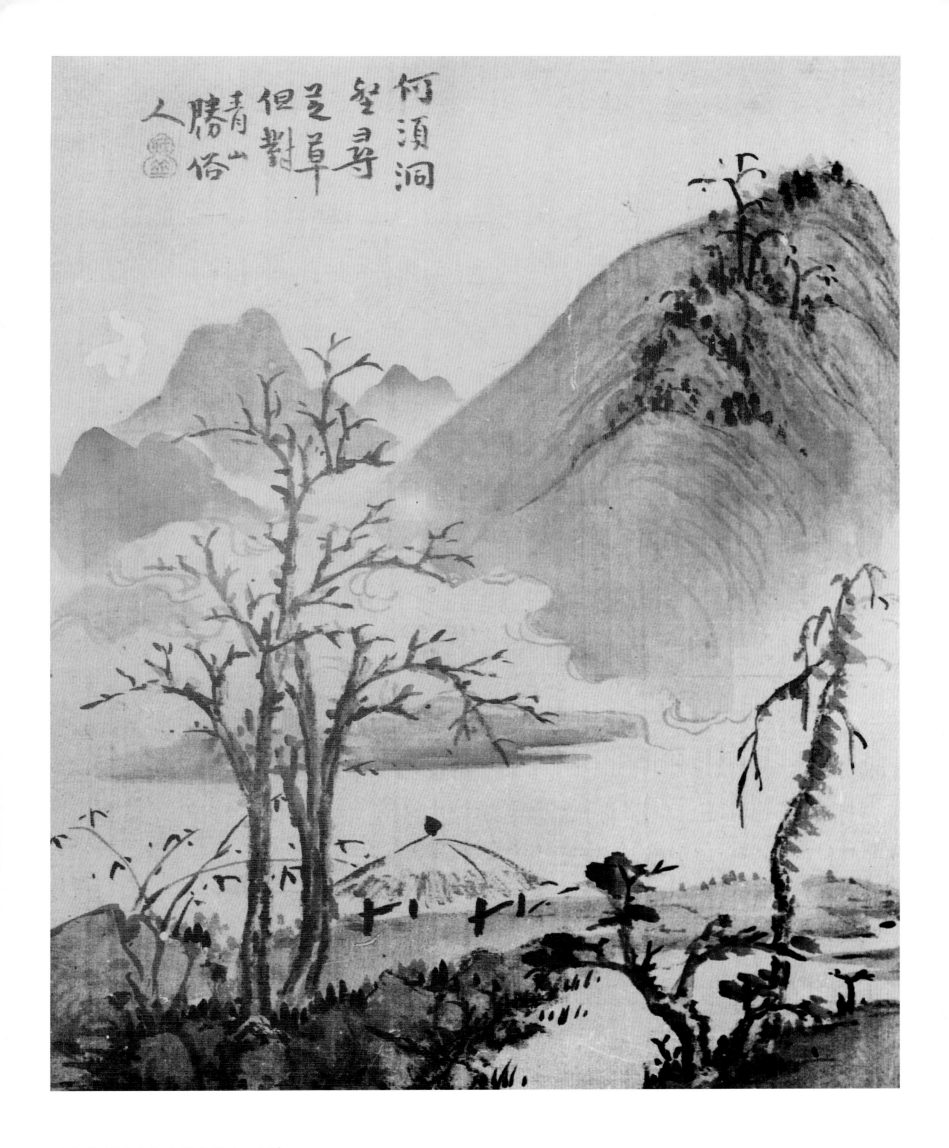

何須洞壑尋芝草
但對青山勝俗人

云山茅亭图（山水花卉册十一开）

册页　绢本　设色
30.3cm×24cm
上海博物馆藏

题识： 何须洞壑寻芝草，但对青山胜俗人。

钤印： 秋岳（朱文）